예술의 힘

Die Kraft der Kunst

예술의 힘

크리스토프 멘케 지음
신사빈 옮김

W미디어

Contents

내 안에 있는 나 자신도 모르는 것,
이것이 나를 비로소 만든다.
내가 소유한 미숙함과 불확실함,
이것이 비로소 본래의 나이다.
나의 약함, 나의 부서짐, 나의 결핍,
이것이 내가 출발하는 자리이다.
나의 무력함이 나의 근원이며,
나의 힘은 그대들로부터 온다.
나의 움직임은 약함에서 강함으로 향한다.
나의 현실에서의 가난은 상상에서의 부유함을 낳는다.
그리고 나는 이것의 균형이다.
나는 나의 소망을 무너뜨리는 행동이다.
— 폴 발레리, 〈*Monsieur Teste*〉

미학은 예술에 대한 철학적 숙고로서 예술의 진실에 대해 묻는
다.[1] 이런 저런 예술작품을 묻는 것이 아니라 어떻게 인간의 정신이
예술에 나타나며, 예술의 존재가 인간의 정신적 기원, 상태, 운명에
대해 무엇을 말하는지를 묻는다. 그래서 헤르더Herder는 바움가르텐
의 미학을 가리켜 "형이시학Metapoetik"을 행하는 "가장 철학적인" 방
식이라고 말한다. 왜냐하면 미학은 "정신의 자연으로부터 시의 본질
을 발전시키며" "미의 모든 규칙을 가지고 영혼론을 발견하는" 문제
이기 때문이다.[2] 미학은 예술의 관조에서 인간의 정신을 숙고하는 학
문이다.

나는 이 구상을 "미학적 인류학"의 기획으로서의 『미학적 힘 : 미학
적 인간의 근본 개념』에서 재구성했다.[3] 이 책의 기본 테제는 이어 도
입부에서 요약적으로 소개할 것인데[4] 인간의 정신이 미학적 힘과 이
성적 능력 사이에 놓인 갈등에 근거하고 있음을 내용으로 한다. 이
갈등은 인간 정신이 성공하는 조건이자 가능 조건이다. 예술은 이러

한 방식으로 인간의 정신을 보여주고 있는 것이다. 그리고 이 점에 『*미학적 힘*』의 테제인 예술의 진실이 놓여 있다.

그러나 『*미학적 힘*』에서는 예술의 정신이론적, 인류학적 진실의 해명에 뒤처져 예술의 본래적 미학적 개념이 어디에 근거하는지에 대한 문제가 소홀히 되었다.[5] 미학은 예술을, 특히 시학의 전통과 구분하여 어떻게 이해하고 있는가? 미학이 정신의 이해와 예술의 이해를 서로 동일시하지 않으면서 결속시키고 있다는 점에서 철학적이라면 미학은 정신, 미학, 예술의 이론으로서 미학적 인류학의 이중 형태를 수용해야 한다. 이 책의 제1부 "미학적 범주들"의 네 텍스트는 예술에 있어 그러한 미학적 이론의 몇몇 요소들을 발전시키고 있다. 제2부 "미학적 사유"의 세 텍스트는 예술의 미학적 체험을 진지하게 여기는 사유가 어떻게 이해되고 실행되어야 하는지에 대한 밑그림을 그리며 그 사례들을 보여주고 있다.

예술의 힘, 일곱 가지 테제

1. 근대Moderne에 들어 오늘만큼 예술이 넘쳐난 적도 없었고, 오늘만큼 사회에서 가시화되어 소개되고 부각된 적도 없었다.[6] 그러나 동시에 오늘만큼 예술이 사회적 과정에 단순한 한 부분, 사회를 구성하는 많은 소통 형태 중 하나의 형태에 지나지 않은 적도 없었다. 예술은 오늘날 하나의 상품, 하나의 의견, 하나의 앎, 하나의 판단, 하나의 행동이다.

근대에 들어 그 어느 때보다도 미학적인 것의 범주는, 처음의 감정의 충일充溢함에서 "포스트모던"으로 불렸고, 이제는 점점 더 분명하게 후기 규율 "통제사회"(들뢰즈)로 입증되고 있는 현재 시기에 문화적 자기 이해를 위한 중심적인 역할을 하고 있다. 그러나 동시에 미학적인 것은, 그것이 생산력으로서의 직접적 매개이든 생산의 노고로부터 휴식을 위한 간접적 매개이든, 경제의 활용과정에서 현재 시기만큼 단순한 하나의 매개였던 적도 또한 없었다.

오늘날 예술의 편재偏在 현상과 미학적인 것의 사회에서의 중심적

의미는 내가 예술의 힘이라고 부르길 제안하는 것, 힘으로서의 예술과 미학적인 것의 상실을 동반한다.

 2. 예술과 미학적인 것을 인식이나 정치의 매개 혹은 예술과 미학적인 것의 사회적 흡수에 반대하는 비판의 매개로 추켜세우는 것이 이 상황의 해결책은 아니다. 그 반대이다. 만일 사람들이 예술이나 미학적인 것을 인식이나 정치나 비판으로 이해한다면, 이는 예술이나 미학적인 것을 단순한 사회적 소통의 한 부분으로 만드는 것에 계속해서 기여하게 될 뿐이다. 예술의 힘은 인식이나 정치나 비판에 근거하지 않는다.

 3. 소크라테스는 웅변가 이온Ion과의 대화에서 예술을 감동과 열광적 힘의 자극과 전이라고 기술하고 있다. 이 힘은 우선 뮤즈가 예술에서 일깨우며 예술가의 작품을 통해 관객과 비평가들에게 전이된다. 이는 마치 자석이 "쇠고리를 끌어당길 뿐만 아니라 쇠고리에 역시 힘을 전하며 자석처럼 다른 쇠고리들을 끌어당길 수 있는 것"과 같다. "이와 같이 우선은 뮤즈가 열광자들을 만들지만 이 열광자들을 통해 열광하는 또 다른 대열이 따른다." 예술은 힘을 전이시키는 맥락에서 이해된다. 열광과 황홀경의 힘은 예술가, 관객, 비평가들에게로 전해져 "이들이 열광되어 의식을 잃고 이성이 더 이상 그들 안에 존재하지 않을 때까지" 계속해서 전해진다.[7]

4. 소크라테스가 예술의 힘에 대한 통찰로부터 내린 결론은, 이성 위에 근거되어야 하는 공동체로부터 예술이 추방되어야 한다는 것이었다. 이 결론에 반대하며, 예술은 처음부터 두 가지 대립되는 방식으로 변론되어 왔다. 그 하나는 예술을 사회적 실천으로 설명하는 것이다. 이 방식은 소크라테스에 반대하며, 의식을 잃을 때까지 열광을 가하는 힘이 예술에서 작용하는 것이 맞지 않다고 주장한다. 오히려 예술의 창작, 경험, 판단에는 사회적으로 획득된 능력이 실현되고 있으며, 따라서 예술은 실천적 주체의 행위라는 것이다. 이것이 아리스토텔레스에 의해 고안된 "창작론Poiétique"(발레리)으로서의 "시학 Poetik"의 의미이다. 이것은 창작machen의 예술론, 즉 주체가 교육이나 사회화나 훈련을 통해 획득한 능력을 의식적으로 실행할 수 있다는 능력 실행으로서 예술론이다. 이에 맞서 18세기를 "미학"이라는 이름으로 세례한 예술에 대한 또 다른 사유가 처음부터 존재했다. 이 예술의 미학적 사유는 주체를 자기 밖으로 이끌어내어 물러나게 하고, 또한 자기를 넘어서게 하는 의식되지 않는 "어두운" 힘(헤르더)이 예술 안에 작용한다는 경험에 근거한다.

5. 힘이란 무엇인가? 힘은 "창작poietisch"능력에 대한 미학적 대안개념Gegenbegriff이다. "힘kraft"과 "능력Vermögen"은 예술활동의 두 가지 상반된 이해의 명제이다. 행위는 원리의 실현이다. 힘과 능력은 원리와 원리의 실현이라는 두 대립된 이해이다. 능력을 지닌다는 것은 주체임을 의미하고, 주체임은 무언가의 할 수 있음Können을 의미

한다. 주체의 할 수 있음은 무언가를 이루고 실행하는 데 있다. 능력을 지님과 주체임이 의미하는 것은 훈련과 학습을 통해 행동을 성공시킬 수 있음을 의미하고, 행동을 성공시킬 수 있다는 것은 다시금 새롭고 특수한 상황에서 보편적 형태를 반복할 수 있음을 의미한다. 모든 능력은 보편적인 것의 반복 능력이다. 보편적 형태는 항상 사회적 실천의 형태이다. 따라서 예술 활동을 능력의 수행으로 이해한다는 것은 주체가 특별한 사회적 실천을 구성하는 보편적 형태를 실현하는 행위로서 그 활동을 이해하는 것이다. 즉 예술을 사회적 실천으로 이해하고, 주체를 그 실천의 참여자로 이해하는 것이다.

능력처럼 힘도 행위에서 실현되는 원리이다. 그러나 힘은 능력의 타자이다.

- 능력이 사회적 훈련을 통해 획득되는 반면, 주체로 훈련되기 전에 인간은 이미 힘을 지니고 있다. 힘은 인간적이지만 전前주체적이다.
- 주체의 능력이 의식적인 자기통제 안에서 행해지고 실행되는 반면, 힘은 저절로 작용한다. 힘의 작용은 주체에 의해 주도되지 않으므로 주체가 알 수 없다.
- 능력이 사회적으로 주어진 보편적 형태를 실현하는 반면, 힘을 형성하고 있다. 즉 힘은 형태가 없다. 힘은 형태를 형성하며 자신이 만든 모든 형태를 다시 변형시킨다.
- 능력이 성공을 목적으로 하는 반면, 힘에는 목적과 척도가 없다. 힘의 작용은 유희이며, 유희 안에서 힘은 자신이 항상 초월해

있는 무언가를 생산한다.

능력은 우리를, 보편적 형태를 재생산함으로써 사회적 실천에 성공적으로 참여할 수 있는 주체로 만든다. 그러나 힘의 유희에서 우리는 전前주체적, 초超주체적이며 주체가 아닌 중재자이다. 자의식은 없지만 활동적이고, 목적은 없지만 창조적이다.

6. 미학적 사유는 소크라테스와 더불어 예술을 힘이 전개되고 전이되는 영역으로 기술하고 있지만, 평가와 이해에서는 소크라테스와 다르다. 소크라테스에 의하면 예술은 단지 힘의 유발과 힘의 전이일 뿐이다. 그러나 예술은 그렇게 존재하지 않는다. 오히려 예술은 능력과 힘 그리고 힘과 능력 사이를 전이시킨다. 예술은 힘과 능력의 분리에 근거한다. 예술은 할 수 없음의 할 수 있음, 무능력의 능력이라는 역설적 능력에 근거한다. 예술은 단지 능력의 이성도 아니며, 힘의 유희도 아니다. 예술은 능력으로부터 힘으로 돌아오는 시간과 장소이며, 힘으로부터 능력이 생겨나는 시간과 장소이다.

7. 그러므로 예술은 사회의 일부도, 사회적 실천도 아니다. 왜냐하면 사회적 실천에의 참여는 보편 형태의 실현이라는 행동의 구조를 갖기 때문이다. 그렇기 때문에 우리는 예술의 생산이나 예술의 경험 등, 예술 안에서는 주체가 아니다. 주체임은 사회적 실천 형태를 실현하는 것이기 때문이다. 예술은 사회적인 것 안에서의 자유영역이 아니라, 오히려 사회적인 것으로부터 자유한 영역이다. 정확히 말하

면, 사회 안에서 사회적인 것으로부터의 자유로운 영역이다. 미학적인 것은 후기 규율자본주의에 생산력으로 되자마자 바로 힘을 상실한다. 미학적인 것은 활동적이며 효과를 지니지만, 생산적이지는 않기 때문이다. 마찬가지로 미학적인 것이 고삐 풀린 자본주의의 생산성에 반대하며 문제를 제기하는 사회적 실천일 때에도 그것의 힘은 사라진다. 미학적인 것은 해방적이며 변화를 야기하지만 실천적, "정치적"이지는 않기 때문이다. "모든 상징적 힘의 총체적 해방"(니체)으로서 미학적인 것은 생산적이지도, 자본주의적이지도, 비판적이지도 않다. 예술의 힘은 우리의 힘과 관련된 문제이다. 생산적이든, 실천적이든, 자본주의적이든, 비판적이든 간에 그것은 주체의 사회적 형태로부터 자유롭다. 예술의 힘은 우리의 자유와 관련된 문제이다.

| 일러두기 |

1. 이 책은 독일에서 출간된 Christoph Menke, Die Kraft der Kunst, Frankfurt am Main: Suhrkamp, 2013을 완역한 것이다.

2. 저자의 글에 줄표(—), 콜론(:), 세미콜론(;) 등의 기호가 무척 많이 들어있기 때문에 직역할 경우 원래 난해한 책의 내용이 더욱 혼란스러워질 수 있으므로 가급적 기호들을 줄이고 의역했음을 알려둔다.

3. 저자가 인용한 책 가운데 국역본이 있는 경우 참조하였지만, 어색한 부분은 저자의 의도와 문맥에 맞게 다소 변경했음을 밝혀둔다.

4. 외국 인명이나 지명, 작품명은 2002년 〈국립국어원〉에서 펴낸 "외래어표기법"에 따라 표기했다.

제1부
미학적 범주들

▲ 신사빈作, 중첩(重疊), Pencil on Paper, 25×25cm

1 | 예술작품 :
가능성과 불가능성의 사이

예술의 본질적 규정은 작품의 형태 안에 존재한다. 이는 예술이 인간 행위의 한 방식이라는 의미이다. 예술작품은 자연 산물이 아니다. 나아가 예술이 작품의 형태 안에 존재한다는 것은 예술이 순식간 flüchtig이긴 하지만 객관화로 나타나는 활동방식임을 의미한다. "정신으로서 인간은 이중적이다."[8] 작품에서 행위는 "자신으로부터" 벗어난다. "왜냐하면 행위로부터 풀려나 존재하는 현실성으로서 부정성이 작품의 성질Qualität이기 때문이다."[9] 예술의 행위는 단순한 "개인성의 표명"이 아니기 때문에, 예술은 작품 성격을 지닌다.

예술작품이란 의식이 자기로 하여금 실재성을 갖추게 한 것으로 작품 속에 담긴 것은 본래대로 잠재해 있던 개인이 현재화한 것이다. 또한 예술작품 속에 있는 자기와 마주하고 있는 의식은 특수한 의식이 아닌 보편적 의식으로서, 작품 속에서도 그것은 보편적인 세계의 장場으로, 무한정한 존재의 장으로 퍼져나간다.[10]

예술은 작품에서 존재한다. 이는 예술의 존재가 항상 객관적이고 영속적이기 때문, 즉 지금 여기서 성취되는 산출과 경험의 행위로서의 예술에 대립해 독립해 있기 때문은 아니다(이는 미학적 사건과 체험의 이름으로서의 작품 범주의 비판이 말하는 것이다[11]). 오히려 예술이 작품에서 존재하는 것은 예술 행위 자체가 부정적 혹은 보편적이기 때문이다. 부정적이라 함은 예술이 자연적인 것과 단순히 개인적인 것의 규정력을 부수기 때문이고, 보편적이라 함은 예술의 행위가 타자를 위해 존재하며 타당할 것을 요구하기 때문이다. 작품을 정의하는 것은 "영속성"이 아니라, 작품이 "미학적으로 경험하는 주체들 사이의 공적 공간에 위치한다는 점이며, 주체들이 미학적 담론에 관여하고 동시에 돌아올 수 있는 '객체'"가 작품이라는 점이다.[12]

부정성과 보편성은 규범성의 규정들이다. 헤겔이 인간 행위를 단순히 "개인성의 표명"으로 정의한 것에 반대해 통용시킨 보편적 의미에서의 작품성은 규범성, 존재 혹은 타자에 대한 현실성의 특징이다. 즉, 예술이 왜 작품의 형태로 존재하는지의 물음에 대한 첫 번째 대답은 예술 역시 공적인 현실을 보편적으로 획득하기 위해 실행에 있어 자신의 개인적 원천을 넘어서는 행위에 근거한다는 것이다. 예술은 작품적이다. 그러나 이는 (단순히 산출하고 전시하는 행위에 근거할 수 있는) 생산의 활동이 예술에 앞선다는 외적인 것을 의미하지는 않는다. 오히려 예술은 "정신"[13]이며, 그로써 규범적 활동의 현실성이기 때문에 작품적인 것이다.

예술의 작품적 성격에 대한 질문의 첫 번째 대답이 맞기는 하지만

충분치는 않다. 이 대답이 온전한 것으로 수용된다면, 예술 특유의 미학적인 작품 성격을 흐리게 된다. 예술작품을 규범적이며 정신적인 것으로 정의하는 사람은 예술의 본질을 놓친다.

1. 가능성과 현실성

예술은 작품의 형태로 존재하는 인간의 활동이기 때문에, 예술에 관한 숙고에 있어 우리에게 작품 산출, 즉 보편적(공적, 규범적, 정신적)인 인간 활동에 대해 잘 알려진 철학적 연구 형식에 따르는 것이 적절할 것이다. 철학적 연구는 훈련된 형태에서 주장과 문제의 두 단계를 통해 정의된다. 주장이란 존재Existenz 주장이다. 그러나 개별사물로서 존재하는 것의 주장이 아니라, 인간의 활동에 의해 산출된 사물의 등급Klasse, 즉 예술작품의 등급의 존재를 주장하는 것이다. 예술에 대해 잘 알려진 철학적 숙고가 예술에 대해 착수하는 존재 주장(혹은: 철학적 숙고가 예술에 접근하는 존재 주장)이 말하는 것은 "예술작품이 존재한다"는 것이다. 문제는 이러한 방식의 사물, 즉 예술작품을 가능하게 하는 것이 무엇인가라는 점이다. 즉 이 문제는 잠정적으로 표현하여 예술작품을 산출하는 행위가 잠재성의 활성화로 이해되는 무언가를 가능하게 하는 능력의 문제이다. 예술에 대한 숙고를 시작하는 잘 알려진 철학적 방식은 우선 "예술작품은 존재한다"는 주장과 관련하고 다음은 "그것이 어떻게 가능한가?"의 문제로 이어진다.

이는 소크라테스 이래로 잘 알려진 철학의 연구 방식이며, 존재와 사물의 존재 방식을 단순히 수용하는 것이 아니라, 묻고 "문제화"하는 것을 본질로 한다. 즉 특정한 방식의 사물의 존재와 존재 방식에서 당연히 주어진 것이나 그저 망연히 바라보는 기적을 보는 것이 아니라, (아리스토텔레스 이래로 말해지듯) 우리가 이해하고 설명하고자 하는 "문제"를 보는 것이다.[14] 이러한 철학적 설명의 형태는 문제로 된 현실을 가능성의 현실화로 기술하는 데 근거한다.

이러한 이해 형태의 논리가 더 자세히 규정되기 전에 언급되어야 하는 것은, (존재) 주장과 (가능성) 문제의 두 단계가, 예술의 가능성에 대한 문제가 대답되기도 전에 마치 예술작품의 존재가 규명이라도 된 듯 이해되어서는 안 된다는 것이다. 어떻게 예술작품이 가능한가에 대한 문제가 대답될 수 없다면, 예술작품의 존재 역시 주장될 수 없는 것이다. 가능성은 현실성에 앞선다. 예술작품이 어떻게 가능한가를 이해하지 못한다면, 우리는 예술작품, 사물의 이러한 등급Klasse이 존재하는지조차 알 수 없을 것이다. 따라서 예술작품의 가능성에 대한 문제는 동시에 현실성에 대한 문제이기도 하다. "예술작품은 존재한다. 어떻게 그것이 가능한가?"라는 잘 알려진 철학적 연구의 기존의 표현 대신 이제 "우리는 예술작품이 존재한다고 믿는다. 그런데 그것은 진정 존재하는가?"로 대체될 수 있다. "어떻게 예술작품이 가능한가?", "예술작품은 존재하는가?" 이 두 질문에 대한 대답은 같은 것이다.

그것은 위에 언급한 철학적 연구 프로그램이 자신의 형태를 발견

했던 질문들을 살펴보는 가운데 나타난다. 칸트의 첫 번째 비판서의 질문은 "자연과학과 일반적으로 객관적인 인식이 어떻게 가능한가?"이다. 두 번째 비판서에서의 질문은 "도덕적 판단 혹은 이성적 자기 규정이 어떻게 가능한가?"이다. 칸트는 『순수이성비판』에서 다음과 같이 말한다. "학문들은 실제 주어진 것이므로, 이들이 어떻게 가능한가를 묻는 것은 적절하다. 학문들이 가능한 것은 그들의 현실성에서 입증되고 있기 때문이다."[15] 그러나 이러한 존재 주장과 가능성 문제의 인과성은 기만이다. 왜냐하면 자연과학적인 인식이 법칙과의 관련성으로부터 (다소 개연적인 연결에 대한 가정을 넘어) 실제 존재하는지, 또는 도덕적 행동이 (다소 이기적이고 감각적인 충동을 넘어) 법에 대한 존경심으로부터 실제 존재하는지의 여부는, 칸트의 이해에 의해서도, 모든 인식과 행동의 가능성에 대한 질문이 대답될 때, 즉 인식과 행동이 일반적으로 어떻게 가능한가를 알게 될 때야 비로소 결정되기 때문이다. 이는 (자연)법에 대한 인식 가능성과 도덕(법)으로부터의 행동 가능성의 철학적 문제가, 이미 명백하게 규명된 현실적인 존재를 우리가 어떻게 설명할 수 있는가에 대한 문제로 보이기도 한다. 그러나 가능성에 대한 철학적 문제는 본래 인식과 도덕의 현실성에 관한 문제이다. 우리가 그것의 가능성을 이해하지 못한다면, 현실성도 존재하지 않는 것이다.

그리고 그것은 예술도 마찬가지이다. 예술의 가능성에 대한 문제에 대답을 획득하고 아울러 설득력 있는 예술 개념을 발전시키는 데 성공하지 못한다면, 예술작품이 실제로 존재하는지조차 우리는 알

수 없을 것이다. 즉 예술의 가능성에 대한 철학적 질문은 전혀 무의미한 것이 아니다. 그것은 이론뿐만이 아니라, 예술의 현실성과 관련된 문제이다. 왜냐하면 이해Begreifen가 현실성의 기초를 이루는 것이지, 그 반대가 아니기 때문이다.

2. 예술의 파악 불가성

철학은 (소크라테스부터 칸트에 이르기까지, 그리고 이들을 넘어) 현상을 이해하는데 매개가 되는 가능성의 문제를 어떻게 이해하고 있는가? 무언가를 가능하게 하는 가능성의 조건을 물을 때 우리는 무엇을 묻고 있는가? 철학은 이 문제를 성공 가능성에 대한 질문으로 이해한다. 정확히 말해 인식, 도덕, 예술의 주체가 된 우리가 어떻게 무언가를 성공시킬 수 있는지에 대한 문제로 철학은 이해하고 있다.[16]

이는 인식이나 도덕의 행위가 성공하거나 실패할 수 있는 인간의 행위 영역에 해당되는 것으로 설명된다. 인식과 도덕은 처음에 언급한 헤겔에서처럼 작품이다. 즉 단순히 "개인성의 자기 표명"이 아닌, "보편적 의식"에 타당한 "존재자의 현실성"이다. "인식"과 "도덕"은 성공의 표현이다. 그들은 노력 또는 성과의 성공적 결과물이며, 이들에게 대립되는 것이 오류나 이기주의 같은 실패의 형태들이다. 가능성에 대한 철학적 문제는, 실행이 성공하기 위해, 즉 실행이 오류가 아닌 인식이 되기 위해, 그리고 이기적 행동이 아닌 도덕적 행동

이 되기 위해 무엇이 전제되어야 하며, 어떤 조건들이 충족되어야 하는지와 관련한 문제이다. 이 조건들이 성공, 즉 인식이나 도덕을 가능하게 하는 것이다. 여기서 가능성의 개념은 단순히 논리적 의미뿐만 아니라 실천적인 의미를 지니고 있다. 성공의 가능성을 제시한다는 것은 우리 주체들에게 행위의 성공(작품의 산출)의 수반과 보장을 가능하게 하는 잠재력을 발견하는 것ausmachen이다. 성공의 가능성은 우리가 행위를 실행할 수 있는 재능들Fähigkeiten에 근거한다. 이 재능들이 능력vermögen이다. 이것을 소유한 사람은 무언가를 성공시킬 수 있다. 즉 철학은 인식과 도덕이 어떻게 가능한가에 대한 문제를, 우리가 인식하고 도덕적으로 판단할 수 있게 하는 능력의 문제로 유도한다. 칸트적으로 이해하면, 대상을 분류하기 위해 감각적 인상과 개념 사용을 종합화하는 능력, 또는 도덕적 판단의 경우 자율적 입법과 법을 검증하는 이성 능력과 같은 능력의 문제이다. 철학은 가능 조건에 대한 문제를 주체에 대한 문제, 주체의 능력에 대한 문제로서 이해한다. 주체임은 무언가를 행하고 그것을 또한 반복하는 것, 즉 하나의 작품을 산출할 수 있음을 의미하는 것이다.

철학의 이러한 이해는 소크라테스로 소급되며, 내가 여기서 접목하고 있는 칸트 역시 철학을 그렇게 파악하고 있다. 그러나 소크라테스가 인식과 도덕의 가능성에 대해 묻고 답할 수 있다고 믿었던 것처럼, 예술이 이러한 철학적 방식으로 설명될 수 있는 것인지, 예술의 가능성에 대한 대답에서도 똑 같은 방식으로 전망을 지니며 묻고 답할 수 있는지에 대한 의심 역시 소크라테스에게로 소급된다. 예술에

대한 소크라테스의 비판적 이론이 말하고 있는 것은, 철학적 연구의 기술 방식이 예술에 적용될 수 없다는 것, 즉 예술은 이해될 수 없다는 것에 다름 아니다. 인식과 도덕의 가능성에 대한 질문과는 반대로 예술의 가능성에 대한 질문은 대답되지 않은 채 남아 있어야 하며, 예술은 철학적으로 파악될 수 없다는 것이다. 소크라테스는 이에 대해 다음과 같이 말한다.

옛 사가의 모든 훌륭한 시인들은 예술을 통해 말하지 않고 도취와 신들림의 상태에서 모든 아름다운 시들을 읊었다네. 광기에 사로잡힌 자들이 이성이 나간 상태에서 광란의 춤을 추듯이, 서정시인들 역시 맑은 정신으로 시를 짓는 게 아니라네. 하모니와 리듬의 힘에 일단 몸을 맡기면, 그들은 일종의 디오니소스적 도취와 황홀경에 빠져들게 된다네. 마치 엑스타시의 상태에서만 강물에서 젖과 꿀을 퍼올리는 디오니소스 여사제들처럼, 시인들은 자신들이 신비의 정원과 골짜기에 있는 젖이 흘러나오는 샘으로부터 시를 올려 입에 머금고 그것을 우리에게 날라준다고 말하지 않는가. 마치 벌이 꿀을 나르듯이 말이네. 그들의 말은 진실이네. 시인의 영혼은 날개를 단 듯 가볍고 성스럽네. 신적 광기에 도취되어 더 이상 제정신이 아닌 상태가 될 때만이 비로소 그들은 시를 지을 수 있다네.[17]

소크라테스에 의하면, 시 짓기Dichten는 "신적 광기와 신들림"이며 "[…] 자기 자신과 진실을 변론할 수 있는 인식도, 능력도 아니다."[18]

우리가 일반적으로 "예술"이라고 부르는 시 짓기는 소크라테스에게는 예술이 아니다. 그에게 시 짓기는 연습을 통해 획득한 실천적 능력의 자의식적이고 통제된 실행이 아니라, 신들림에서의 열광을 통해 생겨나는 것이다. 그러므로 시인은 위에 언급한 의미에서의 "주체"가 아니다. 즉 할 수 있는 자, 자신의 능력을 통해 무언가를 성취하고 가능하게 하는 사람이 아니다. 시 짓기는 주체성의 상실을 야기시킨다. 그러므로 시 짓기는 철학적으로 파악되지 않는다. 시 짓기는 주체적 능력을 적용한 성과가 아니기 때문에 그것의 가능성은 통찰될 수 없다.

시 짓기가 열광의 상태에서 생겨난다는 진술은 시가 어떻게 가능한지에 대한 소크라테스적 – 철학적 문제에 대한 또 다른 대답이 아니다. 시 짓기가 열광 속에서 생겨난다는 대답은 대답이 아니라 대답의 거부이다. 소크라테스가 주는 예술의 가능성에 대한 문제의 답은, 이 질문이 예술에 대해선 대답될 수 없다는 것이다. 소크라테스에 의하면 예술은 불가능한 것이며, 따라서 예술이 존재하는지 역시 불확실하다. 시인의 광기는 신적인 것인가 혹은 단순히 감각적인 도취인가?

예술의 가능성에 대한 문제가 대답될 수 없다는 소크라테스의 말은 옳다. 그러나 이는 올바로 이해되어야 한다. 올바른 이해를 위한 첫걸음은 이 대답을 긍정적으로 읽는 것이다. 즉 역설적 표현으로서 "예술은 불가능하다. 그러므로 그것은 가능하다"라고 읽는 것이다. 예술은 오직 지금까지 언급된 실천적 가능성의 철학적 이해의 의미에서 불가능하기 때문에 가능한 것이다. 예술을 가능하게 만드는 것

은 예술의 실천 불가능성인 것이다.

이 테제는 계속해서 다음과 같이 해명될 것이다. 우선은 발레리를 따라 이러한 역설을 근거시키고 있는 것이 무엇인지 제시할 것이고 (3), 다음은 니체를 따라 역설을 없애지 않고 어떻게 "비극적이지 않게" 긍정적으로 읽을 수 있는지를 제시할 것이다(4). 예술의 역설은 실패의 모델이 아니라 성공의 모델인 것이다.

3. 창작machen[19]과 작품의 역설

1937년 프랑스 대학Collège de France에서 열린 폴 발레리Paul Valéry 의 시학회 일원으로의 취임 공개강연은[20] 소크라테스의 주장과 대립되는 방향으로 가장 멀리 나간 시의 관찰 방식에 헌정된다. 발레리는 시의 이해를 "시 창작론Poietik" 즉 "작품"에서 완성되는 "창작"의 이론으로 정의한다.[21] 그것은 아리스토텔레스가 소크라테스의 시 비판에 대해 어떻게 대응했는지를 상기시킨다. 즉 아리스토텔레스는 시가 성공하기 위해 실행되어야 하는 행위의 연구를 과제로 삼는 시학의 이론 형태를 확립한다.[22] 시학은 시를 "창작된, 주관적 정신에 의해 성취된 결합물로" 이해한다.[23] 그러나 기술적technisch 의미에서는 아니다. 즉, 시를 근거짓고 시를 결정하는 행위들이 개별 행위들로 해소되어 점차적인 실행으로 시적 성공을 보장할 수 있다는 가정을 동반한다면 이는 창작을 기술적으로 이해한 것이다. 시학이 예술을

창작으로부터 관찰한다는 것은 오히려 예술이 표현되는 행위들을 우리가 알 수 있다는 것을 말한다. 왜냐하면 행위를 실행하는 자, 예술가는 그것에 대해 알 것이기 때문이다. 소크라테스가 말한 "제정신이 아닌" 상태에서의 시적 행위는 불가능하다. 시학의 이론 형태에서 예술의 이해는 자기 자신을 의식하는 자유로운 정신의 작품으로 표현된다.[24]

발레리의 "시 창작론"은 이 개념에 접목된다. 그러나 그는 동시에 시 창작과 시의 성취, 즉 작품의 산출 사이에 고유한 긴장이 지배하고 있음을 말한다. 이 긴장은 "창작하는 행위"가 자주 "창작된 사물보다 더 많은 희열과 심지어는 더 많은 열정으로 [관찰되는]" 데서 이미 암시되고 있다.[25] "창작하는 행위"는, 시학poetik, 혹은 시 창작론 poietik이 말하듯, "창작된 사물", "보편적 의식"(헤겔)에서 창작하는 행위의 표현인 작품으로 연결되지 않고, 오히려 작품으로부터 멀어진다. 창작 행위와 작품 사이에는 연결될 수 없는 모순, 거리, 틈이 존재한다. 창작으로부터는 결코 작품으로 이를 수 없다. 창작은 작품을 만들지 않고, 작품은 창작을 통해 만들어지지 않는다.

이 통찰을 발레리는 일련의 첨예화된 연구 결과들에서 구체화하고 있다. 첫 번째 결과는, 창작에 주의를 기울이는 것이 되려 창작을 시도하는 사람인 창작자에게는 창작을 망치는 결과로 이어진다는 것이다. 어떻게 창작할 것인가에 주의를 기울이는 자는 더 이상 아무것도 만들 수 없으며, 가능하게 하는 능력과 성공의 능력을 상실한다는 것이다.

예를 들어, 시인이 자신의 근원적 능력과 직접적인 생산력이 분석을 통해 방해되는 것을 두려워하는 것은 당연히 이해된다. 시인은 자신의 예술 수행과는 다른 방식으로 자신의 능력이 심화되고 합리적 근거들에 의해 장악되는 것을 본능적으로 거부한다. 만약 우리가 무언가를 수행하기 전에 머리 속에서 표상하고 근본적으로 인식해야 한다면, 가장 단순한 행동과 가장 친숙한 몸짓도 성취되지 않을 것이며, 우리의 가장 미세한 능력조차 장애물로 될 것이다. 아킬레스조차 공간과 시간을 의식한다면 거북이를 이길 수 없는 것이다.[26]

창작을 생각하고 인식하고 분석하는 것은 창작의 파괴를 의미한다. 창작은 인식될 수 없다. 우리가 창작을 인식한다면, 그것은 성공한 창작이 아니다. 창작으로부터 작품이 생겨난다고 주장은 할 수 있지만, 어떻게 작품이 생겨나는지 우리는 이해할 수 없다. 창작을 이해할 때 작품은 무의미한 것, 파악될 수 없는 것으로 우리에게서 멀어진다. 창작의 관점으로부터 작품은 불가능성의 사물, 비−사물Un-ding인 것이다.

이로써 헤겔이 "개인성의 표명"과 단절해야 하는 규범적 작품을 위해, 그리고 주체의 행위를 "보편성의 요소"로 내세우기 위해 정의한 법칙과는 다른 부정성의 법칙이 예술작품에 대해 암시된다. 즉 미학적 부정성의 법칙이다. 즉 자의식적이고 알 수 있는 행위를 작품으로부터 분리시키고, 작품으로 하여금 자신을 존재하게 한 자의식적이고 알 수 있는 행위를 넘어서게 하는 부정성의 법칙이다. 규범적 작

품이 자의식적 행위, 즉 개인성이 아닌 주체에 의한 자기 표명의 공적 현실성이라면, 예술의 미학적 작품은 주체의 모든 자의식적 행위의 위반에서만이 존재한다.

쿠르트 레온하르트Kurt Leonhard의 인상적인 독어 번역문에서 발레리의 취임 공개강연은, 작품과 창작을 연결하고 분리시키는 이러한 부정성을, 예술작품은 무엇이며 어떠한가를 기술하는 일련의 비-단어들Un-wörter로 표현하고 있다. 그 두 예가 다음과 같다.

작품의 불균형성Unverhältnismäßigkeit

중요한 기념물을 감상하고 그것이 주는 충격 효과를 체험하기 위해서는 한 번의 눈길로 족하다. 드라마 시인이 작품에 질서를 부여하고 시구들에 순수한 형태를 부여하기 위해 사용한 모든 숙고와 작업들, 작곡가가 창조한 조화와 화음의 모든 결합들, 철학자가 자신의 생각들을 주저하고 보류하면서 그 생각들의 결정적인 실마리를 깨닫고 수용하게 될 날을 기다렸던 세월과 명상의 시간들. 이 모든 믿음의 행위들, 이 모든 선택의 행위들, 이 모든 정신적 변화들은 갑자기 이 거대해진 정신적 작업의 축적 앞에 노출된 타자의 정신을 뒤흔들어 아연케 하고 사로잡고 당황케 함으로써 단 두 시간 내에 마침내 완성된 작품으로 된다. 이것이 불균형성의 작용이다.[27]

작품의 불균형성이 의미하는 것은 예술가의 행위와, 작품이 타자

에게 작용하는 것 사이에는 어떤 상응 관계도 없다는 점이다. 창작의 행위와 작품의 효과는 서로 분리된다. 작품은 효과에서 행위로부터 분리되어 독립하지만, 그것으로 이해될 수 없는 것이 된다.

작품의 비개연성Unwahrscheinlichkeit

우리는 자신에게 영향을 준 작품이 다른 형태로는 생각될 수 없을 만큼 자신에게 꼭 맞는다고 느낀다. 만족이 최고도에 달하는 경우에는 심지어 인간됨의 깊은 변화를 겪으며, 황홀함과 직접적 깨달음의 충만한 상태를 느낄 수 있는 감성의 소유자가 된다. 그러나 다른 한편으로 우리는 매우 강하며 완전히 다른 감각기관을 지닌 듯 느끼기도 한다. 우리 안에 이 상태를 야기, 발전시키고 자신의 힘을 느끼게 하는 그 현상은 존재하지 않았을 수도 있고, 허락되지 않은 존재일 수도 있다. 그것은 비개연성의 범주에 속한다.[28]

창작과 작품 사이의 불균형성이 의미하는 것은, 작품이 우리에게 더 이상 가능한 것으로서가 아니라 비개연적인 것, 비현실적인 것, 현실에서는 기대될 수 없는 것, 가능성의 실현인 현실 질서에 속하지 않는 것으로 나타난다는 것이다.

발레리가 이러한 묘사를 통해 접근하고 있는 창작과 작품의 불일치성은 시 창작의 자기 자신과의 불일치에서 극도로 첨예화된다. 시 창작에서 "[창조 정신은] 자신의 본성에 반反한 생산 또는 확산의 강요에 저항한다."[29] 시 창작은 자기 자신과의 싸움이며, 자신과의 갈

등에 근거한다. 왜냐하면 시 창작은 한편으로는 확산, 분산, 우연의 섭리에 열려 있어야 하기 때문이다. 시를 만드는 데 없어서는 안 되는 "가능성의 보화"는 오직 순간의 기분과 자의에 의해 생겨나는 것이다. 그러나 동시에 창작은 이것들에 맞서야 한다. 왜냐하면 창작이 그들에게 자신을 내맡기고 자신을 상실한다면, 그때도 역시 창작은 아무것도 만들 수 없기 때문이다.

그러나 이때 매우 놀라운 상황이 나타난다. 작품의 생산을 위해 늘 위협적인 분산이 집중만큼이나 중요하고 도움을 준다는 것이다. 만일 정신이 활동하면서 자신의 운동성, 즉 타고난 불안, 고유한 다형성多形性, 모든 특수한 생각의 자연스런 붕괴와 도태에 저항해 싸운다면, 이 조건 자체에서 정신은 비교될 수 없는 자원資源을 발견할 것이다. 내가 말한 불안, 혼돈, 모순은 인과적 구조나 구도의 기획에 있어서는 장애와 제약이겠지만, 정신에게는 가능성의 보화를 의미한다. 이것의 풍요함을 정신은 사유에 들자마자 가까이서 느낀다. 정신에게 그것들은 모든 것을 기대하게 하는 보고寶庫이며 해결, 징후, 형상, 찾던 단어가 생각보다 가까이 있음을 희망하게 하는 근거이다. 정신은 항상 반쯤 어두운 상태에서 자신이 찾는 진리 또는 결단을 예감한다. 왜냐하면 자신을 진리나 결단으로부터 끊임없이 분산시키고 떼어놓는 듯한 저 아무것도 아닌 사소한 방해에 그들(진리나 결단)이 종속되어 있음을 정신은 알고 있기 때문이다. [30]

우리에게 작품을 비개연적인 것으로 경험하게 하는 창작과 작품의 불균형성은 시 창작의 자기 자신과의 불일치에 근거한다. 왜냐하면 창작이 어떻게 작품으로 될 수 있는지를 이해할 수 없게 만드는 것이 바로 그 불균형성이기 때문이다. 시 창작의 자기 자신과의 불일치는 시 작품을 수수께끼로 만든다. 발레리가 말하는 역설은 다음과 같이 요약된다.

(1) 우리는 작품의 기원인 창작을 알아야 한다. 왜냐하면 우리가 작품을 만들어진 것으로 이해할 때만이 그것은 작품이기 때문이다. 만들어지지 않은 작품, 만들어진 것으로 이해되지 않는 작품은 작품이 아니다.

(2) 우리는 작품의 기원인 창작을 알 수 없다. 자의식적 창작은 우리가 알 수 있고 인식할 수 있지만, 이러한 창작으로부터는 작품이 생겨나지 않기 때문이다. 창작을 시적 창작으로서 인식한다는 것은, 창작을 자기 자신과의 싸움으로 경험하는 것을 말한다. 그러나 그로써 우리는 어떻게 그로부터 작품이 생겨날 수 있는지 이해하지 못하거나 혹은 시 창작을 더 이상 창작으로서 이해하지 않는다.

부설 : 예술과 자연 사이

예술작품의 역설에 대한 발레리의 해명은 예술작품의 현실성의 주

장과 가능성의 문제에 있어 왜 후자가 대답되기 전에 전자가 분명히 규명될 수 없는지를 정확히 이해하게 한다. 작품이 생겨나고 가능하게 되는 창작의 문제를 우리가 대답할 수 없다면, 우리는 어떤 것이 작품인지 혹은 작품이란 것이 존재하기는 하는지 알 수 없게 된다. 작품의 개념이 요구하는 것은 작품이 인간 행위의 "존재하는 현실성"(헤겔)으로서 이해되는 것이다. 작품은 실재로 보이고, 우리는 그것의 압도적인 힘을 경험한다. 그러나 그것이 인간의 행위를 통해 어떻게 만들어졌는지를 이해하지 못한다면,

[작품의 현존은] 비범한 우연의 작용, 굉장한 행운의 선물로 보일 것이며, 바로 여기에 (꼭 지적해야 되는) 예술작품의 작용과 일종의 자연현상, 가령 저녁 하늘에 빛과 공기의 지리학적인 우연의 혹은 찰나적인 결합들 사이에서 발견되는 특이한 유비Analogie가 놓여 있는 것이다.[31]

작품이 어떻게 만들어졌으며, 어떻게 가능하게 되었는지 이해할 수 없는 작품은 그 순간 예술작품이 아니라 자연과 같다.[32] 정확히 말해, 작품의 창작과 가능성이 이해되지 않는 작품이 우리는 예술작품인지 혹은 자연(같은 것)인지 알 수 없다. 이러한 작품의 애매함에, 즉 표현의 일반적인 의미에서 그것의 규범적 혹은 실천적 작품성을 결정할 수 없는 것에 특별히 예술의 미학적 작품성이 놓여 있다. 이는 예술작품이 지닌 사물성Dinglichkeit을 정의한다. 예술작품은 "세상의 가장 양의적인 사물"과 같다. 이는 발레리의 대화록 『외팔리노스 또

는 건축가『Eupalinos oder der Architekt』에서 소크라테스가 해변의 육지와 바다 사이에 "가장 섬뜩하고 가장 끊임없는 교통의 현장"에서 발견했던 것이며, 자기 자신을 "짓기Bauen와 인식Erkennen으로 분열하였던 생각의 근원으로 [되었던]" 것이다.[33]

나는 사위四圍로부터 그것을 관찰하기 위해 한동안 자리를 떠나지 않았다. 하나의 대답에 머물지 않고 […] 이 특이한 사물이 삶의 작품인지 예술의 작품인지 시간의 작품인지 혹은 자연의 유희인지를 계속해서 물었다. 그러나 나는 결정할 수가 없었다 […] 이윽고 나는 단숨에 그것을 다시 바다 속으로 던져버렸다.[34]

무엇이 사물을 생겨나게 하는지에 대한 질문은 사물의 질서 방식에 대한 문제이다. 자연 사물 "전체"에 대해서 그것은 서로 상응하는 자연적 사물의 질료, 형식, 기능Verrichtungen, 매개의 "그 어느 한 부분보다 더 짜임새가 있다."[35] 이와 반대로 "인간에 의해 만들어졌고", […] "생각의 행위"에서 생겨난 대상들에는 "추상"의 "무질서"가 지배한다. 여기서 질료적 부분들은 이들에게 피상적인 관점에 의해 강요된 전체보다 더 높은 "가치"를 지닌다.[36]

예술작품은 예술과 자연 사이에서 우리를 "주저"[37]하게 하는 세상의 가장 양의적인 사물에 속한다. 예술작품은 이 구분의 명확함이 허구적일 뿐만 아니라 "인간의 창조가 두 가지 상이한 질서의 방식 사이에 갈등으로 소급된다는 것을 경험하게 하기 때문이다. 그 하나는 자연스

럽고 주어진 질서의 방식이며, 다른 하나는 인간의 필요와 소망들로부터 생겨난 인간의 행위이며 감수하고 인내하는 질서의 방식이다."[38] 미학적 예술작품에서 자연과 정신 사이의 갈등은 창조적이다. 예술이 미학적으로 되는 것은, 더 이상 예술이 자연에 대해 단호한 구분으로 대립하지 않고, 자연이 인간의 예술의 질서를 감수하고 인내하며 다시 예술로 스며들 때이다. 미학적 예술을 결정하는 무지, 즉 예술인지 자연인지 말할 수 없는 것에 예술의 창조적 힘이 부합하는 것이다.

4. 창작에서의 갈등

스페인 작가 엔리케 빌라 마타스Enrique Vila-Matas는 자신의 소설 〈Bartleby & Co.〉에서 책을 쓰지 않는 저술가라는 현대의 작가상 시리즈를 스케치하듯 탐구하고 있다. 저술하지 않음으로써 저술가임을 결단하는 작가의 형태이다. 이 시리즈의 첫 번째 인물 조셉 주베르 Joseph Joubert에 대해 빌라 마타스는 다음과 같이 말한다.

단도직입적으로 주제의 핵심으로 들어간 점, 조건을 알아내기 위해 결과를 포기한 점, 오로지 모든 글들이 생겨나는 듯 보이는 원천을 점유하기 위해 이것이 성공한다면 모든 책 저술로부터 그를 자유롭게 할 원천의 장악을 위해 차례로 책 쓰기를 포기한 점. 이런 점들에서 조셉은 최초의 완벽한 현대 저술가 중 한 사람이었다.[39]

책을 안 쓰는 결단은 글이 생겨나는 "원천"을 발견하며 생긴 결과이다. 왜냐하면 글의 원천은 쓰는 것도, 문학적 행위도 아니기 때문이다. "문학을 내면에서 시인하는 사람은 아무것도 시인하지 않는다. 문학을 구하는 자는 있는 것만을 발견하거나, 더 심하게는 문학 저편의 것만 발견한다. 그러므로 모든 문학의 피난처는 문학이 열정적으로 발견하려는 것의 핵심으로서 비-문학Nicht-Literatur을 지향한다."[40] 시는 문학도, 쓰는 예술Kunst des Schreibens도 아니다. 시는 쓰는 문학예술의 차안 혹은 피안에 놓인 것으로부터 생겨나는 것이다.

빌라 마타스에 의하면, 이것을 이해하고 이것으로부터 결론을 내린, 그래서 현대적인 일련의 작가군 중, 다작에도 불구하고 일관된 자기 은폐 전략을 지녔던 트라벤B. Traven도 해당된다. 발터 레머Walter Rehmer의 트라벤 해석을 빌라 마타스는 다음과 같이 요약한다. "그는 모든 과거, 모든 현재, 현존을 거부하였다. 트라벤은 결코 존재하지 않았고, 그의 동시대인들에게조차 그는 존재하지 않는다. 그는 매우 비범한 부정의 작가이며 자신의 정체성 확인을 거부하는 격렬함에는 비극적 요소가 숨겨 있다."[41] 이 "비밀에 싸인 작가는 […] 현대문학의 모든 비극적 의식, 즉 자신의 불충분함과 불가능성에 방치된 채, 바로 이 방치됨을 근본 문제로 삼는 저술 의식을 자신의 부재하는 정체성 안에서 일치시키고 있다."[42] 트라벤은 작가로서 정체성의 가능성을 정체성의 다양화를 통해 부정하고 있으며, 작품 생산의 가능성을 과잉 생산과 무수한 다작의 저술을 통해 부정하고 있다.

다작을 통해 저술을 부정한 트라벤에 대해 (발터 무슉Walter Muschg

을 연상시키는) 레머가 행한 비극적 해석을 빌라 마타스는 다음과 같
이 코멘트한다.

> 요약하면, 내 생각에 레머의 판정이 맞기는 하지만, 트라벤이 그것
> 을 읽었다면 우선은 놀랄 것이고, 다음은 폭소를 터뜨릴 것이다. 사실
> 나도 지금 막 그럴 참이다. 그 거창하고 진지한 톤 때문에 나는 레머의
> 에세이를 원칙적으로 혐오한다.[43]

다작을 통해 작품 저술을 부정한 트라벤에 대한 발터 레머의 해석
에 무엇이 그리 우스운가? 그것은 레머가 시 짓기의 불가능성의 경험
을 비극적으로 이해한 점에 있다. 바로 이 때문에 그는 시를 가능하
게 하고 성공하게 하는 것이 바로 그 불가능성이라는 점, 창작은 결
코 인식될 수 있는 방식으로 예술작품과 연결되지 않는다는 점을 오
인한 것이다.

이것이, 예술은 철학적으로 파악할 수 없다는 소크라테스의 통찰
에 대한 니체의 재평가에 담겨 있는 테제이다. 시가 가능하고 예술작
품이 산출될 수 있는 것은, 오직 이것이 잘 알려진 철학의 연구 방식
에 따른 인식 행위나 도덕 판단의 행위처럼 실천적 지식의 적용이나
훈련을 통해 획득된 능력의 실행으로 우리가 이해할 수 있는 창작 형
태를 취하지 않기 때문이다. 예술 행위는 열광으로부터 생겨난다. 예
술 행위가 성공한다는 것은 자의식적 창작의 실천을 중단함으로써
예술작품을 산출하는 것이다.

그러나 예술적 열광에 대한 소크라테스 이론의 이러한 재평가를 니체가 할 수 있었던 것은 두 가지 결정적 측면에서 소크라테스와는 구분된 예술 행위의 이해에 도달했기 때문이다.

첫째 : 시인이 자신의 지식과 능력, 즉 "예술을 통해" 말하지 않은 것은, 소크라테스에 따르면, 시인이 "신적인 힘을 통해" 추동되기 때문이었다. "시인은 […] 신들의 대변인에 다름 아니다."[44] 말하자면 바깥의 낯설고 높은 힘이 열광 상태에 있는 시인을 통해 말한다는 것이다. 이와 반대로 니체는 시인을 사로잡고 그의 주체성을 잃게 하는 힘이 시인 자신의 힘이라고 말한다. 시인을 사로잡는 힘은 신적 열광을 통해 밖으로부터 오는 것이 아니라, 미학적 생기를 통해 자기 자신으로부터 온다는 것이다. 니체는 이 상태를 "도취Rausch"라고 부른다. 도취는 "모든 상징적 힘들이 총체적으로 풀려난 상태"이다.[45] 그러나 수동적 혼미 상태가 아니라 격렬해진 활동성의 상태, "힘의 상승과 충만"의 상태이다.

> 디오니소스적 상태에서는 […] 전 정감 체계Affekt-System가 자극 받고 상승하기 때문에 모든 표현의 매개들이 단번에 방전되는 동시에 묘사, 모방, 변모, 변화하는 힘이 모든 종류의 흉내내기와 겉치레를 몰아낸다.[46]

니체에게 도취는 두 종류가 있다. 하나는 의식되지 않은 상승된 활동 형태로 모든 예술 창작에서 작용한다. 다른 하나는 모든 사람이

주체가 되기 전 지니고 있던 감각적 활동 상태의 반복이다. 예술적 도취는 인간의 최초 상태의 반복, 인간 안에 심연으로서의 근원의 반복이다. 따라서 예술적 도취는 퇴행의 사건, 감각적 활동의 전주체적 상태로 돌아가는 사건으로 또한 이해된다.

그것은 "능력"과 "힘"의 사이를 개념적으로 구분할 때 더 정확히 이해된다. 주체임은 능력 있음을 말한다. 주체임은 무언가 할 수 있음을 말하며, 주체는 할 수 있는 사람Könner이다. 주체는 무언가를 실행할 수 있다. 능력을 지니고 있음, 주체임은 하나의 행동을 성공시킬 수 있음을 말하고, 행동을 성공시킬 수 있음은 다시금 훈련과 학습을 통해 획득한 보편적 형태를 특별하고 새로운 상황에서 반복할 수 있음을 말한다. 그래서 하나의 언어를 다룰 수 있는 사람은 그 언어의 단어를 새로운 상황에서 적절히 사용할 수 있는 것이다. 주체가 실행할 수 있는 성취의 논리적 구조는 특수한 경우와 상황에서 보편성(형태나 개념)을 실현하는 것이다.[47]

인간이 항상 이미 주체인 것은 아니었다. 주체는 되는 것이다. 인간은 연습의 형태를 지니는 교육을 통해 주체로 만들어진다. 주체가 되기 전에 인간은 무엇이었는가? 아무것도 아니지는 않았다. 인간은 감각적 존재였다. 더 정확히 말하면, 감각적이고 어두운 힘을 지닌 존재였다. 인간은 상상력의 존재였다. 오직 그러한 존재였기 때문에 인간은 주체로 될 수 있는 것이다. 그러나 주체로 되는 것이나 능력의 함양은 감각적 힘의 작용을 중단시키고 통제하는 것을 동시에 의미한다. 왜냐하면 감각적이고 어두운 힘은 이성적이고 자의식적인

능력과는 완전히 다르게 작용하기 때문이다. 능력은 의식적 자기 통제나 행동에서 훈련된다. 그와 반대로 감각적 힘은 저절로 작용하며 주체에 의해 주도되지 않기 때문에 주체가 알지 못한다. 이에 상응하는 것은 그것이 어떤 것에 대한 힘이 아니라는 것이다. 힘은 성공의 척도를 지향하지 않는다. 힘은 유희로서 혹은 유희 안에서 작용한다. 생산을 통제하는 보편적 형태나 규범으로 지향하지 않고, 지속적인 산출과 산출된 것을 변화시키는 유희로 힘은 작용한다.

따라서 예술적 도취는 밖으로부터의 영향, 신을 통한 열광이 아니라, 주체로 되기 전 인간의 상태로의 회귀이다. 이 상태에서 감각적이고 어두운 힘은 유희 가운데 전개되는 것이다. 이것이 소크라테스의 예술적 열광 이론에 대한 니체적 재평가의 첫 단계이다. 능력 주체와 반대로 도취된 인간은 근본적인 "무능력"을 통해 정의된다.[48] 유희의 힘이 전개되는 도취에 취한 최초의 상태로의 회귀는 자유로 경험되는 자기 능력의 상실을 말한다. 그러나 그 무능력이 작품 창작에서는 창조적으로 되는 것이다.

둘째: 그러나 도취 상태의 무능력은 예술 창작에서 동시에 제약되고 극복되어야 한다. 이것이 소크라테스의 예술적 열광 이론에 대한 니체식 수정의 두 번째 단계이다. 예술적 형상Bild은 오직 디오니소스적 상태로부터의 구원Erlösung을 통해서만 생겨난다. 예술적 형상뿐만 아니라 모든 예술적 형태 일반은 형태도 이미지도 생겨나지 않으며, 생성과 소멸이 하나인 힘의 미학적 유희의 "영원한 고통과 모순"으로부터 "가상과 가상을 통해 구원되는 갈망"에서 영양분을 취한

다.[49] 도취는 "생리학적 조건"[50]이지 예술 행위 전부는 아니다. 예술가는 도취에 완전히 빠지지 않는다. 항상 그런 건 더욱더 아니다. 그는 도취와 깨어진 관계를 지닌다. 이것이 디오니소스적 예술가가 "디오니소스적 야만인"으로부터 구별되는 점이다. 디오니소스적 야만인의 넘쳐나는 방탕한 축제에서는 "자연의 모든 야수들이 […] 해방감을 느껴 성적흥분과 잔인성이 뒤섞여 만들어진 '마녀의 약', 즉 마약痲藥과 같은 상태가 생겨난다."[51] 디오니소스적 야만성은 능력과 의식이 단순히 부재하는 상태일 뿐이다. 이와 반대로 예술가 안에 디오니소스적인 것은 "감성적 모습"을 지니며, 오직 자신을 "상실"한 관점으로부터 생겨난다.[52] 따라서 예술가의 내면은 "정감 안의 놀라운 혼합과 이중성"이 지배하고 있다.[53] 예술은 오직 도취와 의식, 힘의 유희와 형태의 결합이 함께 어우러지고 서로 견제하는 곳에서만 존재한다. 소크라테스가 시인을 열광자로 묘사함으로써 디오니소스적 야만인과 구별할 수 없게 만든 반면, 니체는 "예술로의 진보를 아폴로적이고 디오니소스적인 것의 이중성에서" 보고 있다.[54] 예술가는 자의식적 능력과 도취적으로 방전된 힘으로 자신 안에서 분열한다.

더욱 중요한 점은, 니체에 따르면, 예술가가 능력과 힘일 뿐만 아니라 하나의 상태에서 다른 상태로 옮겨가고 다시 되돌아오는 전이의 장소와 과정이기도 하다는 점이다. 니체의 표현에 따르면, 예술가는 특이한 역설적 방식의 전문가이다. 그가 할 수 있는 것은 할 수 없는 것이다. "예술가는 할 수 없는 것을 할 수 있는 사람이다."[55] 예술가는 힘과 능력, 도취와 의식을 분리시키고 또한 결속시킨다. 발레

리에 따르면, 예술가는 한편으로는 형태를 구축하는 자로서 자신에게 "타고난" 힘의 도취적 유희에 대한 저항을 통해 규정된다. 그러나 "다른 한편으로 그는 이 조건에서 비할 데 없는 자원을 발견한다." 예술가는 야만인인 동시에 주체이지만 둘 중 하나는 아니다.

　이로써 소크라테스의 시인 상에 대한 니체식 버전의 두 번째 단계는 니체와 소크라테스가 공유하는 견해의 중요한 재평가로 나아간다. 즉 소크라테스와 더불어 니체는 시 창작, 예술 창작 일반이 주체적 능력의 실행으로는 이해될 수 없다고 말한다. 시 창작에는 할 수 없음, 무능력이 작용한다. 그러므로 우리가 작품을 제작하는 것으로부터 조명한다면 시 창작의 가능성은 이해될 수 없다. 우리는 예술작품을 규범적인 작품, 즉 능력의 실천적 실행을 통해 가능한 것으로 이해할 수 없는 것이다. 이 통찰이 소크라테스에게는 인간의 영역, 즉 공동의 이성적인 실천 영역으로부터 예술작품을 배제시키는 출구를 열어둘 뿐이다.[56] 파악될 수 없는 불가능성으로서 예술작품은 괴물 같으며, 인간 이하 혹은 인간 이상의 초인적인 것이며, 야만적이고 신적인 것이다. 한마디로 그것은 견딜 수 없는 것이다. 예술적 열광에 대한 니체식의 재평가, 소크라테스의 예술 배제의 거부는 예술적 창작에서 주체, 능력, 행동, 작품의 실천적 질서를 산산이 부수는 것 안에서 바로 예술의 미학적 작품을 가능하게 하는 것을 보는데 근거한다. 이를 위해 예술가의 열광과 예술작품, 두 측면은 서로 다르게 이해되어야 한다. 즉 감각적, 상상적 힘의 도취적 유희로서의 열광과 이 유희로부터 유희에 저항하며 생겨난 형태, 즉 무형태를 통해

생겨난 형태로서의 예술작품이 다르게 이해되어야 한다. 미학적으로 가능하게 하는 것은 실천적으로는 불가능하게 하는 것이다. 예술의 미학적 작품은 실천적 규범적 작품, 공적으로 타당한 자의식적 능력의 실현으로서의 작품을 불가능하게 만드는 것을 통해 가능해진다. 미학적 성공은 실천적 실패에서 생겨난다.

<center>* * *</center>

이 숙고의 처음에는, 예술작품의 가능성에 대한 문제가 오직 예술작품은 불가능하며 그로써 예술 자체가 불가능하다는 통찰을 통해서만이 대답될 수 있다는 역설적 진술이 있었다. 오직 불가능한 것으로서만 예술작품은 가능한 것이다. 이 말을 우리가 예술작품을 만들 능력이 없기 때문에 그리고 그러는 한에서만 예술작품이 가능한 것이라고 이해한다면 왜 그것이 단순한 역설이나 어리석은 자기 모순이 아닌지 드러나게 된다. 그것은 역설도 어리석은 자기 모순도 아니다. 오히려 그것은 가능성의 의미를 새롭게 생각하게 함으로써, 소크라테스 이후 가능성과 능력을 일치시킨 철학적 전통과는 다른 가능성의 이해에 대한 과제를 제시하고 있는 것이다. 가능성과 능력을 동일시하는 것은 여느 철학적 테제가 아니라, 가능 조건에 대한 철학적 연구 일반이 소급되는 기본 가정이다. 따라서 예술의 가능성에 대한 문제의 대답은 철학의 개념을 새롭게 파악하는 것만큼이나 중요한 문제인 것이다. 이런 다른 이해의 출발점은 내가 도입부에서 상기시

컸던 헤겔의 작품의 보편 개념에 나타난다.

헤겔에 따르면, 작품은 정신적 혹은 규범적 활동으로서 인간 활동의 현실태이다. 즉 작품은 인간 행위를 작품에서 "중복"되는 정신적 행위로, 공개적으로 묘사된 보편 의식에 타당한 행위로 정의한다. 헤겔에 따르면, 이 점에 작품의 사회성이 놓여 있다. 왜냐하면 정신은 "자의식을 위한 자의식"이며, 또는 "내das Ich가 우리das Wir이고, 우리가 나"인 나이기 때문이다.[57] 나는 우리가 행하는 것을 행함으로써, 우리가 행하는 것을 재현하고 동시에 개성화 함으로써 작품을 생산한다. 이로써 헤겔은 작품의 가능성에 대한 질문이 대답될 수 있는 형태는 능력의 연구에 근거한다고 말한다. 왜냐하면 능력을 지닌다는 것은 우리인 나, 즉 나인 우리를 작품에서 재현할 수 있는 나를 의미하기 때문이다.

헤겔 미학의 기본 테제 중 하나는 이 연구 형태가 미학적 작품에서도 유효해야 한다는 것이다. 즉 예술작품은 "자신의 통로Durchgangspunkt를 정신을 통해 취하고, 정신적인 산출 행위로부터 생겨나는 한에서만이 존재한다"는 것이다.[58] 하지만 동시에 헤겔은 "예술에게 필요한 감각적 측면이 생산의 주체인 예술가 안에 작용하고 있음"을 또한 강조한다. 예술가의 "재능과 천재성"은 "자연적 측면"을 지닌다.[59] "정신적인 것과 감각적인 것의 이러한 두 측면은 예술 생산에서 하나여야 한다." 이것이 "예술석 상상의 행위"로서 "진정한 창작"이다.

그것은 이성적인 것이다. 그러나 의식에 따라 활동하며 자기 안에

있는 것을 감각의 형태로 가시화 하는 한에서만이 정신으로서 이성적인 것이다. 즉 이 활동은 정신적인 내용을 지니며 이를 감각적으로 가시화한다. 그것은 오직 감각적 방식으로만이 의식적으로 될 수 있기 때문이다.[60]

미학적 작품을 규범적으로 규정하고, 예술을 정신의 보편 개념에 편입시키는 헤겔의 요구에 대한 조건은 상상의 예술적 행위를 "감각 형태 안의" 정신으로 기술하는 것이고, 그 결과 예술적 상상을 정신적 능력으로 설명하고, 내가 우리이고 우리가 나인 하나의 다른 형태로 설명하는 것이다. 그러나 그 반대로 그것이 범주적 차이와 예술적 성취를 가능하게 하는 정신, 감각, 자연 사이의 갈등으로 입증된다면, 작품의 미학적 개념만 (능력 또는 할 수 있음으로부터 성공을 설명하는) 철학적 이해의 보편 모델로부터 벗어나는 것이 아니라 그것은 성공의 철학적 이해의 다른 모델, 즉 정신의 다른 개념을 제시하는 것이다. 나의 능력의 수행에 불과한 어떤 작품도 우리임을 성공할 수 없다. 예술작품뿐만 아니라 모든 작품의 성공은 능력으로서 가능성의 실현이 아니다. 예술 행위처럼 정신 행위 역시 성공하기 위해서는 "자연의 측면"을 지녀야 한다. 정신은 자신 안에 정신의 타자를 지녀야 한다. 단순히 다른 형태에서의 정신이 아닌, 정신의 비형태Unform로서의 정신의 타자를 말이다.

2 | 아름다움 :
직관과 도취 사이

아름다움은 예술의 특성이 아니다. 단지 예술의 한 특성이 아니다. 사물의 각 범주로부터 모든 것이 아름다울 수 있기 때문에 특별하게 예술의 한 특성에 한정된 것은 아닌 것이다. "아름다움"이 판단에 있어 하나의 술어라는 점은 외형적인 문법적 사실이며, 이것은 아름다움이 무엇인지에 대한 통찰을 밝히기보다는 더욱 은폐시킨다. 이는 우리가 예술작품에 대해 판단하며 예술작품이 우리의 가치 판단의 대상이라는 것이, 어떻게 예술작품을 판정하며 무엇이 이때 판단인지를 밝히기보다는 은폐시키는 것과 같다.[61] 특성들은, 우리에 의해 존재가 규명되고 성질이 인식될 수 있는 대상들로 소급된다. 그들은 현실적인 것의 질서에 속한다. 그러나 아름다움은 가상이다. 오직 가상에서만이 아름다움은 존재한다.[62]

그것은 우리가 아름다움을 경험하는 방식인 미학적 쾌감의 경험에서 어떻게 나타나는가? 미학적 쾌감이 이런 저런 특성을 지닌 대상의 존재에 대한 쾌감이 아니라 아름다움의 쾌감으로서 가상의 쾌감이라

면, 그것은 우리에게 무엇을 마련해놓고 있는가?

1. 행복의 약속Promesse du bunheur

스탕달Stendhal은 미가 가상이라는 것을 미가 "다만 행복의 언약 Verheißung"(혹은: "단지 행복의 약속Versprechen" — "la beauté n'est que la promesse du Bonheur")이라고 해석한다. 이는 스탕달이 『연애론 Physiologie der Liebe | De l'amour』의 각주에서 달았던 유명한 말이다.[63] 스탕달에 의하면 미는 우리가 그것에서 경험하는 쾌감이 어떤 다른 것을 지시, 언약 혹은 약속한다는 점에서 가상이다. 미는 행복이다. 미의 쾌감은 고전 시학이 믿었던 것처럼 형태를 완전하게 구축하는 것도 아니며, 근대 미학이 대안으로 내놓은 주체성의 자기 경험과 자기 확신에 관한 것도 아니다. 미는 진리의 가상이 아니다. 미는 스탕 달에 따르면, 지금 아름다움에서 경험되는 쾌감에 행복을 구성하는 기쁨과 즐거움이 있으면서 동시에 없기 때문에 가상인 것이다. 그것 들은 없는 것으로 있고, 있는 것으로 없으며 우리의 행복을 구성한 다. 아름다운 가상은 삶의 행복을 약속한다. 그것은 "나타남Vorschein" 이다.[64]

늦어도 니체 이후 이러한 스탕달의 공식Formel은 예술을 삶으로부 터 분리시키는 거리를 부정하며 예술과 삶을 다시 통합시키고자 한 반反이상주의 미학의 슬로건으로 되었다. 이것이 근대의 예술, 근대

의 순수주의, 근대의 엘리트주의 그리고 스탕달의 공식에 사용된 근대의 거리에 맞서는 오늘날 포스트모던의 논박이다.[65] 이 논쟁에 따르면, 미학적 근대는 첫째, 아름다움에 대한 믿음을 파괴시켰다. 왜냐하면 아름다움이란 나타남Erscheinung의 끌림과 관련된 것인데 반해, 근대는 오직 예술의 형식에 대한 문제에만 관심을 가졌기 때문이다. 둘째, 미학적 근대는 예술적 형태와 충만한 삶의 행복에 속하는 기쁨과 즐거움 사이의 모든 연결을 끊어버렸다. 미학적 근대는 행복에서 동물 같은 감각Sinnlichkeit(칸트)이나 문화산업적으로 생산된 합의Einverständnis(아도르노)만을 볼 수 있기 때문에 행복을 조소의 눈길로 바라보았다. 이와 반대로 스탕달이 미를 행복의 약속으로 정의하는 것에는 아름다움과 더불어 예술의 아름다움 그리고 충만한 삶의 행복 사이에 긍정적 관련성이 있는 것처럼 보인다. 미와 행복은 성공의 미학적이고 윤리적인 형태를 가리킨다. 이 두 형태는 스탕달 공식의 포스트모던적 요청처럼 포괄적이고 통합적인 삶의 예술에 두 요소로 생각되어야 한다. 그래서 스탕달의 공식은 포스트모던적 화해 이론의 좌우명으로 되지만, 여기서는 스탕달의 반낭만주의적 개념Formulierung이 소급하는 역설적 통찰이 완전히 빠져 있다.

스탕달의 개념이 반낭만주의적으로 불리는 것은 그것이 환상의 파괴를 지향하기 때문이다. "아름다움이 다만 행복의 언약"이라는 것은 사랑하는 사람이 애인에게 부여하는 아름다움이 "결정 작용Kristallisation"이라고 표현되는 메커니즘의 효과라는 스탕달의 논지에 쟁점이다. 스탕달은 "사랑 받는 사람의 모든 특성에서 새로운 장점

을 발견하는 정신의 활동을 결정 작용"이라고 말한다.[66] 애인의 아름다움은 사랑하는 사람의 환상에 결정 작용이다. "오직 상상력만이 사랑 받는 여인이 완벽함을 소유하고 있음을 보장한다."[67] 이때 사랑하는 사람의 상상력은 욕망과 열정의 이름에서 작용한다. 사랑하는 사람의 환상이 애인에게 부여하는 아름다움은 욕망에 의해, 기쁨과 쾌의 추구에 의해 추동되는 상상력의 산물이기 때문에 "우리에게 새로운 기쁨을 선사하는 언약"이다.

애인의 아름다움에 감탄하는 것이 우리의 행복과 관련된 것이라는 미의 상상적, 투사projektiv적 특성에 대한 스탕달의 통찰은 아름다움이 각자에게 달라야 한다는 결론에 이른다. 이 결론은 스탕달의 유명한 공식이 담긴 각주로부터 유추되며, 이것의 전문은 다음과 같다.

미는 다만 행복의 언약이다. 그리스인의 행복은 1822년 프랑스인의 행복과는 다르다. 메디치 가의 비너스의 눈을 보고 그것을 (좀마리바Sommariva 가의) 포르데논의 막달레나Magdalena von Pordenone의 눈과 비교해보아라.[68]

그리고 :

만일 우리가, 아름다움이 새로운 기쁨을 선사하는 언약이며 인간들이 다양한 만큼이나 감정이 다양하다는 것을 확신한다면 각자 안에 생기는 결정 작용은 자신만의 욕망의 색채를 수용해야 할 것이다.[69]

"이렇게 해서 추한 여성을 선호하고 사랑까지 하게 되면, 추가 바로 미를 의미하게 되는 것이다."[70] 그리고 그것은 사랑이 아름다움의 왕좌를 "폐위"시키는 것에 다름 아니다. 사랑은 "이상적 아름다움"을 폐위시킨다. 왜냐하면 사랑의 욕망은 대상이 실제의 아름다움에, 혹은 추함에 적합한지를 필연적으로 오인하게 하기 때문이다.[71] 따라서 진정한 아름다움의 인상은 "아마도 열정적인 사랑에 재능이 없는 남성이 가장 분명하게 느낄지 모른다." 왜냐하면 진정한 아름다움은 "모든 열정의 바깥에" 있기 때문이다. "그러나 우리는 열정에 의해 산다."[72]

미와 행복, 예술과 삶, 미학과 윤리학의 포스트모던적 통합과는 완전히 반대로, 스탕달의 유명한 공식은 상상력과 열망으로부터 오는 사랑의 미 — 결정 작용과 "조각이나 회화의 미 개념"에 걸맞는 이상적인 아름다움 사이에 놓인 근본적인 차이의 이론을 내용으로 한다.[73] 보들레르Baudelaire가 스탕달을 바로 그렇게 이해하였다. "스탕달, 파렴치하고 도전적이며 불쾌한 정신이여! 그러나 그대의 파렴치함은 필연적 사유를 자극하는구나. 아름다움이 다만 행복의 언약이라고 말할 때 그대는 이미 대부분의 사람들보다 훨씬 더 가까이 진리에 도달한 것이네."[74] 이 말이 타당한 것은, 정확히 이해하자면 보들레르에 의하면 스탕달이 오직 다음을 시도하였기 때문이다.

(스탕달은) 미가 야기하는 인상이 통일적임에도 불구하고 미는 필연적으로 늘 이중적이라는 것을 설명하기 위해, 유일무이한 절대적 미의 이론과 대립되는 이성적이고 역사적인 미의 이론의 확립을 시도하였

다. 인상의 통일성 안에 있는 다양한 구성 요소들을 구별하는 어려움도 미가 다양한 것들로 조합되어 있다는 필연성을 무효화 할 수는 없다. 미는 규정이 극도로 어려운 영원한 불변의 요소와, 하나씩 혹은 한꺼번에 시대, 유행, 도덕, 열정으로 나타나는 상황에 종속된 상대적 요소로 구성된다. […] 예술의 이중성은 인간이 분열된 존재이기 때문에 따라오는 피할 수 없는 결과이다. 그러므로 영원히 불변하는 부분은 예술의 영혼으로 여기고, 변화하는 요소는 예술의 몸으로 여기는 게 좋다.[75]

스탕달의 "파렴치한" 규명을 말할 수 있으며 또 그러길 원하는 것은 오직 이러한 미의 두 번째 요소이다. 이것에 미의 진실이 놓여 있다.

미와 행복의 관계를 단순한 직접적 관계로 이해하거나 혹은 메달의 양면으로 이해하는 것과는 거리를 둔, 미가 행복의 약속이라는 스탕달의 공식은 둘의 관계를 오히려 통일과 대립으로 분리시킨다. 한편에는 사랑하는 사람의 공상 안에 기억이나 행복의 언약으로 나타나는, 아끼는 사람이나 사물의 "역사적 미"가 있고, 다른 한편에는 우리가 단지 열정과 욕망의 향유 너머에서만 경험하며, 열정으로 작용하는 미와는 반대로 연극, 조각, 회화의 미로 분류되는 "이상적" 미(스탕달) 또는 "절대적Baudelaire" 미가 있다. 보들레르가 강조하듯 미의 이 두 가지 형태는 독점될 수 없기 때문에, 미는 자신 안에서 삶의 행복과 일치하는 아름다움과, 삶의 행복과는 구별되고 반대되는 아름다움으로 분열하는 것이다.

2. 에로스의 모순Antinomie : 직관과 도취

스탕달은 『연애론』에서 아름다움과 행복의 관계를 다루며 플라톤의 선례를 따르는데, 플라톤의 재수용은 통합적인 삶의 예술로 이해되기도 한다. 플라톤에게 미는 사랑과 에로스의 범주에 속하기 때문에 직접 충만한 행복과 연결되며, 따라서 미와 행복을 분리시킨 것에 반대해 이 둘을 직접 관계시키고자 한 반근대적 시도들은 플라톤과 연결된다. 소크라테스가 『향연』에서 재현하고 있는 디오티마Diotima에 따르면, 모든 사랑은 아름다움에 해당된다. 우리는 아름답게 보이는 것만을 사랑한다. 추하다고 판단되는 것은 사랑할 수 없다.[76] 사랑은 아름다움을 "욕망"한다. 즉 그것은 현상의 미와 결부되어 있다. 아름다움과 사랑스러움은 같은 것이다. 그러나 사랑의 욕망은 동시에 자신이 지향하는 아름다움을 넘어선다. 이 점을 소크라테스는 디오티마로부터 배운다.

오, 소크라테스여! 그대가 생각하듯 사랑이 대상으로 삼는 것은 아름다움이 아니라 아름다움 안에서의 임신(창작)과 출산(산출)입니다. […] 그런데 왜 생산을 사랑의 대상으로 삼아야 할까요? (그러한) 생산은 유한한 존재Sterbliche에게 있을 수 있는 영원히 죽지 않는 것이기 때문입니다.[77]

인간이 아름다움을 욕망하는 것은 오직 미의 경험과 미의 존재 앞

에서만이 "임신할 수" 있고 "출산"할 수 있으며, 이러한 임신과 출산이 "신적인 것"이기 때문이다. "생산을 관장하고 출산을 돕는 여신이 아름다움이다."[78] 아름다움은 자기 자신을 넘어선다. 사랑이 아름다움을 욕망하는 것은 따라서 이중적이다. 즉 아름다움에 대한 욕망과 생산에 대한 욕망이다. 이 욕망은 아름다움의 경험 안에서만 가능하고, 이것의 성공에 행복이 근거한다. 사랑의 욕망 안에서 미와 행복은 서로 구별되어 있으면서 연결되어 있는 것이다.

플라톤의 사랑 이론의 생물학적 유효성을 주장하는 진화론적 미학의 비극적 세계에서는 오직 미에서만 가능한 생식의 행복이 생식의 결과와 동일시된다.[79] 이에 따르면 우리가 미를 사랑하는 것은 그것이 우리에게 생식의 전망을 제시하고, 생식의 산출이 부족한 자원을 둘러싼 싸움에서 다른 사람을 제치고 기반을 얻는 최고의 기회라는 전망을 제시하기 때문이다. 생물학적으로 또는 진화론적으로 이해하여 미는 앞으로의 결과에 대한 약속, 즉 미의 경험에서 생식된 것의 건강함에 대한 약속이다. 그러나 이와 반대로 플라톤에게 미의 욕망이 지향하는 생산의 행복은 생식적 결과Erfolgreichen의 산출이 아니라 성공Gelungenen에 근거한다. 미의 욕망 안에서 욕망된 생산은 선의 생산이다. 그것은 아이의 출산으로부터 "영혼에 적절한 것의 생산"에 이르기까지 모든 풍요로운 산출의 형태들에 해당된다. "영혼에 적절한 것은 그럼 무엇인가? 지혜와 각각의 미덕들Tugend이며, 이들을 생산하는 자는 우리가 독창적이라고 인정하는 시인, 예술가들이다."[80] 플라톤에 따르면 사랑의 아름다움이 약속하는 행복은 우연도 생식적

결과도 아니며, 임의적이지도 도구적이지도 않다. 그것은 실천적이며 윤리적이다. 그것은 능력의 성공적 실현인 미덕이다.

플라톤의 사랑에 대한 이중적 욕망에 대한 통찰, 즉 미에 타당한 욕망과 미를 통한 풍요로운 생산의 행복에 타당한 욕망의 통찰은 독창적이지만 동시에 부서지기 쉬운 미와 행복의 관계를 구축한다. 그러한 방식으로 플라톤의 미와 행복의 통합이론은 처음부터 이내 부서지게 될 긴장으로 점철되어 있었다. 왜냐하면 사랑하는 욕망에서의 이중성을 통해, 아름다움 및 행복을 연결시켜야 하는 양 측면은 자신 안에서 두 개의 서로 대립되는 요소들로 분리되기 때문이다.

미의 측면으로부터 : 한편으로 미는 아름다움 자신에게 타당하고 아름다움 안에서 성취되는 욕망의 대상이며, 다른 한편으로 미는 매개이다. 즉, 단순한 욕망의 계기는 아닐지라도 미의 성취는 아름다운 대상을 넘어서며, 선의 생산에서 미는 인간 능력의 성공을 확인시켜 주기 때문이다. 우선 미는 목적Telos이고, 다음으로 미는 단순한 매개이다.

행복의 측면으로부터 : 플라톤은 행복을 아름다움의 경험에서 생겨나는 선의 풍부한 생산 상태로 규정한다. 이 점에서 행복의 개념은 서로 같은 것인지 알 수 없는 두 가지 상이한 의미를 즉시 가정한다. 하나는 미의 경험에서 발생하는 생산의 행복, 다른 하나는 인간 능력의 활동에 근거하는 성공적 삶의 성취의 전형으로서의 행복, 즉 선의 실현으로서의 행복이다. 사랑의 이중 욕망이 미 안에서의 생산, 그리고 미를 통한 생산의 곱절 아니 헤아릴 수 없는 행복과 통하지 않는

다고 그 무엇도 장담할 수 없다. 사랑은 자기 자신과 분열된 듯 보인다. 아름다운 대상이나 상대의 현존에 헌신하는 것에서 사랑은 현재적이며, 미의 경험을 통해 열리는 성공적 삶의 가능성을 갈망하고 추구하는 것에서 사랑은 미래적이다.

이 단층선斷層線을 따라 플라톤의 사랑 이론은 분열하며, 행복과 미의 관계를 사유함에 있어 완전히 상이한 두 가능성을 유산으로 남긴다. 이 두 가능성은 근대에 이르러 근본적으로 대립되는 두 미학자 쇼펜하우어와 니체로 연결된다.

쇼펜하우어는 사랑과 행복이 아름다운 대상의 현존에 헌신하는데 근거한다는 플라톤 이론의 현재적 측면과 연결된다. 이 헌신은 욕망의 열정으로부터 자유로운 직관적 경외심에 근거한다. 플라톤에 의하면 아름다움은 직관의 대상이며 명상을 요구한다. 이 모티브는 미학의 역사에서 아리스토텔레스의 테오리아theoria 개념과 연결되며, 신의 아름다움을 바라보는 것(사후 피안의 세계에서야 비로소 가능한 순수한 관조)에서 최고의 행복을 보고 있는 기독교 미학 이론의 중심 사상으로 된다.[81] 그리고 이 생각이 쇼펜하우어에 의해 수용된 점이다. 미학적 "상태"는 "순수한 명상이며, 직관에서의 나타남이며, 대상에 빠져들음이며, 모든 개인성의 망각이며, 근본 명제에 따라 단지 관계들만을 파악하는 인식 방법의 지양이다."[82] 그렇게 직관되는 것이 미이다. 그러한 직관에는 모든 욕망과 "바람"이 죽고, 고통과 쾌의 대립을 초월하기 때문에 순수한 미학적 향유가 존재한다. 미의 직관에서 오는 이러한 "미학적 기쁨"의 행복은 (쇼펜하우어는 이것을 "행복"이

라고 부르지는 않는다) 인간적인 목적과 능력의 성공적 실현으로서의 행복과는 결정적으로 대립된다. 쇼펜하우어가 플라톤의 사랑 이론의 현재적 측면으로부터 내린 근본적 결론에 따르면, 미와 행복의 일치를 사유하는 것은 행복을 미학적으로 사유하는 것을 요청한다. 그리고 이는 행복을 삶과 성공과 실천의 달성에 대립시키는 것을 의미한다. 미와 행복을 하나로 사유하는 것은 진정한 행복이 삶의 성취에서가 아니라 오로지 아름다움의 직관에서만 존재한다는 것을 이해하는 것이다.

삶의 행복에 대한 이러한 미학적 부정을 니체는 "악의적이고 천재적인 시도"라고 거부한다. 그리고 삶에 대한 허무주의적이고 총체적 경시에 대한 반대 기재로서 삶에 대한 의지의 위대한 자기 긍정, 삶의 충일 형태를 주장한다.[83] 니체에 따르면, 쇼펜하우어는 삶에서의 행복의 가능성을 부정하기 위해 미의 관조에서의 행복이라는 플라톤의 생각을 차용하는데, 이것은 허무주의인 것이다. 이에 대항해 니체는 아름다움의 경험만이 풍요로운 생산의 가능성을 개시한다는 플라톤의 사랑 이론의 다른 측면을 수용한다. 그는 쇼펜하우어의 미학에 의해 근거된 예술을 위한 예술l'art pour l'art 이론에 대립하며 "예술은 삶을 위한 커다란 자극제"[84]라고 주장한다. 그리고 이 주장을 위해 "아름다움이 행복의 약속"이라고 말한 스탕달을 끌어들인다.

쇼펜하우어는 미의 한 효과로서 의지의 진정willencalmirend 작용을 기술하는데, 이것이 일반화될 수 있는 것인가? 적잖이 감각적이며 행

복한 자연 본성을 지닌 스탕달은 미의 다른 효과를 강조한다. 즉 "아름다움은 행복을 약속한다"는 것이며, 스탕달에게 미를 통한 의지("흥미")의 격앙은 바로 사실인 듯 보인다. [85]

아름다움은 "의지의 격앙"을 의미한다. 니체는 시적 열광에 대한 플라톤의 이론에 가장 가까이 근접해, 미가 미 자신을 관찰하는 사람들을 도취시키듯 미 역시 도취로부터 생겨난다고 말한다. "도취에서 본질적인 것은 힘의 상승과 충만의 감정이다." [86] 행동과 표현으로의 삶의 힘이 모든 일상적 기준들을 넘어서며, 말의 강조된 의미에서, 성공glücken할 [87] 정도로 상승되는 것을 통해서만이 그리고 그것을 위해서만이 미는 존재한다. "충일充溢함exuberance이 미이다."(윌리엄 블레이크) [88]

쇼펜하우어와 니체의 근대 미학은 서로 이율배반적으로 대립하고 있는 행복과 미의 관계에 대한 두 모델이다. 두 사람은 플라톤의 사랑 이론에 두 형태 중 각각 하나를 극단화시킨다. 쇼펜하우어의 경우, 행복은 미의 지극히 행복한 관조에서 이루어지는 것이며, 삶에서는 근본적으로 도달할 수 없는 것이다. 따라서 미가 주는 행복의 약속은 삶의 실천적 만족을 부정한다. 이것이 삶의 미학적 초월 형태이다. 니체의 경우에는 미의 도취 경험이 삶의 가능성을 근본적으로 확장시키는 의지와 힘을 상승시킨다. 따라서 미가 삶 위에 있는 것이 아니라 삶이 자기 자신을 넘어서는 것이라고 본다. 이것이 삶의 미학적 도전Transgression 형태이다. 플라톤의 사랑 이론과의 직접적 관련에서 이해되는 근대 미학의 이 두 변형은, 미학적 행복이 일상적이거

나 생물학적인 평범한 삶의 행복을 확인하고 곱절로 만드는 것에 있는 것이 아니라 이것을 중단하고 근본적으로 변형시킨다는 점에서 서로 일치하고 있으며, 이 점에서 또한 플라톤의 사랑 이론을 재수용한 포스트모던에 같은 정도로 대립되고 있다. 그러나 동시에 미학적 플라톤주의의 두 변형의 대립에는 근대의 미학적 사유를 지배하고 있는 해결될 수 없는 근본적 긴장이 표출되고 있다. 즉 미학적 플라톤주의에는 두 가지 근본 동기가 대립되고 있는데, 첫 번째 동기는 미의 직관이 약속하는 행복을 위해 미를 미 자신으로서, 그리고 미 자신을 위해 진지하게 여길 것을 요구하는 것이다. 두 번째 동기는 그와 반대로 미를 미 자신이 변화시키는 효과를 통해, 즉 미가 약속하는 삶에서의 행복의 실현을 통해 정당화하는 것이다.

3. 미학적 유토피아 : 가상에서의 행복

쇼펜하우어와 니체 미학에 나타나는 행복과 미의 관계의 두 모델은 전체적으로 이율배반을 형성한다. 니체의 견해에 따르면, 미가 주는 행복의 약속은 삶의 성취를 예기치 못한 방식으로 성공시킨다. 즉 미 안에서의 삶은 삶의 가능성들을 성취된 것으로 보기 때문에 미학적 경험은 행복의 경험인 것이다. 쇼펜하우어의 견해에 따르면, 미의 행복은 삶의 성취를 근본적인 방식으로 정지시키는 것에 근거한다. 즉 행복이 삶의 현실성을 능가하기 때문에 행복의 경험은 미학적 경

험이라는 것이다. 이 두 견해는 모두가 진실이기 때문에 함께 사유되어야 한다. 그러나 서로 대립되어 있기 때문에 이율배반을 형성한다. 행복과 삶은 미의 경험에서 역설로 결합되어 있다. 즉, 행복은 오직 삶의 피안에서만 존재한다는 것과, 행복은 삶의 충족 형태에 다름 아니라는 것이다. 이 역설이 미의 경험에서 전개된다는 점이 미를 가상으로 정의하는 것이다. 달리 말해 삶과 행복의 관계가 역설을 형성하기 때문에 행복의 경험은 미의 경험과 결속되는 미학적 경험, 가상의 경험이라는 것이다.

행복과 미의 역설적 관계를 발전시키는 미학적 가상 이론의 기본 특징은 우선 『인간의 미학적 교육에 대하여』에 나오는 쉴러의 편지에서 기본 틀이 형성되며, 아도르노의 『미학이론』에서 체계화된다(그러나 그 기본특징은 역설의 한 측면만을 고수하기 때문에 한편으로는 행복이 오직 미의 경험에서만 존재하고, 다른 한편으로는 오직 삶의 성취일 뿐이다. 따라서 가상의 범주는 쇼펜하우어의 후기 미학에서도, 니체의 후기 미학에서도 중심적 역할을 하지 못한다). 쉴러에게 가상의 개념은 미학적 활동의 고유한 이중 상태를 표시한다. 미학적 활동은, 적절한 효과를 산출함으로써 "현실"을 구성하는 저 활동 방식들로부터 엄격히 구분되지만, 바로 그 비현실성에서 미학적 활동은 성취와 성공의 형태이자 아울러 현실적 활동 방식의 "가능성의 기초"이다.[89] 미학적인 것은 비현실적이지만 동시에 현실의 가능성이기 때문에 가상인 것이다. 하나는 다른 하나를 통해서만 존재한다.

미학적인 것의 이러한 변증법을 아도르노는 미를 상징과 의미로

이해하는 이상주의적 전통과의 단절에서, 그리고 미에 대한 추구로서 에로스에 대한 플라톤적 모티브의 새로운 수용에서 재정의하고 있다.

플라톤이 최초로 언급한 미에 대한 충족될 수 없는 갈망이란 약속된 것의 성취에 대한 갈망이다. 그것은 이상주의적 예술 철학이 행복의 약속 형태를 수용할 수 없었던 것에 대한 판정Verdikt이다.[90]

미의 경험은 의미가 아니라 "성취"의 문제이다. 동시에 미의 경험에서의 성취는 약속에 머물러야 한다. 따라서 "예술의 거짓의 오점은 떼어낼 수 없다. 아무것도 예술이 자신의 객관적 약속을 지킨다고 보장하지 않는다."[91] "예술은 깨어질 행복의 약속이다." 예술은 "행복이란 존재하지 않는다는 환상의 치명적 조항과 가상 없이 존재하는 행복의 알레고리"이다.[92] 삶의 성취인 행복은 (예술의) 아름다움에 있기도 하고 없기도 하며, 현존하기도 하고 유예되어 있기도 하다. 바로 이것이 아름다움 안에서의 행복의 현실을 미학적 현실로, 가상이나 "유령apparition"으로 정의한다. 미는 행복의 가상 같은 현상Erscheinung 이다. "행복이 존재한다는 요구는 존재하지 않는 미학적 가상 안에서 소멸되지만, 행복이 나타남으로써 약속되는 것이다. 존재하는 것과 존재하지 않는 것의 구도는 예술의 유토피아적 특색이다."[93] 미의 경험은 실재이며 "가상 없이 존재하는" 행복의 경험이지만, 오직 가상에서만 만들어질 수 있는 행복의 경험이다. 그래서 그 경험은 약속으로만 존재하는 것이고, 약속이 지켜질지 거짓일지는 결코 알 수 없는

것이다.

이것은 다시금 현실과 가상의 통합과 차이라는 두 측면으로 전개된다.

첫째 : 미의 경험은 충족Erfüllung의 경험으로서 행복의 경험이다. "충족"이란 행위의 실행과 성공glücken이다. 그런데 우리의 시도와 실천들을 추동하는 기대와 관계하지 않고는 아무것도 충족으로 경험될 수 없다. 그러나 행복의 충족은 동시에 모든 기대를 넘어선다. 그것은 우리의 실천을 추동하는 기대의 과잉 충족glücken이다. 그러한 성공을 우리는 미에서 경험한다. 모든 우리의 실천적 능력을 넘어 실천의 기대들을 충족시키는 사물들은 아름답다.

둘째 : 아름다움에서 우리의 기대들이 모든 능력을 넘어 과잉 충족되는 것은 오로지 미가 우리의 삶을 근거짓는 실천들을 넘어서기 때문이다. 미학적 행위는 미의 산출과 경험이다. 그것은 가상에서의 행위 혹은 가상으로의 행위이다. 우리의 기대, 계획, 능력에 의해 조정되는 현실적, 실천적 행위가 아니라 실천 주체에 의해 규정되지 않고 행위에서 힘이 유희적, 자발적으로 전개되는 행위이다. 미학적 행복의 순간들은 압도적 순간들, 자기 망각의 순간들, "주체가 해체되고 그 해체됨에서 행복을 느끼는 순간들이다."[94] 미학적 행위는 그 자체로 실천도 아니며 결코 그렇게 될 수도 없는 실천의 반복이다. 우리의 삶을 구성하는 실천들은 이 실천들이 더 이상 진지함 안에서 성취되지 않는 때와 장소에서만이 성취되며 성공한다.

미의 경험은 말하자면 실천이 유희나 가상으로 변하는 실천의 미

학화를 통해서만이 달성되는 행복의 경험이다. 미 안에서 실천이 과잉 충족되는 행복을 우리는 실천을 중지시키는 조건에서만 경험한다. 실천은 가상에서만 달성된다. 따라서 충족의 행복에 비현실성의 슬픔이 어리지 않은 미의 경험이란 존재하지 않는다. 헤겔이 고전 예술의 아름다운 신상神像들에 대해, 이들은 "천상적 행복 혹은 육체의 현세성을 동시에 슬퍼하고 있다. 이 슬픔의 형태에서 그들 앞에 놓인 운명을 [읽는다]"[95]고 말할 때, 이는 단지 역사적으로 이해되어서는 안 된다. 오히려 그것은 행복의 아름다운 이미지 일반에 대한 법칙이다. 그 법칙에는 "비애의 숨과 향기"가 그것의 몰락 위에서 불고 있다.[96] 미는 가상이며, 미의 행복은 지속될 수 없는 것과 결속되어 있다. 그러나 바로 그렇기 때문에 우리는 미가 소요하고 있는durchwehen 비애의 숨과 향기에서 "낙원의 참 공기"를 마실 수 있는 것이다. "정신병자의 꿈이 아닌 잃어버린 낙원, 유일한 낙원의 공기를."[97]

3 | 판단 :
표현과 반성 사이

　　미학적 판단에 대한 문제는 종종 판단의 기준에 대한 문제로 이해
된다. 그것은 미학적 판단에 대해 특별한 공동의 기준이 있는지, 그
기준이 모든 다른 판단들과 공유될 수 있는지, 판단에서 일반적으로
그러하듯[98] 미학적 판단에서도 보편 기준으로 소급되는 합의를 구할
수 있는지, 그 결과 미학적 판단도 단순히 지역적이고 개인적인 이상
이나 사적인 선호도의 표현이 아닐 수 있는지를 묻는 것이다. 그러나
이러한 방식에 대한 질문이나 미학적 판단 기준의 존재 여부에 대한
질문으로 토론을 시작한다면 이미 너무 늦은 것이다. 왜냐하면 그 질
문들은 일련의 다른 질문들, 즉 미학의 영역에서 판단은 어떤 역할을
하며 혹은 우리가 미학적으로 판단할 때는 어떤 과정을 거치는지 등
의 질문들이 이미 대답되었음을 전제하기 때문이다. 즉 우리가 미학
적 판단을 할 때는 대상에게 기준을 적용하는 것인가, 또는 감각이나
감정으로 표현하는 것인가? 미학적 판단에서 우리는 무엇을 행하는
가? 왜 우리는 미학적 대상들을 판단하는가? 그리고 우리는 대체 왜

(여기서) 판단하는 것일까? 등의 질문들이다. 미학적 판단에 대한 질문들은 묻는 대상을 당연히 주어진 것으로서 전제할 수 없다. 미학적 판단에 대한 질문은 미학적 판단에 어떠한 특별한 방식이 존재한다고 전제할 수 없으면서 그것의 기준을 연구할 수 없는 것이다. "미학적 판단"이라는 표현은 주어진 것의 이름이 아니라 문제의 이름, 역설의 이름이다. 미학적 판단은 가능성 이상의 문제이고, 판단 일반의 필연성의 문제이다.

미학적 판단의 어렵고 역설적인 절차는 다음 네 단계로 탐구되어야 한다. (1) 우선 나는 실천적 판단과의 변증법의 관계에서 제기되는 미학적 판단에서 생겨나는 문제의 장소를 스케치할 것이다. 즉 미학적 판단의 문제는 판정 능력이 있는 대상들이 존재하는지, 그리고 어떤 방식으로 이들이 존재하는지에 대한 판정의 문제라는 점이다. (2) 그 다음으로 나는 이 문제가 어떻게 표명되고 있는지를 위해 세 가지 사례를 제시할 것이다. (3) 그리고 이어 미학적 판단이 판단의 성취와 판단의 문제 제기를 함께 품고 있다는 것, 혹은: "미학적 비판"의 행위가 항상 판단하는 비판이자 동시에 판단에 대한 비판이라는 중심 논제들을 요약할 것이다. (4) 이 또 다른 사례를 통해 미학적으로 나쁘거나 실패한 것의 개념에 대해 어떤 결론이 도출되는지를 해명할 것이다. 미학적으로 나쁜 것은 미학적으로 판정될 수 있는 것이다.

1. 판정 가능함

　판단이란 규범적 구분이나 평가적 구분이라는 특별한 방식의 구분을 하는 것이다.[99] 판단함으로써 우리는 대상의 다양한 등급들 사이의 구분뿐만 아니라 대상에 대한 우리의 관계, 태도와 관련된 구분도 한다. (규범적, 평가적) 판단은 어떻게 대상들이 객관적인지뿐만 아니라 대상의 양태Sosein가 우리 주체들에게 무엇을 의미하는지도 말한다. 그것은 가장 단순한 경우에 대상을 맛보는 것Schmecken, 즉 우리에게 어떤 특정 대상이 혹은 더 정확히 이 대상에 대한 우리의 관계가 즐거움이나 심지어는 쾌감을 지니고 있는지 아닌지를 말함으로써 발생한다. 우리는 반성의 방식으로 대상을 판정하며, 이 대상들을 좋다 혹은 나쁘다, 옳다 혹은 그르다, 성공 혹은 실패라고 표시하며, 그 안에서 모두에게 보편 타당성을 요구할 수 있는 척도와 관계한다. 이 모든 과정에서 판단을 확정하는 긍정과 부정의 양자택일, 동의 혹은 거부의 태도가 판정되는 대상에 대해 표현되는 것이다. 그리고 이 모든 과정에서 동의나 거부의 양자택일은 주체가 하나의 대상에 대해 취하는 현재의 태도뿐만 아니라 미래의 태도와도 관계한다. 현재와 관계된 판단이라 할지라도 그것은 미래의 태도를 형성하는 것이다. 대상에 대한 판단은 미래의 태도의 불특정한 유희공간을 두 가지 상이하고 심지어는 대립되는 등급Klasse으로 구분한다. 대상을 회피하거나 거부하는 태도와 선호하는 태도의 구분이다. 판단은 특정한 태도에 대해 책임을 진다.

이것은 판단의 제3 관점을 지시하고 있다. 판단은 (i) 대상에 대한 주체의 태도와 관계하며 (ii) 미래의 태도 방식을 규명한다. (iii) 나아가 판단들은 책임을 함축함으로써 다른 주체들에게도 영향을 미친다. 즉 판단들은 사회적 의미를 지닌다. 내가 어떤 대상을 나쁘다고 판단하면, 그것으로 나는 그 대상을 피하고 싶다는 마음을 표명할 뿐만 아니라 동시에 다른 사람들에게도 그 대상을 나로부터 멀리 할 것을 요청한다. 판단은 주체가 대상에 대해 부여하는 자신의 태도에 대한 보도Berichte가 아니다. 판단은 산출의 힘을 지닌다. 즉 판단함으로써 나는 대상의 사회적 공적인 상태를 규정하고, 아울러 그 대상에 대한 나 자신의 태도와 다른 사람들의 태도의 미래적 가능성을 규정하고 형성하는데 참여한다.

언급된 판단의 관점들은 세 가지 측면에서 판단을 제정적konstitutiv으로 기술한다. (i) 판단은 주체성을 제정한다. 주체는 주체를 대상으로부터 구분해내는 판단의 기재이다 – 주체는 판단할 수 있다. (ii) 판단은 행동을 제정한다. 행동은 판단의 결과이다. 행동한다는 것은 판단의 실현하는 것을 의미한다. (iii) 판단은 사회공동체를 제정한다. 공동체는 판단에서 일치를 표현한다. 판단은 사회의 밑바탕Stoff을 형성하는 것이다. 이러한 세 겹의 진술은 양쪽 방향으로부터 읽을 수 있다. 끝에서부터 읽으면 판단은 사회공동체의 자기 지배와 관련되고, 처음부터 읽으면 주체의 자기 지배와 관련된다. 그 두 가지는 항상 동시에 관계된다. 대상들의 판정을 통해 대상에 대한 자신의 태도를 표현하고 대상에 대한 자신의 태도 방식을 규명하는 주체의 자

기 지배는, 오로지 주체가 사회공동체의 동의가 천명된 판단들을 수용하고 영향을 주고 적용시킴으로써만이 이루어질 수 있다. "나는 이 사회공동체의 일원으로서 판단"하는 것이다.[100] 한편 사회공동체가 근거하는 판단의 일치라는 것은 자기 지배의 주체에 의해 판단이 수용되고 전유됨으로써만이 실현될 수 있다. 판단하는 주체의 자기 지배와 공동체에서의 판단의 일치는 동일한 흐름에서 발생한다. 즉 필연적으로 동시에 실행된다. 주체의 자기 지배의 영향력 없는 판단에서의 사회적 일치는 존재하지 않으며, 마찬가지로 주체의 사적인 자기 지배 역시 홀로 존재하지 않는다. 그러나 그렇다고 그들의 생각이 필연적으로 같은 것은 아니다. 그들의 연결은 항상 차이에서만 발생한다. 즉 공동체의 자기 지배와 주체의 자기 지배는 결코 동일시될 수 없는 것이다.

주체의 자기 지배와 사회적 일치의 차이에서 공존은 판단의 변증법, 즉 사회와 개인의 관계가 전개되는 판단의 사회적 타당성과 판단의 주체적 성취 사이에 공동 작용과 대립 작용을 기술한다. 이러한 변증법은 실천의 영역을 정의한다. 실천적 판단들은 주체적이며 사회적이고, (사회의) 주체화의 매개이며 (개인의) 사회화의 매개이다.

실천적 판단의 이러한 변증법으로부터 미학적 판단의 문제는 구분되어야 한다. 미학의 문제는 실천적인 것이 정의하는 변증법 이전에 존재한다. 즉 "미학적 판단"은 모든 실천적 판단에서 제기되는 문제, 즉 어떻게 개인과 사회가 반대되는 생각에서 중재될 수 있는가의 문제에 선행하며 근간을 이루는 문제의 이름이다. 판단의 실천적 문제

는 어떻게 주체가 판단을 통해 스스로를 지배하며 그 안에서 개인으로서 사회적 타당함을 획득할 수 있는가의 문제이다. 혹은 반대로 어떻게 사회공동체의 판단의 일치가 주체의 자기 지배의 개인적 현실에 도달할 수 있는가의 문제이다. 판단의 이러한 실천적 문제는 미학적 문제가 이미 해결되어 사라졌음을 전제하고 있다. 왜냐하면 실천적 판단을 주어진 것으로 전제하는 것이 미학적 판단에서는 원칙상 불안정하고 불확실한 것으로 경험되기 때문이다. 즉 실천적 판단은 판단될 수 있는 대상이 존재한다는 것을 전제한다.

이러한 실천적 판단을 포괄하는 미학적 전제를 한나 아렌트는 칸트의 『판단력 비판』에 대한 그녀의 새로운 해석에서 공통감Gemeinsinn과 상상력을 관계시키며 기술하고 있다. 공통감은 주체의 능력이며 사적이고 개인적일 뿐만 아니라 공동체의 이름으로 판단하는 능력, 즉 주체의 판단에서 사회적 일치를 실현하는 능력이다. 이에는 상상력의 과제가 선행하는데, 아렌트는 이것을 주체의 거리두기를 통한 판단 대상의 제정Konstitution으로 파악한다. 내가 무언가에 의해 "직접 자극 받는" 한, 나는 그것에 대해 판단할 수 없다. 판단에는 한 걸음 뒤로 물러서는 것과 직접적 애착Affektion과의 단절이 필요하다.

부재하는 것을 눈앞에 표상하는 능력인 상상력은 대상을 내가 직접 대질해야 할 필요 없이 어떤 확실한 의미에서 내면화시킨 무언가로 변화시킨다 […]. 이것이 "반성의 과정"이다. 표상 안에서 감동과 자극은 나의 직접적 참여를 통해 자극 받지 않을 때, 프랑스 혁명의 현실적 사

건과 관계가 없었던 관객처럼 중립을 지킬 때 생겨나는 것이며, 오직 그러한 표상 안에서의 감동과 자극만이 옳거나 그름, 중요함이나 사소함, 아름다움이나 추함을 혹은 양 극 사이의 중간 어딘가를 판정하게 된다. 그때야 비로소 우리는 취미가 아닌 판단을 말한다. 여전히 취미의 계기에 의해 자극 받음에도 불구하고, 호감과 반감을 표현하기 위해 필요한 그리고 사물의 고유한 가치에 따라 무언가를 평가하기 위해 필요한 물러남, 비참여 혹은 무관심의 적절한 거리가 표상을 통해 확보되었기 때문이다. 대상을 제거함으로써 비당파성을 위한 조건은 마련되는 것이다.[101]

개인과 공동체의 변증법에 대한 실천적 판단의 조건은 대상의 제거, 주체의 상상력을 통한 자극의 중단을 통해 판정 가능함을 산출하는 것이다. 판정 가능함 없이는 판단도 존재할 수 없기 때문이다. 이러한 의미에서 실천적 판단은 (한나 아렌트는 이 판단의 변증법에 관심이 있었다) 미학적 제정이 상상력에서 완결, 성공되었음을 전제해야 하는 것이다. 그러나 미학적 판단에서 "미학적 판단"의 이름으로 전개되는 문제는 그러한 산출이 결코 완결되어 성공하지 않는다는 데 있다. 이것이 미학적 판단의 문제를 역설로 만드는 것이다. 미학적 판단은 대상이 없는 판단이며 판정 가능함이 부재하는 판단이다.

그러나 판단될 수 있는 대상이 없다면 어떻게 판단을 하겠는가? 더구나 이 대상의 부재가 대상을 구체화하고 거리를 취하고 자극을 중단시키는 주체가 존재하지 않기 때문이라면? 그리고 더 나아가 이

것이 바로 대상을 구체화하고 판정 가능함을 산출하는 상상력이 사실은 미학적 힘, 즉 거리두기의 능력이 아닌 유희에서의 힘이기 때문에 생긴 경우라면? 미학적 판단의 문제는 판단의 실행에 있어 전제해야 하는 대상의 판정 가능함을 동시에 의문에 부치는 것이다.

2. 세 가지 사례

나는 한 독일 철학자의 글을 읽고 있다. 그는 수년 전부터 인권에 대해 집필하고 있으며, 이 테마에 대해 관심 있는 사람이라면 독일에서는 누구도 그냥 지나칠 수 없는 인물이다. 이 철학자는 "인권이 상호성으로부터, 즉 교환으로부터 정당화된다"라고 말한다. 이에 대해 나는 즉시 아니라고 생각하며, 그럴 수 없어! 넌센스야! 라고 판단한다. 어떻게 "손익 득실"만 따지는 재물이나 기회의 교환으로 인권을 정당화 하려고 하는가? 나와 교환하는 사람이 내가 수긍할 만큼의 아무것도 돌려줄 물질이 없는 누군가일 때, 그 역시 분명 인권은 지니고 있기 때문이다. 그 누군가는 아무것도 소유하지 않고 아무도 아닌 그 누구이며, 내가 아무런 지장 없이 간단히 무시하고 지나칠 수도 있을 그 누군가이다. 그럼에도 불구하고 내가 그를 무시해서도 그냥 지나쳐서도 안 된다는 것, 이것을 말하는 것, 이것을 위해 인권은 있다고 나는 생각하기 때문이다. 나는 이 점이 그 유명한 독일 철학자의 문장에서 간과되었다고 판단한다. 이 철학자의 문장은 실패이

다. ─ 나는 이것을 판단하였고, 이 판단을 또한 근거지었다. 그런데 판단과 근거 사이에 아무런 차이가 없다. 판단의 근거는 내가 판단을 넘어서지 않게 하였고, 내 판단을 방해하지도 않았다. 판단에 대해 생각하는 동안 나는 여느 다른 곳에 있지 않았다. 이는 내가 판단을 근거시킬 때 사유할 필요가 없었음을 의미한다. 그 실패한 문장은 나를 최초의 판단 반응으로부터 떼어내어 그것에 대해 문제를 제기했을 수도 있는 사유를 나로 하여금 하게 할 힘을 지니고 있지 않았다. 즉 나는 판단을 했을 뿐 비판은 하지 않은 것이다. 이것이 내가 그 유명한 독일의 철학자에게서 가장 실망한 점이다.

나는 한 칠레 작가의 소설을 읽고 있다. 이 작가는 젊은 학생 시절 아우구스토 피노체트Augusto Pinochet의 쿠데타 때문에 멕시코와 바르셀로나로 추방되었던 사람이다. 소설은 칠레의 한 사제를 다루고 있다. 노년이 된 사제는 열병에 시달리던 어느 날 밤, 자신의 인생을 회상한다. 소설은 젊은 시절의 사제가 어떻게 자신의 시적 재능을 발견하였으며, 칠레의 가장 유명한 문학비평가와 교류하며 후원을 받았는지, 고루하고 낙후된 칠레의 문화 환경에서 (여기서 소설은 한 비참한 장면에서 파블로 네루다Pablo Neruda도 등장시킨다) 어떻게 성공적으로 자리를 잡았는지의 이야기로 시작한다. 그러고 나서 어떻게 그 사제가 사상적으로 신뢰를 얻었으며, 쿠데타 이후 군사 정부의 장교들에게 매주 특별강의를 하며, 이들이 투쟁을 위해서 조금은 알아야 한다고 믿고 있던 막스-레닌주의를 두려움에 떨며 가르쳤는지 이야기하

고 있다(물론 그 장교들은 칠레의 몇몇 공산주의자 여성들의 성적 자유주의에 특히 관심 있어 했지만). 이어 소설은 나라 안에 남겨진 문화 상류층이 산티아고 외곽에 있는 한 저택에서 보낸 호화로운 축제 이야기로 끝난다. 그 저택에는 고문기구가 있었는데, 그 사실을 알아챈 사람은 오직 두려움에 떨고 있던 그 사제 시인뿐이었다. ― 나는 이 소설을 바르셀로나에서 봄을 지내며 읽고 있다. 그런데 이 소설을 어떻게 여겨야 할지 도무지 모르겠다. 나에게는 네루다라는 인물과 유사하게 키취로 상상되며, 한편으로는 칠레의 가톨릭 지역의 권위적 환경에 자신의 뿌리를 지닌 듯하고, 다른 한편으로는 재야의 허풍선이들 가운데 혼자 저택의 지하실로 과감하게 내려가 축제 중에 몇 초 동안 전기가 깜박거린 이유를 (지하실에서 다른 목적으로 전기를 사용했기 때문) 알아내고자 한 사제이자 시인인 이 인물을 대체 어떻게 생각해야 할지 모르겠다. 이것이 대체 믿을 만한 얘기인가? 그러나 "믿을 만하다"라는 것이 대체 올바른 범주이기는 한가? 잘 모르겠다. 그래서 나는 이 소설을 일 년 후 다시 읽었고, 이번에는 칠레 여행 중이었다. 나는 칠레의 지인에게 이 책에 대해 물었지만 아무도 이 소설을 알지 못했다. 이 소설에 대해 설명하던 중 나는, 내가 소설 주인공의 야누스적 성격과 유일하게 연관시킬 수 있었고 또 그래야 한다고 믿었던 정치적 쟁점들이 실제로는 전혀 의도되지 않았기 때문에 이해되지 않았을 거라는 점을 알아챘다(나는 후기 독재 칠레에서는 달갑지 않은 테마였던 정치적 쟁점들로 소설의 애매한 부분을 설명하려 한 것이다). 나는 글을 애써 꾸며낸 이 사제 시인이 왜 문학평론가이기도 한지를

묻는다. 그가 쓴 시, 그가 평한 소설들과 시들 그리고 이것들에 대해 쓴 비평들 모두가 허풍 떤 삼류작일 수 있다고 어떻게 내가 그리 확신하는지를 묻는다. 그것은 내가 이 소설에서 아무 읽을 거리도 건지지 못했기 때문일 것이다. 이 인물은 나에게 이제 이해도, 통찰도 될 수 없는 신비스러운 존재로 나타난다. 이것으로 상황이 좀 나아지는가? 여전히 잘 모르겠다.[102] 언제 다시 한 번 이 소설을 읽어 보아야 겠다.

나는 10년 전 내가 평을 썼던 아일랜드 계 프랑스 작가의 유명한 연극 작품을 다시 읽고 있다. 그 계기는 당시 한 학회의 초대였는데, 학회의 한 섹션은 어느 독일 철학자가 그 연극 작품에 대해 쓴 에세이에 헌정되었었다. 나는 그 철학자를 존경하지만 그의 에세이는 아니다. 글은 힘이 없으며, 단순히 철학적 범주들을 문학 텍스트에 반영한 글일 뿐이다. 나는 이 문학 텍스트를 철학적 변형으로부터 구할 생각이다. 그러나 문제는 내가 그 연극 작품을 이해하지 못한다는 것이다. 나는 그것이 내 마음에 드는지조차 모르겠다. 그러나 나는 이 작품이 좋다는 것을 완전히 확신한다. 이 확신은 어디서 오는가? 나는 텍스트 분석을 시도하였고, 두 주인공이 말하는 내용이 아닌 말하는 방식과 언어 사용 방식을 물었다. 그러고는 작품 저변에 깔린, 복합적 방식으로 대립되며 서로를 전제하고 있는 두 가지 말투의 기본 모델, 기본적인 대립과 맞닥뜨렸다. 이것으로 이해할 수 없었던 텍스트는 한꺼번에 명백해졌고, 나는 텍스트가 다루는 내용이 무엇이며,

어떻게 구성되어 있으며, 동시대의 다른 주요 텍스트들과는 어떤 무의식 간의 교류가 있는지 이해하게 되었다. 게다가 그렇게 읽으니 이 연극 작품이 표현하고자 하는 것이 내 마음에 들었다. 마음에 든 것에서 더 나아가 나는 나를 텍스트에 맞추게 되었다. 나는 이 작품을 이루고 있는 기본 구조의 프리즘을 통해 문화적 사회적 구조, 예술적 정치적 아방가르드의 형세가 대략 어떻게 깨져나가는지 보기를 시도하였고, 스스로 이 방식에 설득력이 있다고 여겼다. ― 이 연극 작품의 한 대목에서 두 주인공 중 한 명이 상대방에게 말한다. "어떤 이성 능력을 지닌 존재가 지구로 돌아와 우리를 오랜 기간 관찰한다면, 그는 우리들에 대해 생각하지 않겠나? 이성을 지닌 존재의 목소리로: 아 그래, 이제야 난 그것이 무엇인지 이해하게 되었어. 이제 난 그들이 하는 것을 이해해!"라고. 나는 이 연극 작품에 대한 나의 글이 이 음성으로 말하는 것에 대한 불편한 느낌을 떨쳐 버릴 수가 없다.

3. 판단의 미학적 비판

판단을 종결하는 어려움, 그 불가능성은 판단회의주의 이론도, 판단을 체념하는 실천도 근거시킬 수 없다. 설사 "비판적 진자振子의 일시적 공시"가 비판자와 판단자의 본질적인 덕목 혹은 전략이라 할지라도 말이다. 그 불가능성은 "사물의 영혼을 끌어내는데" 도움을 준다.[103] 판단을 종결하는 불가능성은 오히려 판단의 자기 반성을 요구

한다. 판단의 자기 반성은 판단 종결에 대한 저항을 자신이 향하고 있는 외부대상으로 한정시키지verorten 않고, 판단 자체의 실행에서 인지한다. 판단에서 벗어나는 대상의 판정 불가함도 판단을 통해 생겨나기 때문이다. 이것이 판단 종결의 행위를 불가능하게 만드는 판단의 과정이다.

판단의 자기 반성은 자신의 이론적 장소를 미학의 철학적 훈련에서 지닌다. 판단의 자기 반성의 실천은 미학적 판단인 것이다. 이때 미학과 비판 모두 "미학적 체제Regime"(랑시에르)에의 소속으로부터 이해될 수 있다. 예술의 미학적 체제 밖에는 미학적 이론도, 미학적 비평도 존재하지 않는다. 이는 단순한 용어적 규명이 아닌 개념적 규명이다. 따라서 판단의 자기 반성은 판단이 미학적 비판에서 어떻게 이해되고 있는지에 대한 결론을 자신 안에 지니고 있는 것이다. 만일 "미학적 비판"을, 자연이 아름답다거나 추하다거나 숭고하다거나 진부하다거나, 혹은 하나의 예술작품이 성공적이거나 실패작이라거나, 완벽하다거나 실패라는 판단으로 유도하는 각각의 기술Beschreibung 그리고 근거Begründung로 이해한다면, 랑시에르에 의해 역사적으로 이해된 예술 체제의 차이, 결정적으로는 (고대) 시학과 (근대) 미학 사이의 차이만 무시되는 것이 아니다.[104] 자칭 중립적인 "비판"의 사용은 미학적 비판의 판단을 판단의 결과로부터 이해하는 더욱더 광범위한 오류를 범하게 되는 것이다. 미학적 비판의 결정적인 요소는 판단 행위가 아니라 판단의 근거와 과정이다. 즉 미학적 판단에서는 판단된 것이 아니라 어떻게 판단이 발생하는가가 중요하다. 미학적 비

판은 판단의 방법das Wie이 판단의 내용das Daß에 문제를 제기하는 방식으로 판단한다. 따라서 미학적 비판은 자칭 결과로서의 판단으로부터 규정될 수 없는 것이다. 미학적 판단은 미학적 비판의 목적이 아니다. 미학적 비판의 개념은 미학적 판단으로부터 규정될 수 없다. 왜냐하면 미학적 비판의 결정적인 통찰은 판단의 근원과 판단하는 행위 사이, 판단하는 과정과 판단함의 사실 사이에 매개될 수 없는 틈새가 존재한다는 것에 바로 근거하기 때문이다. "판단의 미학적 비판"이라는 말Syntagma은 문법적으로 주관적이며 동시에 객관적 소유격의 이중의미를 지닌다. 즉 미학적 비판이 판단하는 방식은 동시에 판단에 대한 비판인 것이다.

그것이 왜 그런지 이해하기 위해서는 예술의 미학적 체제의 중요한 기본 특성을 가시화할 필요가 있다. 이 기본 특성을 헤겔은 미학적 예술론의 본질적인 결핍에 대해 쓴 자신의 글에서 다음과 같이 말하고 있다.

조상造像이 당연히 인간의 손으로 만들어져야만 했듯이, 가면극도 배우라는 인물에 의해서 연기되어야만 하는데, 이는 결코 예술론에서 도외시될 수 있는 외적 조건과 같은 것이 아니다. 비극론을 다루면서 배우를 도외시하는 일이 있다면 그것은 바로 이런 이유 때문이라도 진정한 예술의 핵심에 가 닿지 않은 예술론이라고 해야만 하겠다.[105]

미학적으로 창작, 이해, 판단되는 "미학적" 예술의 법칙은 아직—

아님Noch-nicht의 법칙이다. 즉 그것은 스스로를 파악하고 주도하는 "진정한 본래적 자기"를 실현할 수 있는 법칙이 아직 아니라는 것이다. 왜냐하면 미학적 예술은 아직 완전하게 자신을 파악, 주도할 수 없는, 즉 온전한 의미에서 자기 자신에 대해 아직 의식하지 못하는 묘사의 행위이자 행위의 묘사이기 때문이다.[106]

헤겔이 아직-아님의 특성에서 예술을 규정한 것은 예술을 본질적인 결핍으로 본 것이다. 예술에는 주체가 결핍되어 있다. 그런데 바로 이 점에서 헤겔의 예술 규정은 아이러니하게도 "미학적"이다. 미학적 예술은 아직-아님의 예술, 결핍으로서의 예술인 것이다. 헤겔에 따르면, 미학적 예술에서 결핍된 것은 앎Wissen이다. 정확히 말하면 미학적 결핍은 자기 자신에 대한 앎의 결핍, 즉 자의식의 결핍이다. 헤겔에 따르면, 예술의 "숭고한 언어"는 현실의 삶에서 거친 행동을 수반하는 언어처럼 본능적이지도 자연스럽지도 순진하지도 않다.[107] 예술의 "숭고한 언어"는 헤겔에 의하면 의식적이고 인위적이며 혹은 감성적이며 반성된 언어이다. 그러나 예술은 자신의 창작(인간의 손으로 조상造像을 만드는 것, 배우에 의해 영웅이 만들어지는 것)을 "알고 말하는" 능력은 여전히 없다. 예술은 자기 자신에게서 본질적으로 벗어난다. 즉 예술의 창작과 행위는 지식의 대상이 아니다. 예술의 창작은 이것에 대한 앎 뒤에 머물러 있다. 그러나 예술을 결정하는 이러한 결핍이 창작에게는 외적인 것이 아니라, 오히려 창작을 미학적인 것으로 정의하는 요소이다. 그러므로 이 결핍을 극복하는 것, 즉 창작에 대한 앎의 획득은 예술을 사라지게 한다. 예술 창작

에 대한 (우리의) 앎이 창작에 대한 예술의 앎은 아닌 것이다. 우리가 알 수 있는 창작은 "진정한 본래적 자기"를 통한 창작이기 때문에 인식될 수 있고 자의식적인 것이다. 그러나 바로 그러하기 때문에 예술의 창작은 아닌 것이다. 예술의 창작은 앎의 대상이 아니다. 예술의 창작 근거는 앎에 있지 않기 때문이다. 그래서 철학적 미학은 창작을 "어둡다"(바움가르텐)라고 말한다. 미학적 창작은 자의식적 행위가 아니다. 왜냐하면 "무의식적 힘"(헤르더)의 작용이 없는 미학적 창작이란 존재하지 않기 때문이다. 그러한 작용이 유희이다. 즉 상상의 행위에서 이미지들이 연결되고 해체되며, 새로 연결되고 다시 해체되는 작용이다.

미학적 창작 혹은 미학적 행위의 이러한 규정을 가지고 우리는 이제 미학적 비판이 어떻게 판단하는가의 문제로 돌아올 수 있다. 미학적 비판은 미학적 대상들에 대한 판단이다. 그러나 만일 미학적 대상들이 객체가 아닌 과정이나 실행이라면, 그래서 이들에게 무의식적 힘의 유희적 표현으로서 미학적 행위가 본질상 속하며 따라서 자의식적 주체성의 실현으로 이해될 수 없다면, 그러한 행위에 참여하지 않는 미학적 대상들에 대한 판단이란 존재할 수 없을 것이다. 그리고 그 점에서 이제 미학적 행위가 어떤 것인지를 알게 된다. 즉 미학적 판단은 미학적으로 함께 유희하는 것이며, "미메시스(모방하는 묘사)가 아닌 메텍시스Methexis(참여)"이다.[108] 미학적 대상에 대한 미학적 판단 또한 미학적 행위여야 하므로 미학적 유희에서와 한 흐름이어야 한다. 그러므로 미학적 대상이 근거하는 행위에 대한 판단 및 행

위 자체는 아직 자의식적 주체의 행위가 아닌 것이다. 미학적 판단은 완비된 자의식적 행위도 아니며, 보편 기준들을 특수 경우에 적용하는 행위도 아니며, 이들을 반성적으로 검증하는 행위는 더더구나 아니다. 미학적 판단의 행위는 자의식적 주체의 통제를 넘어선다. 왜냐하면 그 행위는 표현이기 때문이다. 즉 예술작품에서 판단자로서 그 행위가 지향하고 있는 미학적 힘의 표현이다.

미학적인 것에 대한 판단 자체가 미학적-표현적 성격이라는 통찰은 예술의 미학적 비판의 근본 특성, 즉 미학적 체제에서의 판단의 새 규정을 형성한다. 미학의 이러한 새 규정은 더 이상 주체라는 기재에서의 새롭고 안전한 판단 근거를 발견하는데 있지 않다. 오히려 그것은 미학적인 것에 대한 판단 행위 자체를 미학적이며 어둡고 알 수 없는 행위로 이해하는데 근거한다. 즉 미학적 행위는 "모든 검증 이전에 있으며" "일체의 토론 없이" 대상을 만난다. 미학적 "파악"은 "갑작스런 인상" 혹은 "예기치 않은 감정"이다.[109]

미학적인 것에 대한 판단의 미학적 성격은 하나의 측면이다. 즉 미학적 판단의 행위는 자의식적이며 "진정한 본래적 자기"의 행동이 "아직 아닌"(그리고 결코 그렇게 될 수도 없는) 미학적 힘의 유희적 표현에서 한 흐름이라는 것이다. 미학적 판단의 또 다른 측면은 미학적 판단이, 자신이 표현하는 미학적 힘의 유희를 주장하는 순간 분열한다는 것이다. 판단자가 예술작품을 판단하고 이것을 대상으로 만들 때, 그는 힘의 미학적 유희와 단절하며 아울러 유희 안에서 함께 유희하던 자신으로부터 분열된다.[110] 미학적 힘의 유희와의 이러한 단

절에는 대상을 제정하는 미학적 판단의 행위와 동시에 이성적이고 자의식적인 주체의 자기 제정 행위가 있다. 주체는 판단하며 대상에 대해 무언가를 주장하고 이에 대한 타당함을 요구함으로써 힘의 미학적 유희를 중단시키고 근거들을 찾기 시작한다. 자기 제정의 행위와 대상 제정의 행위에서 판단은 미학적 유희로부터 탈퇴하고 이성적 근거의 공적인 공간으로 입장한다.

이러한 옮겨감의 순간이 미학적 비판의 장소와 시간이다. 미학적 비판은 중재될 수 없이 머물러야 하는 차이를 전개시킨다. 즉 무의식적 미학적 힘의 표현으로서의 판단과, 주체로 하여금 근거지음의 반성 작용에 책임을 지게 하는, 대상에 대한 보편타당한 주장으로서의 판단 사이에의 차이이다. 이는 미학적 유희와 이성적 자의식 사이의 차이이다.[111] 판단의 미학적 비판은 그것이 화해를 통한 것이든, 두 측면 중 하나를 결단하는 것이든 차이의 극복을 목적으로 하지 않는다. 화해는 결단이 불가능한 만큼이나 도달될 수 없는 것이다. 판단의 미학적 비판은 오히려 차이의 펼침을 목적으로 한다. 즉 미학적 힘의 표현으로서의 판단과 근거를 짓는 이성적 절차의 산물로서 판단 사이에 틈새를 열어두는 것을 목적으로 한다. 미학적 비판은 판단이 해결될 수 없는 모순에 의해 각인되어 있는 방식으로 판단을 이해하고 실천한다. 즉 갑작스럽고 표현적인 파악의 행위와 납득할 수 있는 근거로부터의 확실한 도출 사이의 모순, 순간적인 해명과 연결과 관점들의 끝없는 관찰 사이의 모순, 적중So-ist-es(알렉산더 가르시아 뒤트만)의 명료함과[112] 전제와 결과의 이성적 반성적 고려 사이의 모순

이다. 미학적으로 판단한다는 것은 각 판단을 긴박하고 성급한 것으로 경험하는 것을 말한다. 판단의 미학적 비판은 따라서 판단의 양 측면의 이중적이고 상호적인 비판을 내용으로 한다. 즉 이성적 숙고를 통한 미학적-감각적 느낌의 표현적 이해에 대한 비판 (왜냐하면 감각적 느낌은 항상 성급하기 때문에) 그리고 미학적-순간적 파악을 통한 이성적으로 숙고된 판단의 비판을 (왜냐하면 이성적 숙고는 분석하고 논증하느라 항상 미학적 유희보다 늦기 때문에) 함축한다. 미학적 비판은 판단의 아포리아를 노출시킨다.

부설 : 예술작품에서의 판단의 비판

판단의 미학적 비판은 미학적으로 예술작품을 근거시키는 사람만 수행하는 것이 아니다. 그것은 예술 자체에서도 발생한다. 미학적 근거로부터 판단의 자기 분열없이는 예술작품이 존재하지 않기 때문에, 그리고 예술작품 역시 자신 안에서 판단의 미학적 아포리아를 경험하기 때문에 예술작품은 이러한 아포리아를 자신 안에 묘사되는 예술 외적인 비판 형태들에서도 개시할 수 있다. 예술작품은 자기 경험을 통해서 판단의 아포리아를 연다.[113] 이러한 방식으로 소포클레스의 오이디푸스 왕은 근거로부터의 유추와 성급하고 갑작스런 명증 사이의 자기 판정에서 터져 나오는 긴장을 연출한다. 이러한 긴장을 오이디푸스 왕은 합법적 절차에서 조정하길 시도하는 판단의 비판을

통해 전개한다. 오이디푸스 왕은 판단의 합법적 절차로의 변형이 완전하게 성공할 수 없다는 것을 보여준다. 즉 판단은 (자기) 판정자를 위해 판단의 유추와 근거를 능가하는, 본질적으로 극단적인 순간을 보유하고 있다.

그러나 이것을 보여준다 해서 비극이 합법적 형식으로 진행되는 판단을 자신의 입장에서 판단하는 것은 아니다. 잘못이라거나 합당치 못하다는 그런 판단을 비극은 판결하지 않는다. 계획의 실패로부터 시도가 합당치 못했다거나 잘못된 것이었다는 것을 유추할 수 없음이 바로 비극인 것이다. 따라서 "재판 중지Schluß mit dem Gericht"[114]라는 말은 (비극)예술이 판단에 대해 지니는 비판적 관계에 들어맞지 않는다. 재판 중지란 재판의 소송과 연결된 정의의 약속을 파기하는 것, 그래서 다시 복수를 행하거나 희생양을 바치거나 신들에게 문제를 떠넘기는 것 등을 의미할 것이다. "재판 중지"는 예술에서 "판단의 비판"이 무엇을 의미하며, 무엇이 이 비판을 미학적으로 만드는 것인지를 오인하고 있다. "판단의 미학적 비판"은 "판단에 대한 판단"일 수 없다. 비극은 판단이 나쁘다고 판단하지 않을 뿐더러 판단의 합법화Verrechtlichung가 마치 나쁜 것처럼 판단하는 것은 더욱 아니다. 만일 비극이 그렇게 판단한다면 사람들은 비극의 마지막에 무슨 행동이 옳은지 알게 될 것이다. 즉 더 이상 (법적인 형태로) 판단하지 않는 것과 (법적인 형태의) 판단을 제거하는 것이 옳다고 여길 것이다(그러나 만일 그렇다면 아마 무엇을 해야 할지 전혀 모르게 될 것이다. 테이레시아스Teiresias가 행동을 거부한 것조차 오이디푸스의 사면초가에 대한 그의

통찰결과였으며 판단에 근거한 행동이었기 때문이다). 비극의 예술은 판단의 미학적 비판이 무엇인지를 보여준다. 미학적 비판은 판단에 대해 판단하는 것이 아니라 출구란, 이것이 더 이상 판단하지 않음의 출구이든 계속 판단함의 출구이든 오로지 어리석음이나 자기 상실의 대가를 통해서만이 존재하는 아포리아로 판단을 추동하는 것이다.

4. 판정 가능한 것의 판단 : 네오 라우흐Neo Rauch의 〈관직〉

판단의 아포리아의 전개로서 판단의 미학적 비판의 규정으로부터 생기는 결과는 판단의 규범성이 두 번째 순서의 규범성이라는 것이다. 모든 다른 판단처럼 미학적 비판 역시 좋고 나쁨, 거부나 긍정을 주장한다. 그러나 이것이 미학적 비판의 경우는 표현과 반성, 표현과 근거의 갈등에서 발생하기 때문에 어떠한 특성이 하나의 대상을 좋거나 나쁘게 만드는지 규명하는 기준이 존재하지 않는다.[115] 미학적 비판이 주장하는 좋음이나 나쁨은 무엇보다 미학적 비판 자신의 성취이다. 미학적 비판은 자기 자신에 대한 판단을 근거로 대상을 판단한다. 미학적 비판은 판단의 아포리아를 전개하는 대상의 좋음과 나쁨에 대한 판단의 성취를 "좋다"고 말한다. 그러나 판단의 성취가 이것을 행하는지 아닌지는 판단 주체의 결정이 아니다. 그것은 대상에게 달려 있다. 미학적 비판을 정의하는 두 번째 순서의 규범성, 즉 미학적 비판은 대상의 좋음과 나쁨을 미학적 비판 자신의 판단 성취의

네오 라우흐, 관직, 2004년 ▶

좋음과 나쁨에 근거해 판단한다는 것은 따라서 미학적 대상에 대해
서도 두 번째 순서의 기준으로 연결된다. 그것은 단순히 동어반복적
이거나 역설적으로 표현될 수 있는 테제를 암시하고 있다. 즉 미학
적으로 비판될 수 있는 모든 대상은 바로 미학적으로 비판될 수 있기
때문에 좋거나 성공한 것이라는 점이다. 다르게 말해 미학적 대상이
좋다는 것은 바로 미학적 비판을 가능하게 하기 때문이라는 것이다
(이 테제의 동어반복적 화법에 따르면 모든 미학적 비판의 대상은 좋은 것이
다. 미학적이라는 것은 미학적 비판의 대상일 수 있다는 것을 말하고, 이는
다시금 판단의 아포리아의 전개를 가능하고 필요하게 만드는 것을 말한다.
이 테제의 역설적 화법에 따르면 좋음과 나쁨에 대한 미학적 판단의 대상으
로 될 수 있는 모든 대상은 미학적으로 좋고 성공한 대상이라는 것이다). 이

제 이 테제를 네오 라우흐Neo Rauch의 유화 작품의 예에서 검증해보기로 하자. 질문의 화두는 이 작품에 대한 미학적 비판이 존재할 수 있는가이다.

　네오 라우흐의 2004년 유화 작품 〈관직(Amt)〉[116]에는 세 개의 상이한 공간이 대범하게 병렬과 상하로 설정, 구축되어 있다. 그림의 윗부분, 중간에서 약간 오른쪽으로 비껴 눈 덮인 뾰족한 돌산이 검은 하늘에 치솟아 있다. 그림의 아랫부분은 왼쪽 아래로부터 오른쪽 앞으로 뻗어가는 장면에 의해 구획된다. 두 개의 높이 솟은 가로등 아래는 등을 굽히고 걷고 있는 남자들이 형태를 알 수 없는 유기체 같은 물건을 광산의 갱도로부터 힘들게 운반하고 있다. 그들 앞에 한 남자는 폭탄 옆에 무릎을 꿇고 있다. 그림 맨앞에는 정물화가 보이는데 아래 가장자리에는 네 권의 책이 있고, 그 중 한 권은 펼쳐져 있다. 그리고 끝이 연장 같이 생긴 뼈 같은 물건과 그 오른쪽 아래에는 결정체 모양의 알 수 없는 물체가 있다. 그림의 위 혹은 뒷배경에 (기울어진 각도에서는 마치 파도가 잔잔히 출렁이는 밤바다로도 보일 수 있는) 하늘의 야생적인 역동성, 그림의 중간 영역에 사람과 유기체들, 그리고 그림의 가장 아랫부분에 죽은 물체들, 이들 사이에는 강한 긴장감이 지배하고 있다. 그러나 동시에 그림의 세 영역 사이에는 하나의 공간뿐만 아니라 또 다른 공간에도 속한 듯 보이는, 이중적으로 독해가 가능한 영역과 인물들이 있다. 이러한 의미의 이중성이 그들을 수수께끼로, 이중적 시선의 대상들로 만든다. 그 대상들은 광산 갱도 앞 장면에서 곧바로 눈 덮인 산으로 올라가는 듯 보이는 한 남자, 산 아래의 눈 속에 앉아

갱도로부터 나오는 운반자들을 감시하는 듯 보이는 또 다른 남자, 갱도 건물 구조에 속한 듯 보이는 산의 한 측면의 한 저택, 가까이서 보면 마치 카스파 다비드 프리드리히의 "빙해. 좌초된 희망"의 범선帆船처럼 보이는 산의 다른 한 측면의 전나무 등이다.

그 다음은 그림의 세 공간과 세계들이 서로 연결되는 완전히 다른 두 번째 차원이 존재한다. 즉 전체적으로 흑백 톤인 표면에 몇몇 요소의 창백한 채색을 통해 생겨나는 색의 차원이다. 노란색은 맨 아래 부분의 책과 중간의 갱도에 비치는 빛 그리고 산의 한 조각 땅에 채색되어 있고, 빨간색은 아래의 오른쪽 결정체 구조물과 중간에 무릎을 꿇고 있는 남자의 셔츠와 작은 범선 모양의 전나무에 채색되어 있으며, 마지막으로 보라색은 무릎 꿇은 남자의 바지와 산으로 오르는 남자의 반 외투에 채색되어 있고, 군데군데 창백한 초록색의 흔적들이 보인다. 라우흐의 그림에 나타나는 색깔들은 고트프리트 뵘Gottfried Boehm이 2006년 볼프스부르크Wolfsburg 전시 도록에서 강조하였듯 "그림 전체에 연결 부분들을 보이지 않게 조정하는 복합적이고 풍부한 긴장의 상호작용을 전개시키고 있다."[117]

그러나 이러한 소모와 이를 위해 쓰인 정교함에도 불구하고 그림은 사람들을 열광시키지 않는다. 그림을 보며 사람들은 어깨를 움찔한다. 그러고는 수수께끼처럼 그림에 접근해야 하는 것을 이미 알아챈다. 그러나 환상적인 것의 당혹스러움은 아직 등장하지 않는다. 왜냐하면 이것은 이 그림의 세계 (하나의 이미지가 표현하는 세계는 세계 전체의 이미지이기 때문에) 또는 세계 일반이 설명될 수 있는지 아닌지

를 사람들이 알지 못할 때 비로소 등장하기 때문이다. 라우흐의 그림에는 해로운 점이 지루할 정도로 발견되지 않는다. 그림의 어떤 것도 사람을 자극하지도, 잠자리를 뒤척이게 하지도 않는다. 아마 그의 그림들이 그것을 전혀 의도하지 않았을지도 모른다. 우리의 상상력을 자극하고 재조정할 애매함은 라우흐의 의도가 전혀 아니었을지 모른다. 수수께끼는 이것을 이해하려고 하는 사람들을 불안하게 만든다. 이와 반대로 라우흐의 그림은 이해할 수 없는 수수께끼를 쉽게 수용하는 것처럼 보인다. 그의 그림들은 수수께끼를 당연한 것으로 설명한다. 그것은 기적이지만 문제는 아니다. 깜짝 놀라 바라볼 뿐 사유는 불러일으키지 않는다. 사유의 끝이지만, 시작은 아니다.

그럼 색깔은 어떠한가? 이것이 아마도 이 그림에서 가장 놀라운 것(그리고 가장 불만스러운 것)인지 모른다. 색의 유희는 아무것도 변화시키지 않는다. 그것은 단지 라우흐의 수수께끼 예술이 야기시키는 무관심성을 확인, 강화시킬 뿐이다. 여기에서 라우흐의 회화는 그가 인터뷰에서 즐겨 비방하는 추상 회화에 그가 주장하는 것보다 훨씬 더 근접해 있다(여기서 말하는 추상화는 1960년대 이후 커튼과 벽지의 견본 모델이 되었던 가장 활기 없는 형태의 추상이다). 그림에 깔려 있는 흑백 톤의 채색은 처음 묘사된 사물, 인물, 장면들과 긴장 관계로 들어서게 될 또 다른 연결 차원을 창조해내지 못한다. 그것은 단순히 무관심한 채 나란히 들어선다. 그림을 그림으로 정의하는 대상과 현상 사이에 이미지의 기본적인 관계에서도 역시 갈등을 회피하고 진정시키는 단순한 구분의 논리가 지배하고 있다. 색깔의 유희는 그림의 공

간과 대상들에서 어떤 거리와 긴장도 창조해내지 않는다. 라우흐 그림의 색깔에서 결핍된 것, 이것을 획득하는 것이 아마도 현대 회화에서 가장 중요한 관건일지 모른다. 그것은 바로 힘이다. 힘을 통해 묘사된 대상들을 사물로 변화시키는 힘이다.[118]

홀거 립스Holger Liebs가 남독일 신문Süddeutsche Zeitung을 위해 진행했던 인터뷰에서 네오 라우흐는 자신의 회화에 대해 다음과 같이 말했다. "해명되지 않은 영역은 필요하다. 그렇지 않으면 그림은 메마르고 완전히 무無 면역상태가 되어 버린다. 나는 그림의 어느 부분에 중간 휴지休止를 설정하고 교란하는 영역을 위치시킬지 늘 새로이 결정해야 한다. 그 결정은 판독될 수 있는 부분이 너무 많다는 느낌이 들 때마다 생겨난다."[119] 이 말은 네오 라우흐가 볼프강 이저Wolfgang Iser의 "빈자리Leerstelle" 이론, 즉 빈자리에 문학 텍스트의 "미학적 잠재성"이 놓여 있다는 이론을 너무 문자적으로 받아들인 듯하다.[120] 즉 라우흐는 이 이론을 그림 위에 애매한 몇몇 빈자리를 배치하라는 지시로 받아들인 것이다. 그는 미학적 빈자리 또는 애매한 곳을 공간적으로 이해한다. 분명한 것으로 빈틈없이 꽉 찬 (그래서 우리가 다시 알아볼 수 있는) 화면들 사이 혹은 그 옆에 존재하는 어떤 것으로, 이미 그려진 것 위에 그가 자유롭게 결정하여 첨가시킬 수 있는 어떤 것으로, 수수께끼를 조작하는 전략으로서 이해한 것이다.[121] 그러나 볼프강 이저가 비어 있음Leere의 부정성에서 말하고자 한 것은 빈자리가 각 이미지 요소의 규정성을 안으로부터 비워낸다는 점에서 미학적이라는 것이었다.

그런데 라우흐의 그림은 원칙상 현상에서 벗어나는 어떤 것을 현상으로 나타내기 위해 모든 대상의 규정을 비워내는 부정성의 힘이 생겨나지 않도록 모든 것을 건 것처럼 보인다. 아마도 이것으로, 객관적으로 관찰할 때 그저 진부하기만 한 그의 인물 배치에 왜 웃을 거리가 없는지가 설명될 것이다. 그들은 유머를 지니고 있지 않다. 그들 안에는 그 어떤 명백한 의미가 잠재적으로 숨어 있는 의미들에 의해 불현듯 대체되지 않는다. 그리고 이것이 아마도 그의 이미 계산된 듯한 이미지와 인물들 앞에서 왜 비밀스런 인상이 생겨나지 않는가에 대한 이유일 것이다. 라우흐의 그림에 아무런 웃을거리가 없는 것처럼, 그의 그림 앞에서는 아무런 의문도 생겨나지 않는다. 유머가 없는 그림은 비밀이 없는 그림인 것이다.

나는 그림을 묘사하였고, 판단하였다. 묘사를 통해 나의 부정적인 판단에 근거를 대었다. 이때 판단과 묘사, 이 둘 사이에는 구별이 존재하지 않는다. 묘사는 판단을 넘어서지 않는다. 이는 그림의 묘사가 미학적 경험의 표현이 아님을 의미한다. 이 그림의 경험은 미학적 경험이 아니다. 왜냐하면 주체의 힘을 유희로 만들고, 판단의 자기 확신에 저항하여 반응하게 하는 힘을 그림이 지니고 있지 않기 때문이다. 이 그림의 경험은 자기 자신에 대한 "반감Widerwille"(아도르노)[122]을 판단자 내면에서 산출할 수 없다. 그러므로 이 그림은 오직 이 그림이 나쁘다는 판단이 진실이기 때문에 나쁜 것이다. 즉 이 그림은 판정될 수 있기 때문에 나쁘고, 미학적 비판과 아울러 판단의 미학적 비판을 필요로 하지 않는 대상이기 때문에 나쁘다. 게르하르트 리히

터Gerhard Richter는 "나는 내가 파악할 수 있는 그림들을 나쁘다고 생각한다"고 말한다.[123]

만일 이 그림에 대한 거부, 그림의 기술을 포함하는 부정적 판단이 그 어떤 판단의 미학적 기준에 상응하지 않아서가 아니라 그것이 판정될 수 있다는 것에 기인한다면, 그림에 대한 반감은 바로 판단자 자신에 대한 반감, 판단자 자신의 판단이나 취향에 대한 반감을 그림이 산출할 수 없었다는 것에서 설명된다. 이는 묘사된 기술이 옳다는 전제 하에 이 그림이 "나쁘다"는 의미이다. 이 그림은 전혀 미학적인 대상이 아니다. 왜냐하면 "미학적"이라는 것은 인식하고 판단하는 주체를 위한 대상이나 객체Objekt를 의미하는 것이 아니라 스스로의 판단에 대해 반감을 산출할 수 있는 주체의 상대자Gegenüber, 주체의 반대Gegenteil임을 의미하기 때문이다. 이러한 주체의 반대는 미학적 유희에서 주체의 자기 제정을 무산시킬 뿐만 아니라 자신을 대상으로 제정하는 것도 회피한다. 라우흐의 그림은 판단하는 주체가 스스로를 견딜 수 없게 하는 힘을 지니고 있지 않기 때문에 나쁘다. 미학적으로 나쁜 것은 주체가 부정적 혹은 긍정적 판단에서 자기 모습을 비추어볼 수 있는 단순한 대상이다(즉 긍정적인 판단의 대상 역시 미학적으로는 나쁜 것이다. 왜냐하면 대상을 지니는 판단은 긍정적 판단이든 부정적 판단이든 미학적이 아니기 때문이다). 미학적으로 나쁜 것은 좋거나 나쁨에 대한 판단의 객체이다. 주체가 자기 자신에 반대해 반응하게 하는 힘을 지니지 않은 단순 객체이다. 미학적으로 나쁜 것은 주체를 자기 자신과 일치시킨다.

＊ ＊ ＊

2010년 여름 〈예술 텍스트Texte zur Kunst〉 잡지는 건립 20주년 기념으로 "동지여, 어디에 있는가?"라는 주제로 회의를 개최하였다. 회의의 개회사에서 디트리히 디더리흑센Diedrich Diederichsen은 고유한 입장을 묻는 이 "종교 재판적" 질문이 지닌 "향수Nostalgie"의 가치를 인정하였고, 비판적 판단력과 이견異見의 즐거움을 국제적으로 점점 통례적으로 되어버린 안일함Betulichkeit에 반대해 변론하였다. 또한 그는 이 잡지가 실천하고 있는 "자기 반성적 저술문화"를 상기시키면서, 그가 공유하는 이 잡지의 미학적 비판 태도를 자신 안에 분열된 저항으로 특징짓는다. 이 태도가 근거하는 것은

필연적 언어를 통한 비우호적 차단의 반사회적 즐거움과, 자신의 언어와 이것의 사회적 축어법逐語法, Buchstäblichkeit의 자기 반성적 검증에서 기쁨을 얻으려 애쓰며, 죄책감 안에 있는 자기 학대적—프로테스탄트적 바덴Baden 또한 포용하는, 사회적 통합 사이에서 이리저리 찢기는 것이다.[124]

여기서 야유없이는 기술되지 않는 미학적 비판의 두 태도가 기력적energisch 판단과 반성적 판단이며, 디더리흑센 역시 이들에게 반사회적 결단과 무배려, 그리고 사회적 편입을 대립시킨다. 판단의 이러한 두 태도는 비록 방향은 다를지라도, 디더리흑센에 의하면 똑 같

이 필요하다. 미학적 판단은 양쪽 모두이어야 한다. 그래서 그는 숙고 끝에 "공격적 발언의 반사회적 에너지와 반성의 친사회적 신중함을 긍정적으로 종합할 것"을 요청한다.[125] 이 종합이 어떻게 이해될 수 있으며 "긍정적"일 수 있는지는 어떻게 판단의 두 태도를 관계 안에서 파악하는가에 달려 있다.

첫 번째 관계 규정은 변증법적이다. 이 관계 규정은 판단의 두 태도가 판단의 두 관점으로부터 생겨난다고 이해한다. 즉 주장, "진술"(Diederichsen)로서는 판단에 일치하며 관계하지만, 서로 긴장 관계에 처한 두 관점이다. 무언가를 판단하며 주장하는 것은 우호적으로 실행되는 "비우호적" 행위이다. 왜냐하면 이 행위는 다른 판단들, 반대되는 판단들에 맞서기 때문이다. 이 점에서 판단은 디더리흑센에 의하면 "필연적"이다. 즉 증명력을 소유하고 있으며, 부정될 수 없는 것이다. 그것은 다음의 판단과 행동들의 토대가 된다. 그러나 무언가에 근거를 대야 하는 것이 판단이라면, 먼저 스스로 근거되어야 한다. 이것이 판단의 또 다른 태도인 반성적 태도가 제기하는 항변이다. 즉 판단하는 주장이 근거로부터 생겨나는 한, 그것은 갑작스럽게 생겨나는 필연적 명제가 아니라 점차적으로 생겨나는 결과이며, 이것의 타당성은 무엇보다도 판단하는 사람의 반성에 달려 있다는 것이다. 즉 "타자에 대한 자신의 판단을 현실적인 것으로 뿐만 아니라 가능한 판단으로 여기며, 타자의 입장에 서서 우리 자신의 판정에 우연히 고착되어 있는 한계들을 추상화하는 것이다."[126] 기력적이고 반성적인 판단의 두 태도는 판단을 주장으로 표현하는 두 측면 중 한 측면

을 각각 타당화한다. 그 하나는 진리를 요구하며, 대립된 모든 다른 주장들은 잘못이라고 선언한다. 다른 하나는 반성과 자기 반성의 절차를 통해 설명되며, 이 점에서 다른 주장들의 관점을 고려한다. 왜냐하면 그 다른 관점들은 간과된 중요한 시각들을 열 수 있기 때문이다.

기력적, 반성적 판단 양 태도의 두 번째 관계 규정은 변증법적이 아니라 아포리아적이다. 변증법적 관계 규정에서는 서로 대립되던 것이 아포리아적 관점에서는 같은 것으로 수렴된다. 그들은 판단의 똑 같은 이해에 두 가지 상이한 관점이다. 즉 "진정하고 본래적인 자기"(헤겔)의 주장의 자의식적 행동으로서의 판단이지만, "아직" 의식되지 "않은" 갑작스런 느낌의 미학적-유희적 행위로서의 판단에 의해 무력화되는 판단이기 때문이다. 자의식적 주체임은 대상에 대한 하나의 주장에서 다른 주장들에 대해 맞서 타당성 요구를 제기하며, 이 타당성을 다른 주장들을 위해 (그리고 이들과 함께) 설명하는 것을 말한다. 미학적 판단을 결정하는 아포리아는 따라서 설명된 주장으로서의 판단의 두 측면의 문제가 아니라 힘의 미학적 유희 안에서의 느낌, 열정, 파토스로서의 판단의 문제이다. 반성적, 기력적 판단의 양 태도의 아포리아적 관계 규정은 그 두 태도에서 미학적 판단 내부에서의 해결되지 않는 긴장의 표현을 본다. 한 측면은 진술의 질서, 즉 주장과 근거의 질서에 속하며, 다른 측면은 표현의 비질서, 즉 상상과 느낌의 미학적 유희의 비질서에 속한다. 이러한 아포리아적 판단의 두 태도는 자신의 주장과 근거 설명에 반대하는 미학적 취미의 반감에서 부정적 종합을 발견한다.

디더리흑센은 미학적 취미의 두 측면을 또한 "친사회적", "반사회적"으로 기술한다. "반사회적"은 사적이라는 의미가 아니다. 그것은 오히려 반성적으로 설명하는 판단의 친사회적 태도와 표현적–기력적 판단의 반사회적 태도, 두 측면 모두의 아포리아적 형상화 Konfiguration이며, 여기서 새로운 하나의 공동체 형태가 형성된다. 주장으로서의 판단, 그리고 이 주장의 근거로서의 판단은 판단 내용과의 관계를 통해 공동체를 설립한다. 우리는, 우리가 판단하면서 주장하는 것에 동의하거나 혹은 다양한 관점과 견해들의 찬성과 반대를 견딜 수 있는 내용을 함께 찾는데 동의한다. 미학적–아포리아적 판단 역시 일치와 공동체를 원한다. 그러나 이 경우는 무엇에서의 일치가 아니라 판단의 방법das Wie에서의 일치이다. 미학적 공동체는 일치와 차이 너머에 있다. 우리가 서로 공유하는 것은 우리 자신과의 분열이며, 무언가를 주장함으로써 스스로를 주장해야 하는 주체로서의 우리 자신에 대한 반감이다.

4 | 실험 :
예술과 삶 사이

각각의 예술작품은 실험, 즉 예술의 실험이다. 그것은 예술이 뜻대로 만들 수 있는 것인지, 대체 만들 수는 있는 것인지에 대한 시도이다. 모든 예술작품은 제로에서 시작하기 때문에 실험이다. 제로에서 시작하지 않고 예술을 안전한 것, 주어진 것으로 여기는 것은 예술작품이 아니다. 왜냐하면 예술작품이 시작하는 제로 상태가 미학적 상태, 미학적 자유의 상태이기 때문이다. 모든 예술작품은 예술의 가능성을 시험하기 때문에 실험이다. 그것은 미학적 자유의 상태로부터 작품 창조의 가능성을 시험한다. 이 가능성은 미학적 상태가 해방된 힘의 도취 상태(니체), 무작품성Werklosigkeit의 상태, 형식 부재의 상태, 작품 부재Entwerkung(l'absence d'oeuvre)(푸코)의 상태이기 때문에 불가능성이다. 따라서 인간의 생산 활동과 연결되어 있는 예술작품의 존재와 산출은 근본적으로 불확실하다. 예술작품이 실제로 생성되었는지에 대해 보장할 수 있는 것은 아무것도 없기 때문에 예술작품은 본질상 실험이다.

그러나 예술작품은 예술의 실험일 뿐만 아니라 삶의 실험이기도 하다. 예술작품을 만들고, 예술작품을 경험하는 사람, 작곡하고 연주하고 노래하고 시를 짓고 그리기를 시도하는 사람, 그리고 이때 경청하고, 바라보고, 추종하는 사람은 미학적으로 활동하는 사람이지만, 그 활동은 삶 안에서 실행된다. 따라서 예술작품을 만들고 경험하는 사람은 어떻게 이것으로 또는 이에 따라 살길 원하고 살 수 있는지, 자신의 삶 가운데 미학적 활동을 위해 어느 장소를 할애할 수 있으며 할애하길 원하는지, 그리고 그 활동이 할애된 장소에 걸맞는지, 즉 그가 행하는 미학적 활동이 자신과 무슨 관계인지의 문제 앞에 직면한다. 각각의 예술작품은 예술의 가능성에 대해 묻기 때문에 실험이다. 그리고 각각의 예술작품은 누군가에 의해 삶 가운데 성취되는 미학적 활동의 대상으로서, 예술과 더불어 예술에 따른 삶의 가능성을 묻기 때문에 실험이다.

다음에서 나는 우선 예술의 실험적 성격을 규정할 것이고(1, 2), 그 다음에 예술과 함께하는 삶의 실험적 성격에 대해 물을 것이다(3, 4). 두 단계에서 나는 이들을 별도의 세부사항에서 해석하지 않고 니체의 숙고를 따를 것인데, 첫 단계에서는 칸트 미학에 대한 니체의 극단화를 통해, 둘째 단계에서는 바그너의 음악에 대한 니체의 해석을 통해 진행할 것이다. 끝으로, 특별히 예술 영역에 속하지만 예술에 국한되는 것만은 아닌 예술의 실험과 제도의 관계에 대한 전망을 다룰 것이다.

1. 예술의 실험

실험의 개념은 인식의 개념이다. 실험은 인식을 목표로 하기 때문에 경험의 한 방법이다. 사람들은 사물과의 관계를 밝혀내기 위해 실험을 한다. 동시에 실험의 개념은 실천적 개념이다. 실험은 행동의 한 방법이다. 즉 실험한다는 것은 무언가 발생하게 될 정세, 상황, 방식을 생산하는 것이다. 실험자는 무언가를 생산하고 발생하는 것에 자신을 내맡긴다. 실험은 우리가 무언가를 인식하기 위해서는 무언가를 해야 한다는 것을 보여준다. 실험은 수용성Rezeptivität을 활동성 Aktivität에 연결, 결합시킨다.

칸트가 『순수이성비판』(제2판) 서문에서 초안을 잡았던 학문적 실험의 (소)이론이 이러한 수용성과 활동성의 결합에 관한 내용이다.[127] 여기서 칸트의 목표는 경험론적empirisch, 즉 대상을 인식하고 규정하는 경험의 반경험론적antiempirisch 이론을 위한 증거를 제시하는 것이었다. 학문적 실험에서는 무엇이 경험론적 경험 일반인지 제시되어야 한다. 정확히 말해, 여기서 분명히 해야 하는 점은 경험론적 경험의 현실 관련성이 칸트에 따르면 경험주의가 의미하듯 "[실재 혹은 자연]에 의해서만 조정되는 것"을 의미할 수는 없다는 것이다. 현실을 파악하는 것이 현실적인 것으로부터 지배되는 것은 아니다. 만일 그렇다면 경험주의가 옳을 것이고, 우리는 경험과 마찬가지로 학문에서 역시 "이성이 찾고 필요로 하는 […] 필연적 법칙에서" 그들의 연관성을 파악하는 대신, 단지 "우연한, 미리 구상된 계획 없이 행해진

관찰들"에만 이를 것이다. 이에 실험은 그것이 그렇지 않다는 것, 그리고 왜 그것이 그렇지 않은지를 보여주어야 한다. 그러므로 학문적 실험에 의해 경험이 조직되는 특별한 방식으로의 통찰은, 우연하고 연관 없는 순간들에서의 경험의 분산이라는 경험론적 모델의 결론을 피할 수 있는 경험의 일반적 모델을 제시해야 한다. 이것이 학문적 실험에서 드러나는 점이다. 왜냐하면 칸트에 의하면 학문적 실험이란 경험을 주관적으로 통제된 과정으로 조직하는 것이기 때문이다.

> 이성은 한 손에는 자신의 원리에 따라서만 일치하는 현상들이 법칙들에 타당할 수 있는 그 자신의 원리들을 지니고, 다른 한 손에는 저 원리들에 따라서 고안된 실험을 가지고 자연으로 나갈 수밖에 없다. 그것도 이성은 교사가 원하는 것을 모두 진술해야 하는 학생의 자격으로서가 아니라 증인으로 하여금 그가 제기하는 물음들에 답하도록 강요하는 임명된 재판관의 자격으로 자연으로부터 배우기 위해 그렇게 한다.[128]

이것은 여기서 자주 칸트에게 실마리를 주는 법률적 비유이다. 자연과학적 실험을 한다는 것은 마치 재판관이 손에 법전을 들고 재현된 사건들을 주어진 형식에 기입하는 것과 같다. 칸트에 의하면 그것은 감각적 인상 및 증인의 진술을 수용하고 채택하며 이들을 법에 포섭하는 형태로 조절하는 경험을 하는 것이다 따라서 경험의 수용성은 법의 조건으로 성취되거나 또는 전혀 경험으로 연결되지 않고 단

지 우연한 것, 지리멸렬한 것, 소음만 생산해낸다. 경험론적 경험이 법의 척도에 따라 이루어진다는 것은 경험이 자신의 수용성에도 불구하고 혹은 자신의 수용성 가운데 학문적 실험에서 주체의 활동으로 나타난다는 것에 다름 아니다. 왜냐하면 주체란 실험에서 형식으로, 경험의 내적원리로 증명되는 법의 기재에 다름 아니기 때문이다. 칸트에 따르면, 학문적 실험은 바로 주체의 법이 주도하는 것을 보장할 수 있는 사건에 수동적으로 자신을 내맡기는 방법이다. 여기서 수용성은 주체의 법적인 활동의 한 특징이며, 더 정확하게는 이것의 성취방식이다. 그 점에서 경험론적 경험을 위한 학문적 실험은 비코Vico의 공식인 "이성은 단지 자신의 기획에 따라 산출한 것만 통찰한다"의 진실을 확인시켜 주는 것이다.[129]

아놀트 겔렌Arnold Gehlen에 따르면, 실험은 "경험 자신이 모티브로 되는" 경험의 "드문" 경우이다.[130] 경험을 위한 경험으로서의 실험은 동시에 경험의 경험이다. 혹은: 학문적 실험은 경험론적 경험의 기술技術, Technik이다. 즉 경험론적 경험을 실현하는 기술은 적절한 매개의 선택과 조직을 통한 경험론적 경험의 산출 방식을 의미하며, 그 안에서 경험의 본질이 무엇인지 나타난다. "기술은 매개일 뿐만 아니라 탈은폐Entbergen의 방식이다. 이것에 주목한다면 우리에게는 기술의 본질에 있어 완전히 다른 영역이 열릴 것이다. 즉 탈은폐의 영역, 진리의 영역이다."[131] 경험의 기술로서 학문적 실험은 경험론적 인식이 주체의 법적 형식의 산출이라는 학문적 통찰을 갖추고 있다.

칸트의 실험 이론으로부터 학문적 실천을 위해 무엇을 취하든지

간에[132] 그것은 실험의 개념이 예술의 이론에서 어떤 위치를 차지하며, 어떤 견해를 표현하는지 이해하도록 돕는다. 왜냐하면 학문적 실험이 경험론적 경험의 기술이듯 예술적 실험은 예술적 경험의 기술로 부를 수 있기 때문이다. 예술의 실험에서 미학적 경험은, 학문적 실험에서 경험론적 경험이 그러하듯 경험이 자신의 진실에서 나타나는 방식으로 실행된다. 하지만 미학적 경험에서는 동시에 감각의 수용성과 주체의 규칙적 활동성이 칸트의 경험론적 경험에서와는 완전히 다른 대립적 관계에 놓여 있기 때문에 예술에서의 실험적 기술 역시 학문에서와는 완전히 다른 의미를 지녀야 한다. 즉 예술에서의 실험은 "이성의 설계에 따라" 견해들을 산출하는 이성 능력의 시험이 아니라 자기 능가Selbstüberschreitung, 주체의 "자기 소외Selbstentäußerung"(니체)라는 미학적 능력에 대한 시험이다.

칸트는 미학적 경험과 경험론적 경험 사이에 나타나는 예술적 실험 개념에 대한 이러한 중요한 차이를 미학적 경험에서 경험론적 경험의 성공조건이 무산되는 것에서 보았다. 즉 법칙과 수용성 또는 감각 사이의 포섭 관계가 미학적 경험에서는 정지된다는 것이다. 칸트에 따르면 이는 미학적 경험, 즉 자유로서 미학적 자유의 기본 규정이다. 즉 미학적 경험에서는 그 무엇도 법적 형식의 만족을 강요하지 않는다. 수용성의 능력, 즉 상상력은 외부에 의해 오성의 법칙이나 개념들에 의해 주도되지 않기 때문에 미학적인 것 안에서 자유롭다. "상상력은 개념의 도움 없이 도식화하며, 이 점에 상상력의 자유가 근거하는 것이다"[133] 바움가르텐 이후 미학이 발전시켰고 칸트가

재정의 하고 있는 미학적인 것의 기본 규정이 말하는 것은 오성의 입법권으로부터의 상상력의 자유가 바로 "미학적"이라는 것이다.

상상력의 미학적 자유의 이해에서 역시 칸트는 다시 법률적 메타퍼를 사용한다.[134] "법칙 없는 법칙성"이라는 점에서 상상력은 자신의 미학적 자유에서 외부로부터의 강요됨 없이 저절로 법칙의 형식 규범에 따른다는 것이다. 이것이 자율로서의 미학적 자유에 대한 해명의 중심 테제이다. 법칙없는 자율적 법칙성이라는 환상에 대해 클라이스트Kleist의『깨어진 항아리Der zerbrochene Krug』는 재검증을 하고 있다. 만일 재판관이 증인에게 지니고 있는 권력을 상실한다면 증인들은 법과 형식 없이 혼란스럽게 말할 것이다. 클라이스트의 견해에 따르면 증인의 미학적 방치Freisetzung는 주체의 강요받지 않는 법 형식과의 "조화"가 아닌 칸트가 경험주의의 결과로서 투쟁하였던 분산으로, 법과 더불어 주체의 해산과 해체로 인도된다. 왜냐하면 자신의 수용성에서 법칙에 의해 주도되지 않는 경험의 미학적 과정은 — 이렇게 불러도 된다면, 왜냐하면 여기서는 아무것도 경험되지 않기 때문에 — 더 이상 주체의 자기 규정적 활동, "[주체의] 설계에 따른" 산출로 이해될 수 없기 때문이다. 즉 법칙 없이는 자기 규정도, 주체성도, (자기) 의식적 활동도 없는 것이다. 상상력의 자유로운 유희는 법칙적이지도, 자의식적이지도 않기 때문에 주체 자신의 활동이 아니다. 상상력의 미학적 자유는 오히려 플라톤이 열광주의 혹은 황홀로 기술하였고, 이후 니체가 도취로 기술하였던 바로 그 상태이다. 상상력의 자유로운 유희로서 미학적 경험은 무의식적이다. 상상력의 자

유로운 유희는 주체의 고유한 활동이지만 주체를 통해서도, 주체가 따르는 주어진 법칙을 통해서도 주도되지 않는다. 그것은 자기 고유의 활동이지만 자기 규정적, 자의식적 활동은 아니다. 그것은 능력의 실현이 아니라 힘의 전개이다.

이는 예술이 왜 실험이며, 학문에서의 실험과는 어떻게 대립된 의미에서 실험인지를 해명한다. 학문이 경험론적 경험의 기술Technik이듯 예술은 미학적 경험의 기술이다. 예술은 기술이다. 왜냐하면 예술 역시 자의식적이고 계획적인 활동의 산물이기 때문이다. 예술 역시 앎에 근거해 수행되는 활동인 것이다. 자의식적인 활동 혹은 기술로서 예술의 목표는 형식의 묘사로서 묘사의 형식인 작품의 산출, 즉 삶의 형식의 산출이다. 이것이 기술로서 예술의 시적 정의이다.[135] 이로부터 예술의 미학적 이해는 급진적으로 달라진다. 왜냐하면 미학적으로 이해할 때 예술활동은 철저히 상상력의 자유를 통해 이루어지기 때문이다. 즉 예술활동은 상상력의 자유로부터의 형식의 산출, 그리고 상상력의 자유를 통한 형식의 산출이다. 이 자유는 형식이 없다. 상상력의 자유는 자신 안에서 형식을 형성하고, 해체하고, 변형시키고, 다시 새롭게 형성하는 무한한 유희이다. 따라서 유희는 작품을 산출하지 않는다. 즉 유희는 자신이 같은 흐름에서 다시 해체하고 변형시키지 않는 그 무엇도 산출하지 않는 것이다. 예술의 미학적 기술은 따라서 무형식으로부터 형식을 산출하는데 근거한다. 이것이 실험이자 예술의 행위이다. 이것이 성공하려면 늘 새롭게 다시 실행해야 한다. 예술의 행위는 형성의 과정에서 그것의 목적인 형식

이 방치시키고 의문을 제기하는 것에 자신을 노출시켜야 한다. 예술이 미학적인 것의 기술이라면, 그리고 그러는 한 예술적 실험은 항상 형식과 단절하는 실험이다. 그러나 또 다른 새로운 형식을 통해서가 아니라 형식의 근원으로서 무형식Formlosigkeit 혹은 비형식Unform을 통해서이다.

칸트에 따르면, 학문적 실험은 본질상 수용적일 수밖에 없는 경험론적이고 대상 인식적 경험에서 역시 "이성은 자신의 설계에 따라 산출하는 것만 통찰한다는 것", 이성은 경험론적 경험에서 자신의 법칙에 따라 산출하고 그렇게 머문다는 것을 확고히 해야 하고, 동시에 (사실 진술적으로) 증명하고 (수행적으로) 보장해야 한다. 이와 반대로 예술은 바로 학문적 실험이 창출해야 하는 이러한 확실성을 붕괴시킴으로써만이 실험으로 입증된다. 바로 그러하기 때문에 예술은 매 순간 다시 새로운 실험인 것이다. 왜냐하면 자신의 성공에서조차 예술은 그러한 확실성에 도달하지 않기 때문이다. 예술작품은 자신의 설계에 따라 생산하는 것이 아니기 때문에 실험이다. 이것이 미학적으로 이해된 예술, 미학적 경험의 기술로서 예술이 실험의 개념에게 주는 급진적인 새로운 의미이다. 실험은 하나의 산출이지만, 상상력의 불규칙성에서 자기 상실에 노출되어 있는 산출이다. 즉 무형식의 자유로부터 형식을 부여하는 실험이자 행동 능력 상실로부터의 행동의 실험이다.

2. 연기Schauspielen의 예

예술은 모든 예술작품에서 자유의 실험이기 때문에 생산하거나 수용하며 작품을 현실화하는 행위들 역시 실험이다. 니체는 "연기자의 과정"을 그렇게 묘사하였다.[136] 그 과정은 두 단계, 즉 디오니소스적–아폴론적 이중 과정이다. 연기에서의 첫 단계는 "변신" 혹은 "마법"에 근거한다. "변신하는 사람들은 […] 자신의 일상적인 과거와 사회적인 지위를 완전히 잊는다." 이것이 연극배우를 서사적 서정시인으로부터 구분하는 점이다.

> 이 과정이 […] 드라마의 근원 현상이다. 마치 다른 몸 속으로, 다른 인물 안으로 들어간 듯 스스로 변신한 모습을 보면서 지금 행동하는 것이다. 이 과정이 드라마 전개의 시작이다. 여기에 자신이 만든 이미지와 융합하지 못하고 화가처럼 관찰하는 눈으로 밖에서 바라보는 서정시인과 다른 무엇이 있는 것이며, 이미 낯선 자연으로의 침잠을 통한 개인성의 포기가 있는 것이다.[137]

"낯선 자연으로의 침잠을 통한 개인성의 포기"는 또 다른 개인으로의 심리적 공감을 의미하는 것이 아니다. 낯선 자연으로, 다른 몸으로, 다른 인물로 연기자가 침잠하는 것은 오직 미학적으로만 즉 연기자 자신이 미학적 자연으로 돌아감으로서만이 가능하다. 다른 사람에 대한 인상은 자기 망각과 "개인성의 포기"를 요구한다. 연기자가 다

른 사람으로 변신하는 것은 자기 변신으로부터 오는 것이다. 연기자들은 사티로스 합창가무단의 일원이었다. "모든 사회적 영역 밖에 사는 영원한 신의 종들이었다."[138] "연기자의 과정"에서 첫 번째의 근본적인 진보는 모든 진정한 예술의 과정에서처럼 "자기 포기"이다.[139]

그러나 이에는 예술, 즉 (어떤 것의) 묘사로 되기 위한 두 번째 단계인 이 상태로부터 "구원Erlösung"이 따라야 한다. "모든 상징적 힘"의 도취적인 "총체적 해방"으로부터 개별적 요소들을 떼어내고 Herauslösung 고정, 고착시키는 단계이다.

마법은 모든 드라마 예술의 전제이다. 이 마법에서 디오니소스의 열광자는 자신을 사티로스로 여기고, 사티로스로서 그는 다시금 신을 본다. 말하자면 자신의 변신에서 아폴론적 상태의 완성으로서 하나의 새로운 비전을 황홀하게 바라본다. 이 새로운 비전과 함께 드라마는 완성된다.[140]

두 번째 단계에서 연기자는 "마법"에서 "비전"을 지닌다. 그는 하나의 이미지를 산출한다. 이는 도취적인 마법 상태 밖에 존재하며 독립되어 있기 때문에 바라볼 수 있다. 연기자가 첫 번째 단계에서 경험하는 "모든 상징적 힘의 도취적인 총체적 해방"이, 새로운 이미지의 형성이 지속적으로 반복되고 형성과 소멸이 하나로 소급되는 상상력의 유희로 이해된다면 도취로부터 하나의 이미지를 떼어내어 고정시키는 것은 연기자의 예술에 속한다. 연기자 자신이 하나의 이미

지로 되어 다른 사람들 앞에 서서 가시화되는 것이다.

　바로 이 점에 연기자의 실험은 근거한다. 혹은 바로 이 점에서 연기자의 예술은 실험인 것이다. 다른 사람을 위해 연기자의 신체와 언어와 동작은 무언가로부터 하나의 이미지로 된다. 그러나 그것을 연기자는 스스로 의식도, 통제도 못하는 힘의 유희에 자신을 맡기고 포기하는 원칙 하에서만 할 수 있다. 이미지는 상상력의 유희에서 생겨난다. 그러므로 연기자의 예술은 힘의 유희에 자신을 맡기고, 다시 유희로부터 자신을 떼어내는 이중적인 예술이자 모순적인 예술이다. 연기자의 예술은 이 모순을 견디는 데 근거하기 때문에 실험이다. 실험으로서의 예술을 정의하는 것은, 예술의 생산물에 대해서는 그것이 이미지든 형태이든 칸트에서의 학문적 실험에 대해서처럼 "이성이 자신의 설계에 따라 산출한다"라고 말할 수 없다. 예술이 실험이어야 하는 것은 예술의 산출은 설계에 의해서가 아니라 미학적 자기 포기와 자기 희생으로부터 생겨나기 때문이다.

부설 : 실험과 인상

　사무엘 베케트Samuel Beckett는 마르셀 프루스트Marcel Proust에 대한 자신의 에세이집에서 『잃어버린 시간을 찾아서』의 한 발언을 인용한다. 프루스트는 예술가를 자연과학자로부터 구분하며, 예술가는 자연과학자가 실험하는 바로 그 자리에서 "인상"에 헌신한다고 말한다.

"자연과학자들에게는 실험인 것이 작가에게는 인상이다. 그 차이는 전자에서는 오성의 행위가 결과에 앞서지만, 후자에서는 그것(오성의 행위)이 뒤따른다."[141] 칸트에 이어 프루스트에게 실험은 "오성 활동"의 조건 하에서의 경험이다. 베케트는 이에 대해 "가장 성공적이고 마법적인 실험도 그것은 오성의 선입관의 지배 하에 있기 때문에 단지 과거 느낌의 메아리만 재현할 수 있을 뿐이다"라는 코멘트를 단다.[142] 이것으로 실험은 시인, 예술가가 이해하는 "경험", 즉 학문적 실험에서의 오성이 바로 "추상화"해 버리는 느낌으로부터 생겨나는 경험과 반대편에 서게 된다.

모든 새로운 경험의 본질은 바로 깨어있는 의지가 시대착오주의적인 것으로 거부하는 저 신비스러운 요소 안에 있다. 그것은 느낌이 선회하는 축이며, 느낌이 응집된 중력 중심이다. 그래서 의도적 세뇌로는 하나의 인상을 온전하게 재생산할 수 없다. 의지가 인상을 소위 말해 비일관적인 것으로 비틀기 때문이다. 그러나 만일 우연을 통해 그리고 유리한 상황에서(즉 주체의 사유 습관이 이완되고, 기억 반경이 축소되며, 극도의 낙담 후 의식의 긴장이 일반적으로 줄어들 때) 만일 유비 Analogie의 기적을 통해 주체에 의해 본능적으로 (잊혀졌기 때문에 완전한 순수함이 간직되었던) 중복Verdoppelung의 원형Urbild과 동일시될 수 있는 과거의 느낌이 중심적 인상으로 되어 직접적 자극Stimulus으로 되돌아온다면, 전 과거의 느낌은 메아리나 복제가 아닌 느낌 자체로 모든 공간적 시간적 한계를 지양하며, 주체를 느낌의 완벽한 조화의 아

름다움 안에 삼키기 위해 갑작스레 들이닥칠 것이다.[143]

학자의 실험이 "오성의 행위"(프루스트)라면, 작가의 경험은 자기 망각과 자기 포기에서 오직 비의지적으로만이 발생할 수 있는 느낌의 반복에 근거한다. 시적인 경험은 무개념적 감수성으로부터 생겨난다. "어느 의미에서 프루스트는 실증주의자이다."[144]

그러나 시인의 "미학적 경험"은[145] 비록 이것이 오성의 행동과 규칙을 통해 조직되지는 않지만, 동시에 그가 의지적으로 산출할 수 없는 것을 가능하게 하는 하나의 행위, 즉 시인의 행위여야 하지 않겠는가? 시인만이 그 안에서 인상을 수용할 수 있는 무개념의 제로 상태는 바로 시인에 의해 생산되어야 하는 것이 아닌가? 그리고 이것이 프루스트의 소설이 연출하는 의지를 방치하는 노력, 습관으로부터 해방되는 연습이 아닌가? 그렇다면 바로 그 점에 예술가가 행해야 하는 실험은 근거할 것이다. 예술가도 실험을 해야 하지만, 실험에 "오성의 행동이 […] 앞서는" 학자의 실험과는 완전히 달라야 한다. 예술이 실험인 것은 예술이 무위Nicht-Handlung, 즉 우연적인 것과 비의지적인 것, 느낌의 개입이 활동하는 가능성으로서 미학적 경험을 이해하기 때문이다.

3. 삶의 실험

예술의 실험은 삶을 실험으로 만든다. 만일 "낯선 자연으로의 침잠을 통한 개인성의 포기" 없이는 예술도 예술작품의 산출과 수용도 존재하지 않는다면, 그러나 동시에 "개인성"으로서만이 자신을 보존하고 지배하는 주체로서의 삶을 살 수 있다면 예술의 경험과 미학적 자유의 예술적 실험에 직면해 우리는 어떻게 살아야 하는가? 베케트의 답은 전혀 살 수 없다이다. 왜냐하면 "삶의 의지"는 "습관"이며, 이로써 예술의 "경험"과는 단호하게 반대이기 때문이다.[146] 이에 대한 대안은 예술과 예술 실험의 경험에 따라 삶 자체가 실험으로 되는 것이다. 삶은 해명되지 않는 문제 앞에서 자신을 바라볼 때 실험으로 된다. 그 문제란 "우리의 음악에 문화를 발견하는"[147] 문제, 형식이 무형식의 자유에 대한 자기 과제로부터 생겨난다는 예술의 경험을 만족시키는 삶의 형식과 문화를 발견하거나 혹은 고안해내는 문제이다. 그리고 이것이 바로 탄호이저의 문제였다.

탄호이저가 해결하고자 시도한 문제는 어떻게 자신이 가수로서 노래하며 삶을 살 수 있는가였다. 탄호이저에게는 니체가 바그너에 대해 했던 말, "우리는 그가 오직 이 세상에서 자신의 예술에게 자리를 마련하기 위해 바쁘게 활동하는 것을 본다"는 말에 해당된다.[148] 니체에 따르면 탄호이저는 (나중에 바그너도 그런 것처럼) 문제를 해결하는 데 실패한다. 그러나 중요한 것은 그가 문제에 도전한 것과 그 가운데 활동하고 경험한 것들이다. 탄호이저는 어떻게 가수로서의 삶

을 살 수 있을지의 문제를 해결하기 위해 두 번의 대립되는 생활 방식을 시도해야 했고, 이 중 어떤 방식도 문제 해결로 이를 수 없었기에 하나의 생활 방식에서 다른 대립된 방식으로 옮겨 다녀야 하는 경험을 한다. 오페라의 시작은 다음과 같다.

오페라는 이야기의 한가운데에서 하나의 실험을 갑작스럽게 중단하는 장면으로 시작한다. 탄호이저에 의해 감행되었으며 그것의 경위와 조건들이 암시로부터 점차 분명해지기 시작하는 그 시도는 생각할 수 있는 가장 극단적인 시도이며, 따라서 감행할 가치가 있는 유일한 시도이다. 그것은 인간의 삶인지 신의 삶인지 더 이상 분명하지 않을 정도로 완전히 다른 삶에 대한 시도이다. 오페라는 탄호이저가 이 실험을 과감하게 중단하는 것으로 시작한다. 그는 자신이 단지 하나의 인간이며 그렇게는 더 이상 존재할 수도, 살 수도 없다는 것을 깨달은 것이다.

탄호이저가 중단한 실험은 비너스의 사랑 안에 온전히 몸 담은 시도이다. 나중에 바그너가 플라톤의 향연을 반복하며 그 대단원을 되찾고자 한 바르트부르크Wartburg 노래경연대회에서 그 사랑의 의미가 무엇인지 분명해진다. 즉 어떤 목표나 척도를 통해서 한정되거나 만족되는 무엇이 아니라 무한하고 불확실한 열망의 힘인 사랑이다. 비너스의 사랑은 과도하다. 그 과도한 사랑은 어느 작품에서도, 어느 형식에서도, 어느 사상에서도 완성되지 않는다. 그 사랑은 모든 것을 생산하며, 생산한 모든 것을 넘어서며, 다시 자신 안으로 철수하는 사랑이다.

탄호이저는 그가 몸 담고 살려 한 비너스의 사랑을 노래를 통해 얻었다. 탄호이저의 노래는 비너스의 사랑을 우선은 대상으로 삼았고, 이를 통해 효과를 보았다. 그러나 무엇보다 그 사랑은 그의 노래의 "원천"이었고, 이유였다. "그대의 달콤한 매력은 모든 아름다움의 원천이고, 그대로부터 모든 사랑스러운 기적은 기원하네"[149]라고 탄호이저는 비너스에게 노래하고, 이후 노래경연대회에서 그것을 반복한다. 무엇에 대해서 노래하든지 간에 그는 매번 사랑으로부터, 사랑의 과도한 열광과 힘으로부터 노래한다.

탄호이저는 비너스 산에서의 삶을 노래하였다. 비너스 산에서의 삶은 그의 노래로부터 직접 생겨난 삶의 방식이다. 그것은 그가 자신의 노래에서 항상 몸 담았던 미학적-에로스적 상태이다. 그러나 삶의 방식으로서 그 상태는 "너무 과도"하다. "너무 과해Zu viel!" "너무 과해!" 이것이 탄호이저가 비너스 산에서 노래하는 첫마디이다. 비너스의 매력은 "거대"하며 그녀의 사랑의 "향락"은 견디기 어려운 것이다. 그녀의 왕국에 머무는 것은 "단지 노예가 되는 것"이며, 그녀의 왕국으로부터 도피하는 것은 "자유"를 되찾는 것이다. 탄호이저는 여기서 "자유"를 행동의 가능성으로, "행동"은 투쟁과 싸움으로 이해하고 있다.[150] 행동은 쾌락과 고통, 향유와 경험 중 한 부분이 과도하지 않고 둘 사이에 "변화"가 지배하는 곳에서만 존재할 수 있다. 변화는 차이, 연속, 척도를 의미하는 것이다. 변화에서는 극단적인 것이 더 "과도"해지지 않으며, 중간 수준(혹은 그 이하)을 유지하며, 방종하지 않고 적절하다. 이것들이 세상의 요소들이다. 세상 안에서 하늘은 맑

고 파랗고, 초원은 신선하고 푸르며, 새의 지저귐은 사랑스럽고, 종소리는 친근하다. 탄호이저가 사랑의 과도함으로부터 도주하여 다시 돌아오려는 인간의 세상은 통찰 가능한 질서의 세계이며, 건강하고 제한된 감각의 세계이다.

그러나 탄호이저에 의해 불려지는 진정한 인간의 세계는 대안 세계Gegenwelt이다. 여기에는 단지 한 가지가 없다. 즉 그러한 세계를 노래하는 가수와 그러한 세상을 꿈꾸는 노래이다. 왜냐하면 오페라에서의 탄호이저의 첫마디 "너무 과해! 너무 과해!"는 그가 경험한 것뿐만 아니라 그가 어떻게 노래하는지, 즉 과도한 요구의 끝에서 성급히 숨가쁘게 노래하는 것을 묘사하고 있기 때문이다. 탄호이저에게 자신의 노래는 "너무 과하다." 그는 오직 사랑으로만 노래할 수 있으며, 비너스의 "달콤한 매력"이 노래의 "원천"이기 때문에 그는 자신이 떠나려고 하는 비너스를 견딘다(말하자면 가수가 자신 안의 과도함을 견디는 것이다). 그렇기 때문에 그의 노래는 그가 자유롭기 위해 비너스의 세계로부터 도피했던 인간의 아름다운 세상으로부터 곧 다시 그를 이끌어낸다. 그는 인간의 세계로부터 나오며 노래하는 것이다. 인간의 세계를 잃기 위해 (세계로부터 내던져지기 위해) 그는 단지 노래만 부르면 되는 것이다. 노래경연대회에서 탄호이저의 노래는 말 그대로 도발이다. 다른 가수들을 통해 배제당한 것에 대한 부르짖음이다. (탄호이저의 경멸 섞인 판단에 따르면) 그들은 서급하며 다른 의미에서만이 가수라고 불려질 수 있는 자들이다. 한편 가수로서 이들의 자기 평가보다 훨씬 더 적중하는 것은 탄호이저에 대한 이들의 판단이

다. 즉 탄호이저는 악한이며 죄인이라는 것이다.[151] 탄호이저는 가수로서 죄인이다. 인간 세계의 토대에 의문을 제기했기 때문이다. 그는 선과 악으로 나누어진 인간 세계의 기본 토대를 부정한다. 왜냐하면 노래경연대회에서 그가 노래한 사랑은 그의 적수들과는 반대로 선에 대한 사랑이 아니기 때문이다. 탄호이저의 죄는 죄없음Sündlosigkeit이다. 선과 악의 대립에 상관치 않는 사랑의 순결을 주장한 죄이다.

탄호이저의 첫 번째 실험은 비너스 산으로 떠남, 사랑의 과도한 힘에 온전히 헌신하려는 시도의 감행이다. 이 시도는 탄호이저가 비너스 산의 "다른 상태"에서 이전의 자신의 인간적 실존 상태를 꿈에서 기억하자마자 실패한다. 비너스 산에서의 초인적인 사랑의 실험은 오직 기억의 꿈이 부재하는 완전한 망각의 (동물적) 조건 하에서만 성공할 수 있을지 모른다. 탄호이저의 두 번째 실험은 이 다른 상태로부터 적절한 질서와 규범적 차이들이 존재하는 인간 세계로 귀환하는 것이다. 그러나 귀환의 실험 역시 실패한다. 왜냐하면 자신이 계속 가수로 남을 것이며, 자신의 노래가 사랑의 과도한 열광을 전제한다는 것을 탄호이저는 알고 있었기 때문이다. 그래서 그는 인간 세상에서는 견디기 어려운 존재가 되고, 인간 세상 역시 그에게 견디기 어려운 곳이 된다. 탄호이저를 인간 세상으로부터 비너스의 세계로, 그리고 다시 비너스의 세계로부터 인간 세상으로 끌어내는 것은 다름 아닌 그의 노래이다. 그의 노래의 "원천"이 비너스의 사랑이기 때문이다. 그가 노래하면 그는 이미 그녀 곁에 있다. 그러나 노래할 때 그는 이미 그녀로부터 다시 떠나길 꿈꾼다. 그의 노래는 자신이 생겨

난 원천을 넘어서면서 형식이 되고, 척도가 되며, 사랑의 반대가 되는 것이다.[152] 탄호이저는 노래에서 하나의 세계로부터 다른 세계에 이르는 것을 시도한다. 오직 이 세계로부터 다시 처음의 세계로 돌아가기 위해.

4. 자기 실험

그러나 여기서 실험이나 시도에 대해 말하는 것을 정당화시키며 의미있고 필요한 것으로 만드는 것은 무엇인가? 그것은 바로 바그너에 의해 "일련의 도취 상태"[153]를 통해 추동된 탄호이저가 아닌 "한 젊은이의 화신"(니체)이 아닌가? 탄호이저는 그 상태에 대책 없이 방치되었고, 바로 그렇기 때문에 그는 시도한 자도 실험한 자도 아니지 않은가? 탄호이저의 실험이나 시도라고 말할 수 있는 유일한 이유는, 이제까지의 해명에 따르면 비너스 산과 바르트부르크에서의 두 삶의 방식이 탄호이저에게 현실화될 수 없는 것으로 증명된 점, 그리고 우리가 그것을 관찰한다는 점에 근거한다. 우리는 탄호이저가 우선은 비너스 산에서, 다음은 바르트부르크에서 사는 것을 단지 시도한다고 말한다. 그것은 그가 성공하지 못할 것을 우리가 이미 알고 있기 때문이다. 이는 어떤 행동의 실행에 실패한 누군가에 대해 그가 행동을 단지 실행하려 시도했지만 성공하지 못했다고 말하는 것과 같다. 그것은 행동을 되돌려 단순한 하나의 시도로 만드는 실패이다.

그러나 그것은 바로 그렇기 때문에 관찰자만을 위한 시도이며 (혹은 되돌아보며 스스로를 관찰하는) 행동자를 위한 시도이다. 이와 반대로 행동자 자신은 행동을 시도로서 감행하지 않았다. 행동은 실패를 통해서야 비로소 시도로 되었을 것이다. 즉 예술가로서 어떻게 살 수 있는지를 실험한 자는 탄호이저가 아니라, 탄호이저를 가지고 실험한 바그너의 오페라인 것이다. 여기서 실험 혹은 시도라고 하는 말이 통상적으로 무엇과 연결되어 있는지 나타난다. 그것은 안과 밖, 행동의 성취와 행동의 관찰 사이의 차이를 전제한다. 행동하는 자는 그냥 행동한다. 실험, 시도는 그를 관찰하는 사람들에게만 존재한다. 그리고 그것은 나중에 스스로를 관찰하는 그 자신일 수도 있다. 탄호이저는 비너스 산에서 사는 시도를 하지 않았다. 그는 우선 비너스 산에서 살았고, 이후 그곳을 떠났다. 바르트부르크에서도 마찬가지다. 그것을 실험으로 혹은 시도로 본 것은 오페라와 바그너와 우리들이다. 실험은 관찰자의 범주이며, 관찰자의 특권이다.

혹은 행동과 관찰, 행동하는 자와 관찰하는 자가 일치하는 더 근본적이고 수행적인 실험의 개념, 즉 자기 실험의 개념이란 것이 존재하는가? 행동하는 사람이 자신의 행동을 실험으로 여기면서 그것을 실험적으로 실행할 수 있을까? 만일 그렇다면 관찰자에게 행동을 실험으로 만드는 것이 그 자신에게도 해당될 것이다. 즉 행동의 성공이 미지수라는 것이다. 한편 이것이 행동자에게는 일반적이지 않을 뿐더러 전혀 그럴 수도 없다. 우리가 행동에 대해 말할 때는 항상 능력이 전제된다. 즉 성공은 미지수가 아니라 이변이 없는 한 근본적으로 보장

된 것이다. 경험론적이 아닌 개념적 차원에서 볼 때 행동자에 대해 성공이란 지극히 정상적인 것이다. 행동은 행동자에게 말하자면 성공의 정상적인 상태가 깨어진 곳에서만 오직 실험으로 될 수 있는 것이다. 성공의 정상적인 상태가 행동을 정의하기 때문에 실험적 행동에서는 이런저런 목적만 위험에 처하는 것이 아니라 행동 자체도 위험에 처한다. 실험적 행동자가 제기하고 준비하고 있어야 하는 문제는 내가 성공적으로 행동할 수 있는가, 이 행보가 나를 목적으로 이끌 것인가가 아니라 내가 과연 행동할 수 있을까, 내가 행동자이긴 한가이다. 실험의 양태에서 행동은 행동이 가능한가에 대한 실험이다.

실험적으로 행동하는 것, 자기 자신을 매개로 실험하는 것은 행동할 수 있을지 모르면서 행동하는 것을 말한다. 무지의 어둠에서의 행동이다. 자신의 행동 능력과 아울러 그것의 성공에 대한 이 무지는 동시에 앎 중의 앎, 더욱 고차원적인 앎이다. 즉 이 앎은 실험으로 되는 행동이 자신을 위태롭게 하고 의문에 붙이는 반대 힘에 노출되어 있다는 것을 아는 것이며, 더 정확히 말하면 그것의 경험이다.[154] 실험으로서의 행동은 반대를 의식하고 있는 행동이다. 즉 자기 자신을 가지고 하는 극단적인 실험은 행동할 수 있음이 행동의 실행과 행동의 성공을 의문에 붙이며, 오직 행동의 완성을 통해서만 현실적으로 대답될 수 있는 미지수의 문제로 만드는 반대 힘Gegenkraft에 자신이 노출되어 있음을 보는 곳에서만 가능하고 필연적이 된다. 이때는 오직 실험만이 존재할 수 있고, 실험만이 필요한 것이다.

이로써 우리는 탄호이저의 비너스 산과 바르트부르크에서의 이

중생활이 무엇을 통해 말의 온전한 의미에서 실험으로 되는지 말할 수 있다. 그것은 예술에 의한, 그리고 예술과 함께 하는 삶의 실험이다. 그것은 오페라도, 우리도 아닌 탄호이저 스스로 자신의 삶 안에서 감행한 실험이다. 탄호이저는 비너스 산으로의 입성도, 바르트부르크으로의 회귀도, 실행의 순간에 바르트부르크에서는 비너스 산의, 비너스 산에서는 바르트부르크의 반대 힘Gegenkraft과 반대 권리 Gegenrecht를 의식했을 것이다. 탄호이저에게서 그런 의식이 발견되는 한 그는 니체가 그에게서 보았던 것, 즉 순진하고 무절제하며 그에게는 "모든 것이 개인적인 위기로" 된다는 점에서 때때로 우스꽝스럽기도 한[155] 그 이상일 것이다. 탄호이저에 대한 니체의 진단은, 탄호이저에게 결정적인 조건(혹은 미덕)이 결여되어 있으며 이것을 지닐 때야 비로소 자신의 삶을 실험으로 보고 주도할 수 있는 능력을 갖춘다는 것이다. 그러면 자기 실험의 근거이자 니체의 해석에 따라 탄호이저에게 결여된 그 미덕이란 어디에 근거하는 것인가?

우리는 자신의 삶의 두 방식을 실패로 몰아간 것이 탄호이저 자신임을 보았다. 그는 비너스 산에서는 도주했고, 바르트부르크에서는 자신의 배제에 대해 도발하였다. 두 경우 모두 용감함의 표현이 아니라 정직함의 표현이다. 예술적 혹은 미학적 정직함의 표현이다. 탄호이저는 노래의 경험에 따라 더 이상 비너스 산에서도, 바르트부르크에서도 살 수 없다는 통찰을 얻은 것이다. 여기서 더 이상 살 수 없는 것은 그에게는 여기서 더 이상 노래할 수 없다는 것에 기인한다. 그가 비너스 산과 바르트부르크에서의 두 삶의 방식을 판정하는 기준

은 (니체의 용어로는) 그 장소들이 그의 노래를 위한 "자리"를 지니고 있는가이다. 왜냐하면 탄호이저는 그의 노래에서 삶을 위해 의미있는 무언가를 경험하기 때문이다. 그는 오직 과도한 사랑으로부터만 노래할 수 있기 때문에 이 사랑 안에서 살려고 하고, 자신의 노래에서 형식을 산출했기 때문에 인간의 질서정연한 세계에서 살려고 한다. 그는 노래의 미학적 경험에서 획득한 두 세계에 대한 진실을 말함으로써 그가 살고 있는 두 세계와 단절한다. 즉 사랑의 과도함에 대한 진실은 그가 여기서는 행동할 수 없기 때문에 살 수 없다는 것이며, 단지 사랑의 "노예Sklave"로만 살 수 있다는 것이다. 사회의 질서에 대한 진실은 그가 여기서는 사랑할 수 없기 때문에 마찬가지로 살 수 없으며 단지 "종Knecht"으로서만 살 수 있다는 것이다. 비너스산과 바르트부르크, 이 두 장소에 관한 미학적 진실은 바로 종의 신분이다. 두 세계와 그가 단절한 것은 이 진실에 근거한다.

그러나 그의 노래는 그로 하여금 두 세계에서 결핍된 것이 무엇인지를 경험하게 할 뿐만 아니라 동시에 그를 해방시키는 행위이다. 자신의 노래에서 탄호이저는 해방에 이른다. 그의 노래는 성공적 행위이다. 그렇다. 그것은 항상 순간적일 뿐이지만, 그에게 성공한 유일한 행위이다. 탄호이저는 노래의 예술적 행위를 실험으로서, 즉 반대 힘을 의식하는 행동으로서 실행했기 때문에 그것을 성공시킨 것이다. 바그너도, 오페라도, 우리도 아닌, 탄호이저 자신이 바로 자신의 노래에서, 한편으로는 과도한 사랑과 열광의 "원천"으로부터 새로운 형식을 창조하려는 시도를, 다른 한편으로는 열광의 경험으로부

터 인간 언어의 "질서"를 새롭게 산출하는 시도를 한 것이다.

따라서 탄호이저의 노래에 대해서도, 니체가 바그너를 존경했던 짧았던 시기에 바그너의 탁월한 업적으로 기술하였던 것이 해당된다. 니체는 바그너가 "삶의 드라마"를 어떻게 주도하는데 성공했는지에서 그 업적을 본다.

> 그(바그너)의 자연은 두 개의 충동 혹은 두 개의 영역으로 찢겨 지독한 방식으로 단순화된 것처럼 보인다. 가장 아래에는 거친 폭풍의 강렬한 의지가 요동치며, 흡사 모든 길, 동굴, 협곡들에서 빛을 원하며 권력을 갈망하는 듯하다. 오직 순수하고 자유로운 힘만이 이 의지에게 선과 자비로의 길을 제시할 수 있다. 그러한 의지는 편협한 정신과 결탁할 때 무절제하고 광폭한 욕망에서 불행을 초래할 수도 있을 것이다. 어쨌든 곧 자유로의 길이 발견되고, 밝은 공기와 햇살이 스며들어야 했다.[156]

바그너의 위대함은 니체에 따르면 어떻게 그가 이 길을 찾았는가에 있다. 그것은 자기 부정이 아닌 자기 긍정을 통해서였다. "그의 본질의 한 영역은 다른 영역을 충실히 지켰다. 자유한 자기 헌신적 사랑으로부터 어둡고 맹렬하고 포악한 영역 안에서 그는 창조적이고 순결하고 빛나는 영역의 신뢰를 지켰다."[157] 니체가 여기서 말하는 신뢰란 자기 정체성에 대한 신뢰도, 자신의 존재 양태Sosein의 확인도, 자신의 본성이나 운명의 확인도 아닌, 자신 안에 있는 반대 힘에

대한 신뢰이다. 이러한 자기 신뢰가 자기 실험의 조건이다. 행동에서 자신의 능력에 반대해 작용하는 힘, 아울러 행동의 성공을 근본적으로 의문에 붙이는 힘, 이 힘에 충실한 자만이 자기 자신을 실험할 수 있고, 또 그럴 필요성을 느낀다.

탄호이저는 노래에서 이러한 반대 힘에 대한 신뢰를 실행에 옮긴다. 오직 그러하기 때문에, 그리고 무엇보다 그렇게만이, 즉 노래할 수 없다는 의식에서, 성공에 대한 무지에서, 시도에서만이 그는 노래할 수 있는 것이다. 그러나 삶에서 그는 그것을 할 수 없다.[158] 노래를 위한 자리를 찾지 못했고, 노래에 상응하는 삶의 방식도 알지 못했다. 예술의 시도에서의 자신에 대한 신뢰는 삶 안에서의 자신에 대한 신뢰와 상응하지 않는다. 그 대신에 탄호이저는 처음부터 그가 안식과 평화를 찾으려 한 "회개"와 "속죄"에 대해 말한다. 미학적 이념은 종교적 희망을 통해 밀려난다. 즉 "나는 회개를 통해 추방으로부터 구원될 것이다." "나의 구원은 마리아 안에서 안식한다"라는 희망을 통해서이다.[159]

첨서添書 : 실험과 제도

"우리는 그가 오직 이 세상에서 자신의 예술에게 자리를 마련하기 위해 바쁘게 활동하는 것을 본다." 이렇게 니체는 바그너에 대해 말하고, 이는 탄호이저에게도 해당된다. 그러나 결정적인 차이는 어떻

게 이것이 그 두 사람에게 타당한가에 있다. 그들은 "이 세상에서 예술에게 자리를 마련하기 위해" 서로 완전히 대립되는 방식을 추구한다. 바그너는 제도의 설립을 통해 시도하였다. 그에게 이 세상에서 예술을 위해 자리를 마련한다는 것은 예술을 제도화하는 것, 예술을 공식적으로 소개하고, 예술의 미학적 취급을 위해서만 비축된 장소를 제공하는 목적 이외에는 그 어떤 다른 목적도 지니지 않은 시설을 만드는 것을 의미하였다. 세상에서의 예술을 위한 자리는 바그너의 신념에 의하면 하나의 장치Apparat이다. 이 장치의 지속적인 임무는 자신이 속한 장소의 지속성에서, 이 장소를 조직하는 체제의 지속성에서, 또한 이 장소에서 활동하는 인력의 어느 정도의 지속성에서 정의된다. 바그너가 예술을 위해 이 세상에 마련한 자리, 오늘까지도 매우 효과적으로 작용하는 그러한 제도가 바로 "언덕 위의" 바이로이트 페스티벌Bayreuther Festspiele이다. 세상에 예술을 위해 자리를 마련하는 이 전략에 대해 조형예술 영역에서는 박물관과 아카데미 같은 제도들이 있었다. 이들은 하나의 모범이며, 오늘까지도 서로 동등한 가치를 지닌다.

이 세상에 예술에게 자리를 마련하는 탄호이저의 방식은 완전히 다르다. 그에게 이 방식은 미학적 자기 경험, 즉 미학적 자기 포기의 경험, 미학적 자유의 경험에 상응하는 삶의 방식을 찾는 것이다. 이 것이 실패함으로써 탄호이저는 (아마도 바그너의 오페라도?) 다른 원천으로부터 구원을 희망하는 결론에 이른다. 그러나 니체는 실험에서의 삶이라는 이념을 구상해낸다. 즉 예술에 따라 예술과 함께 하는

삶을 사는 것은 삶 자체가 하나의 시도로 되어야 하고, 불가능함을 의식하는 행동으로 되어야 한다는 것이다. 페스티벌 공연관, 박물관, 아카데미의 제도 그리고 실험은 세상에서 예술을 관철시키는 두 가지 방식이다. 제도와 실험, 이 두 방식은 서로 어떤 관계에 있는가?

이들의 관계는 복합적이며, 심지어 모순적이다. 얼핏 보아 그 관계는 단순한 대립 관계이다. 제도는 기능적으로 정의되는 구조를 통해 규정되며, 이 구조 안에서 예술은 제도가 예술작품에게 인정하는 장소, 시간, 관계, 가치 등의 규정을 획득한다. 제도는 규정한다. 그리고 이는 예술의 탈미학화를 의미한다. 제도는 예술에게서 미학적 자유를 빼앗는다. 혹은 제도는 미학적 자유를 예술 외적인 어떤 것으로 만듦으로써 그것을 단지 내적인 것으로 만든다. 즉 제도 내에서 예술 경험을 하는 사람들의 영향력 없는 내적인 자유로 만든다. 예술 제도, 이것은 니체가 예언적으로 비판했던 바그너의 페스티벌 공연관에서 가장 분명하게 나타난다.[160] 즉 예술 제도는 항상 자신이 소개하는 예술에서 무언가를 원한다. 예술은 제도를 위한 웅변술로, 권력의 매개로 된다. 여기서 미학적 상태의 자유란 단지 제도의 다른 측면, 제도에서 벗어난 관찰자의 내면에만 존재한다. 그러나 실험은 미학적 자유를 발전, 실현시키며 그것을 삶 가운데 가시화하여 묘사하는 것을 시도한다. 그러므로 실험은 제도와 대립하는 것이다.

그러나 실험에 대립하는 제도는 동시에 실험에서 전제된다. 실험은 제도와 제도가 예술에게 부여하는 형식의 규정을 무력하게 만들지만, 제도를 필요로 한다. 왜냐하면 실험은 미학적 상태가 아니라

자유의 미학적 상태에 충실하려는 시도이기 때문이다. 미학적 상태를 실험하는 신뢰는 그 상태와의 차이를 전제로 한다. 오직 미학적 상태와의 차이에서만 우리는 그 상태에 충실할 수 있다. 그리고 오직 그렇게만, 다른 상태로서 이 상태는 미학적 상태이며 자유의 상태이다. 절대적인total 실험은 실험이 아니라 퇴행 혹은 미개함이다. 그러므로 예술을 가지고 하는 삶의 실험은 예술 제도가 필요한 것이다. 실험은 프레젠테이션과 교육을 위한 제도를 필요로 한다. 이 안에서 예술은 미학적 상태와 차이로 관계하는 규정을 비로소 획득하는 것이다. 미학적 상태를 제도적으로 중단하는 것은 미학적 상태에 충실할 수 있기 위한 조건이다. 예술과 함께 하는 삶의 실험은 역설적이게도 예술 제도의 유지를 포함하고 있는 것이다.

그리고 이것은 반대로 예술의 제도에게도 해당된다. 삶을 가지고 하는 예술의 실험이 "세상에서의 자리"와 더불어 규정을 획득하는 제도가 있을 때만 존재할 수 있는 것처럼, 그 자리와 규정이라는 것도 또한 오직 자신이 본질상 될 수 없고 원하지도 않는 자유의 미학적 상태의 전개를 가능하게 하는 시도에서만이 예술의 제도일 수 있는 것이다. 예술의 제도는 자유의 제도, 실험의 제도여야 한다. 이는 예술의 제도가 불가능성을 원해야 한다는 의미이다. 즉 역설의 실현을 원해야 한다는 것이다.

제2부
미학적 사유

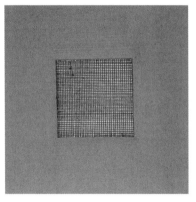

▲ 신사빈作, 공간(空簡), Pencil, Watercolor on Paper, 25×25cm

예술의 힘은 힘으로서의 예술 혹은 예술로서의 힘이다. 즉 예술은 자신의 근거와 자신의 심연을 감각적 힘의 미학적 유희에서 지닌다. 예술이 감각적 힘의 미학적 유희로만 구성되는 것은 아니지만, 유희가 없으면 예술도 존재하지 않는다. 이것이 예술작품의 가능성을 해결할 수 없는 문제로 만들며(I.1), 예술을 실험으로 만든다(I.4). 그것은 작품의 아름다움을 직관과 도취로 분리시키고(I.2), 작품의 성공에 대한 판단을 표현과 주장으로 분리시킨다(I.3). 그러나 아름다움과 행복의 변증법(1.2), 그리고 예술의 실험이 전개되는 삶의 실험(I.4)에서 나타나듯이 예술에서 작용하는 힘은 예술로 하여금 스스로를 넘어서게 추동한다. 예술에서의 힘의 작용은 비예술Nicht-Kunst의 변화이다.

1 │ 사유의 미학화

예술이 비예술에 영향을 미친다는 것으로부터 출발해보자. 만일 우리가 이것을 단순히 경험론적 인과성으로 뿐만 아니라 예술의 경험과 연결되어 있는 비예술로의 영향으로 이해한다면, 이것은 어떻게 이해될 수 있는가?

예술의 비예술로의 작용은 분리되고 독립적인 영역, 혹은 체계들 간의 외형적인 영향이 아니다. 오히려 예술은 자신 안에서 작용하는 힘을 비예술에서도 작용하게 하는 방식으로만이 비예술에 영향을 미친다. 예술에서 작용하는 힘은 미학적 힘이다. 이 힘을 예술이 비예술에서도 작용하게 만드는 것이다. 즉 예술의 비예술로의 작용은 예술의 미학화에 근거한다. 미학화의 운동은 예술에서 시작하고 비예술에서 지속된다. 그러므로 예술이 비예술로 작용하는 문제는 우선 예술에서 미학화가 무엇을 의미하며, 왜 그리고 어떻게 미학화가 비예술로 작용하는지의 문제이다. 이어지는 숙고의 테제는 미학화의 과정이 스스로 분열하며, 자신 안에 대립되는 이중적 의미를 얻는다는 내

용이다. 첫 번째 의미에서 미학화는 모든 비미학적인 것의 단순한 해
체이다. 미학화는 미학적인 것의 지배, 즉 테아트로크라티Theatrokratie
를 확립한다(1). 이에 대해 미학화의 두 번째 의미가 대답하는 것은
미학적 사유에서 예술과 비예술의 갱신으로서의 미학화이다(2).

1. 테아트로크라티Theatrokratie

니체는 1874년 초, 자신이 바그너로부터 돌아서기 시작한 것과 이
로부터 첨예화되기 시작한 그의 예술 개념을 드러내는 한 메모에서
다음과 같이 적고 있다.

> 바그너는 유일하게 존재하는 기반인 연극으로부터 예술의 갱신을
> 시도한다. 연극에서는 실제로 아직도 대중이 자극을 받고 있으며, 박
> 물관이나 연주회에서처럼 눈속임을 하지는 않는다. 물론 그들은 매우
> 거친 대중이며, 테아트로크라티를 다시 통제하는 것이 지금까지는 불
> 가능한 것으로 증명되었다.[161]

이후에 니체는 바그너가 흥분한 대중을 통제하는데 한번도 실제로
성공하지 못한 것을 비난하게 된다. 니체의 비판에 따르면 바이로이
트는 완결된 테아트로크라티이며, 예술에서 승승장구하는 "대중-반
란"의 징후이고 장소이다. 바그너의 예술은 전적으로 대중의 흥분만

을 계산한 것이며, 이 점에서 바그너의 예술은 철저히 연극적이다.

> 바그너는 음악을 위한 큰 타락이다. 그는 지친 신경을 자극하는 매
> 개를 음악에서 알아냈고, 그로써 음악을 병들게 하였다. 그의 고안 능
> 력이 예술에서 사소한 것은 아니다. 지친 사람들을 다시 자극하고, 빈
> 사상태의 사람들을 다시 소생시키는 그는 최면술의 대가이며 황소 같
> 은 장정들을 굴복시킨다.[162]

그러므로 바그너의 성과는 "해로운 것이 지친 사람을 유혹하고, 채
소가 채식주의자를 유혹하는 것"과 같다.[163] 바이로이트는 시민사회
에서 예술의 운명을 위한 상징이다. 시민사회에는 "전체 낭만주의적
격동과 교양 있는 폭도들이 즐겨 하는 의미 혼란이 선동Erhoben, 고양
Gehoben, 비틀어짐Verschroben에 대한 열망과 함께" 지배하고 있다.[164]
이것이 예술의 영역에서 테아트로크라티이다. 즉 "거친 대중"에게 미
치는 예술의 영향으로부터 예술이 기초되며, 그로써 신경의 자극과
감각적 흥분에 따라 예술이 계산되는 것, 청중 가운데 산출되는 감각
적 인상과 감정과 느낌에 의해 예술이 규정되는 것을 말한다.

니체는 자신의 바그너 비판으로 대중문화 비판에 하나의 모델을
제공하였다. 이 모델의 연장선 상에 있는 비판들이 문화산업에 대한
호르크하이머와 아도르노의 분석, 예술의 주체화를 통해 위대한 예
술의 종말을 진단한 하이데거, 스펙터클 사회Gesellschaft des Spektakels
에 대한 기 드보르Guy Debord의 반성들이다. 바그너에 대한 니체의 비

판처럼 이들 역시 두 차원을 서로 연결시킨다. 예술 영역에서 감각적 자극의 더욱 효과적인 수단으로의 변화, 그리고 문화의 변화를 단지 표현하고 반영하는 것보다 훨씬 더 광범위한 영향을 미치는 예술의 변화를 통한 문화(사회)의 변화이다. 이러한 예술과 문화의 이중적이고 통합적인 변화의 이름이 미학화이다.

미학화의 구조는 니체가 강행한 테아트로크라티 개념의 수용으로 소급되는 비판 모델로 돌아갈 때 더욱더 정확히 이해된다. 이 문화비판 모델은 왜 아테네가 스파르타에게 패했으며 멸망하였는지에 대한 물음만큼이나 오래된 것이다. 즉 루소가 자신의 "연극 열광증 Theatermanie"에 대해 안다고 생각한 것처럼,[165] 그것은 아테네의 패배에 대한 원인을 물으며 생긴 정치적 역사 기술(투키디데스)과 정치적 철학(플라톤)만큼이나 오래된 문화비판 모델이다. "테아트로크라티" 는 정치적 사유가 시작된 이래 이전의 "뛰어난 자들의 지배"를 몰아낸, 예술에서의 "청중의 거친 대중 지배theatrokratía"(쉴라이어마허 번역)를 의미한다.[166] 테아트로크라티의 특성은 "[…] 판단 능력이 있는 것처럼" 행동하는 판단에서의 "청중의 당돌함"이다. 반대로 그 전에는 상황이 좀 나았다.

당시 우리의 (음악 예술은) 특별한 장르와 방식들로 나뉘어졌었다. […] 각각의 방식들은 확고한 질서를 지녔으며, 노래 장르를 서로 뒤섞는 것은 허락되지 않았다. 그러나 이에 대한 올바른 통찰을 대중에게는 기대하지 않았다. 올바른 생각으로 판단하지 않고 불복종하는 사람

들을 체벌하는 권한을 요즘처럼 대중의 야유와 거친 아우성에 양도하지 않았고, 칭송도 그들의 박수갈채에게 맡기지 않았으며, 교양 있는 자들이 나름 끝까지 침묵하며 경청하는 것을 타당하게 여겼다. 미성년자와 많은 대중들은 공권력의 지휘 하에 질서와 정숙으로 다스려졌고, 시민 전체는 모든 점에서 그 명령에 기꺼이 굴복하였고 소음을 통한 판단을 갈망하지 않았다.[167]

대중이냐 혹은 몇몇 소수의 뛰어난 자들이냐, 그 둘 중 누가 판단하느냐의 문제보다 더 중요한 문제는 플라톤의 생각에 분명히 나타나듯 어떻게 판단하는가의 문제이다. 예술에서의 테아트로크라티는 통찰에 바탕한 판단과 작품의 형식에 대한 판단이 개별적인 것과 외형적인 것, 자극만을 목적으로 하는 감각적 판단으로 대체되는 것을 의미하며, 법칙에 근거한 판단이 호의와 취미의 판단을 통해 대체되는 것을 의미한다. 후대의 매우 상이한 두 플라톤주의자의 말에 의하면 예술에서의 테아트로크라티는 (햄릿의 클라우디우스 왕의 말처럼) "판단이 아니라 눈으로 선택하는 흥분한 대중"에 의한 지배이며, "책임 있는 집단의 견해"를 "반성과 감각"을 통해 대체하는 것이다.[168] 이것이 예술에서의 테아트로크라티에 대한 비판 모델의 핵심 근거이다. 즉 테아트로크라티는 예술의 판정 및 생산 법칙의 해체를 의미하는 감각의 지배이다. 그것은 규범의 침식이며, 해체이다.

이미 플라톤의 『법률Nomoi』에서 아테네인들은 대중의 감각적 취미에 굴복함으로 예술의 규범 질서가 해체되는 것을 한탄하였고, 여

기에서 예술로부터 공동체의 법 전체를 엄습하며 재빠르게 창궐하는 멸망의 시작을 보았다.

각자가 모든 것을 이해한다는 일반적 망상과 법에 대한 일반적 경멸은 음악 예술에서 기원하였으며, 이것에 이내 일반적인 자유의 방종이 뒤따랐다. 대중은 자신의 잘못된 견해를 신뢰함으로써 모든 두려움을 상실하였고, 이러한 두려움 상실은 파렴치함을 낳았다. 주제 넘은 확신으로부터 그들은 뛰어난 사람들의 판단 앞에 어떤 두려움도, 경외감도 지니지 않았다. 이것은 이미 터무니없는 오만이며, 지나치게 뻔뻔스러운 자유의 일반적 결과인 것이다.[169]

폴리스를 침해한 예술의 테아트로크라티적 대중지배의 무절제함은 역동성에 근거하는 미학화의 논리를 형성한다. "미학화"는 예술의 영역에서 우선적으로 변형Transformation을 가리킨다. 예술이 모든 규범적 실천들처럼 법을 통해 그리고 법 해석과 법 적용의 권위를 통해서 지배되는 형태가 아닐 때, 그리고 더 이상 규범적 실천의 한 형태로 이해되지 않을 때 예술은 미학적이 된다.[170] 예술이 자기 안에 작용하는 감각적이고 미학적인 힘을 규범에 순종하지 않는 표현의 유희로서 이해한다면 예술은 더 이상 규범적 실천에서의 방식처럼 실천들을 제정한 법에 의해 판단될 수 없다. 감각적 힘의 미학적 유희는 법의 지배 하에 있지 않기 때문이다. 미학적으로 이해되고 추동되는 예술에 대한 판단은 본질적이고 표현적인 순간을 함축하고 있

다. 그 판단은 예술에서 표현되는 감각적 힘의 표현이 되고, 감각적 힘의 미학적 유희에서 공동 유희자로 된다.[171]

미학화의 과정은 첫 단계에서 예술이 미학적으로 되는 것을 표기한다. "미학적으로 됨"은 규범적 실천이 미학적 유희로 변하는 것이다. 하지만 예술의 경우 이 변형은 예술이 예술을 통해서 실행되고 집행될 때만 발생한다. 규범적 실천의 미학적 유희로의 변형이 미학적 유희의 행위이다. 미학화는 미학적인 것의 존재 방식이며, 미학적인 것의 전개로 예술은 생겨난다. 그러므로 예술의 미학화는 동시에 문화와 정치의 미학화를 의미한다. 왜냐하면 예술에서 실행되는 미학화가 규범적 실천의 미학적 유희로의 (활동적) 변형에 근거할 때, 그것은 예술에만 한정되지 않기 때문이다. 예술 영역에서의 미학화는 단지 징후일 뿐이다. 그것은 인간의 다양한 활동 영역을 규제하는 모든 법칙, 규범, 척도들에게 방향을 제시하는 이성적 통찰 능력을 전반적으로 해체하는 선발대이다. 예술에서 훈련된 것, 즉 사물을 감각적 힘에 따라 판단하며 이성을 통해 내용과 본질에서 판단하지 않는 자유는 도처에 편재한다. 이제는 정치, 인식, 종교의 영역에서도 정치적 기준의 공정성을 논하는 공적 논쟁에의 참여자들, 이론적 인식의 타당성에 찬반 견해를 교환하는 담론에의 참여자들, 혹은 공동체의 신앙과 제의에 진지하게 참여하는 자들 대신에 말과 이미지의 미에 가치를 두는 미학적 관람자들이 주역이 된다. 클레온Kleon은 아테네의 동포들을 다음과 같이 비난한다. "그대들은 듣는 쾌락에 더럽혀져 국가의 구원은 근심할 필요도 없는 듯 웅변술을 즐기기 위해 극

장에 앉아 있는 것 같구나."[172]

　테아트로크라티의 고전적 담론은 그것의 연결에서 미학화의 근대적 논쟁에 두 가지 중심 특징으로 되었던 문화비판의 한 모델을 입안한다. 하나의 특징은 이미 보았듯이 모든 문화적 사회적 실천들이 규범성의 침식이나 해체를 통해 위협받고 있다는 비판적 진단에 근거한다. 이는 묘사, 인식, 행동의 법칙들에 대한 통찰 능력으로서의 이성 능력이 감각의 조정을 통해 대체됨으로써 등장한다. 즉 사물에 대한 인식 없이 단지 눈과 귀를 통한 감각적 판단, 흥분을 통한 자극의 단순 직접적인 반응, 즉 모든 법적 방향성으로부터 부정적이고 근거를 알 수 없는 아나키즘적 자유의 태도들이다.

　근대의 미학화 담론을 위해 결정적으로 된 두 번째 고전적 테아트로크라티 모델의 중심 흐름은 문화적 규범성의 해체 과정에서 행해지는 예술의 역할과 관계한다. 플라톤의 아테네인들은 문화의 미학화가 예술로부터 출발한다고 본다. 이 진단은 예술이 본질상 미학적이라는 통찰을 담고 있다. 예술은 규범적 실천의 또 다른 형태가 아니라 (혹은 이러한 형태일 뿐만 아니라) 감각적 힘의 유희이다. 그리고 이러한 진단은 미학적인 것이 항상 이미 미학화로 이해되어야 한다는 통찰을 또한 나타내고 있다. 미학적인 것은 안정되고 제한된 성질도 아니며, 안정되고 제한된 영역은 더더욱 아니다. 오히려 그것은 예술 안팎으로 규범적 질서들이 근거하는 경계짓기에 저항하는 과정, 경향, 충동, 힘이다. 미학적인 것은 오직 미학화의 과정에서만, 미학적인 것에 선을 그으며 대립하는 규범적 질서의 해체 과정에서

만 존재한다.

미학화의 이러한 과정, 즉 테아트로크라티 진단은 예술의 영역에서 시작하고 여기서 파괴적 결말로까지 관철되며, 이윽고는 결단, 인식, 믿음의 문화적 실천으로 번져나간다. 이 구도에서 예술은 미학화가 시작하고 가장 먼저 성공하는 영역일 뿐만 아니라 (예술의 법칙이 미학적 자유의 힘에 의해 뭉개지기 때문에) 미학화의 첫 번째 희생물이자 동시에 미학화의 원천이자 중개자Agenten이기도 하다. 미학화는 예술로부터 출발하고 예술에 의해 모든 규범이 완전히 해체될 때까지 가속화된다. 이것이 왜 그런지, 왜 예술이 미학화의 희생물일 뿐만 아니라 미학화의 행위자인지 이해하는 것은 미학화의 문제의 더욱더 복합적인 이해에 도달하는 것을 의미한다.

들어가면서 인용한, 바그너에 대해 니체가 남긴 메모에는 "거친 대중"의 자극을 위한 전략적 이행을 통한 예술의 미학화, 즉 테아트로크라티가 이중적으로 기술되어 있다. 예술의 미학화에 대해 니체는 한편으로 그것의 "통제가 [...] 지금까지 불가능한 것으로 증명"되었다는 것, 예술의 미학화에서는 모든 법칙적 지향이 실패할 것이기 때문에 통제될 수 없는 것이라고 말한다. 그러나 그는 다른 한편으로 거친 대중을 감각적으로 자극하는 것이 "예술의 갱신"을 위해 "유일하게 존재하는 기초"라고 말한다. 이는 예술의 영역에서 미학화가 위협적이며 예술의 법칙, 질서, 형식들을 파괴시키지만 예술의 갱신과 지속을 위한 원천이기도 하다는 것을 의미한다. 왜냐하면 예술은 매번 새롭게 다시 시작함으로써만이 지속될 수 있기 때문이다.[173] 질서

에 대한 적개심에서 예술을 해체하려고 위협하는 미학화 없이 새로운 예술의 형식들과 형태들은 전혀 산출될 수 없다. 예술의 영역에서 미학화는 파괴적, 해체적임과 동시에 갱신적, 생산적으로 작용한다. 따라서 테아트로크라티와 미학화를 통한 이것의 파괴 앞에서 결단, 인식, 신앙의 문화적 실천들을 지키려는 모든 시도는 미학화를 미학화의 근원지인 예술의 영역에서 떼어놓게 됨으로써 예술의 파괴를 의미하게 된다. 예술은 예술의 힘의 원천으로부터 고립abgeschnitten되지 않고는 예술의 미학화로부터 보호될 수 없다.

그러나 여기서 의문이 제기된다. 즉 예술의 영역에서 미학화의 이중 의미에 대한 통찰로부터 미학화의 파괴적이고 위협적이며 동시에 가능적이고 갱신적인 힘, 즉 테아트로크라티 진단의 첫 번째 흐름인 정치적, 이론적, 종교적 규범성의 미학적 퇴조 혹은 해체 테제 역시 수정을 필요로 하지 않는가에 대한 의문이다. 테아트로크라티 진단은 정치, 학문, 종교의 미학화가 규범성의 해체를 야기시킴으로써 정치, 인식, 종교를 구성하는 규범 실천의 파괴를 초래한다고 말한다. 정치는 오직 공동선에 대한 통찰이 추구되는 곳에만 존재하고, 지식은 오직 신념의 근거가 주어진 곳에만 존재하고, 종교는 오직 함께 믿고 따르는 곳에서만 존재하는데 미학화의 과정은 통찰, 근거, 신앙으로의 지향을 파괴시키고 결국에는 정치, 지식, 종교의 실천을 파괴시킨다는 것이다. 이것이 미학화의 진단이다. 여기서 미학화에 대한 진단은 곧 미학화에 대한 비판이다. 그러나 바그너에 대한 니체의 노트에서는 그렇지 않다. 즉 예술에 대해 타당한 것은 예술의 미학화가

지배될 수 없는 위협이지만 동시에 예술 갱신을 위해 "유일하게 존재하는 기초"라는 것이다. 만일 그렇다면 이는 정치, 지식, 종교에 대해서도 타당한 것이 아닐까? 즉 규범의 해체로서 정치, 지식, 종교의 미학화는 그것들을 파괴하는데 그치지 않고, 나아가 원천 즉 그것들의 갱신을 위해 "유일하게 존재하는 토대"는 아닌가? 정치, 지식, 종교가 심지어는 그들 자신을 위해 미학화를 필요로 하는 것은 혹 아닌가? 그리고 이것은 미학화의 위협적이지만 가능적인, 부정적이지만 긍정적인 측면 사이에 어떤 결정도, 분리도 실행될 수 없다는 점에서 미학화의 개념과 진단이 (테아트로크라티 담론을 자신의 최초 모델로 지니는 문화비판으로서의) 비판 개념을 종국에는 허물어버리는 것을 의미하지 않는가?

2. 미학적 사유

미학화의 논리와 에너지론Energetik을 정의하는 것은, 미학화가 예술의 규범적 질서를 감각적 힘으로 무력화시킴으로써 예술에서 시작하지만 예술에 한정될 수는 없다는 점이다. 미학화는 예술로부터 비예술로까지, 즉 정치, 지식, 종교로까지 번져나간다. 플라톤에게 이는 정치, 지식, 종교 자체가 예술로 되는 깃, 더 정확히 말하면 미학화를 통해 그들 자신의 규범성을 빼앗긴 예술로 되는 것을 의미한다. 미학화를 통해 정치는 결정하는 능력을 상실함으로 (구경거리, 오락으

로 되고), 지식은 인식하는 능력을 상실함으로 (의견 혹은 마찬가지 오락으로 되고), 종교는 믿는 능력 혹은 제의의 능력을 상실함으로 (다시금 구경거리와 오락이 된다). 니체가 제시하는 이에 대한 대안은 니체가 유일하게 미학화에서, 즉 해체적 잠재력과의 결정할 수 없는 동시성에서 갱신의 힘을 보고 있을 때 다음을 내용으로 한다. 즉 정치, 지식, 종교의 미학화는 정치적 결정, 이론적 인식, 종교적 신앙을 해체하는 것뿐만 아니라 이들을 근본적으로 다른 새로운 방식에서 이해하고 성취하는데 있다는 것이다. 미학화는 결정, 인식, 신앙의 새로운 사유이다. 더 정확히 말하면 미학화가 그들에게 사유를 불러일으킴으로써 그들을 갱신한다는 것이다.

그러나 사유가 본질적으로 미학적인 순간을 품고 있을 때만이 미학화는 사유를 통한 갱신을 가능하게 할 수 있다. 그것이 왜 그런지 혹은 사유가 본질상 미학적인 것으로 이해된다면 사유는 그럼 무엇인지에 대한 문제는 "이론Theorie"에 대한 이론의 역사Theoriegeschichte를 회고할 때 해명된다. 이 회고에서는 또한 이론의 그리스적 이해에서 플라톤이 테아트로크라티 비판에서 실행하는 미학화로부터의 방어가 왜 그렇게 절박한지가 분명해진다. 즉 미학화의 방어는 이론으로서 이해된 사유와 미학적 실천이 완전히 분리될 수 없기 때문에 절박했던 것이다.

그래서 한스 게오르그 가다머Hans-Georg Gadamer는 이론의 그리스적 이해를 이론으로서 이해된 사유가 관람의 형태라고 기술하였다.

주지하듯이 테오로스(Theoros, 참여자)는 축제사절단에 참여하는 사람을 뜻한다. 축제사절단에 참여하는 사람은 거기에 참가한다는 것 이외에 다른 자격과 기능을 지니지 않는다. 참여자는 그 말 본래의 뜻에 따르면 바라보는 사람으로, 그는 경축 행위에 참가함으로써 참여하며, 그로써 종교 법상의 특권, 예를 들어 불가침성을 획득하게 된다.

마찬가지로 그리스의 형이상학은 테오리아와 지성nous의 본질을 참된 존재자에 순수하게 참여하는 것으로 파악했다. 그리고 우리에게도 이론적theoretisch이라는 태도를 취할 수 있는 능력은 한 사태에 몰두함으로써 자신의 원래의 목적을 망각할 수 있는 것으로 정의된다. 그러나 테오리아는 일차적으로 주관성의 태도, 주체의 자기 규정이 아니라 주체가 직관하는 것으로부터 고려되어야 한다. 테오리아는 현실적인 참여로서, 행위가 행동이 아니라 감수하는 것Erleiden(pathos), 즉 보이는 것에 마음을 빼앗겨 빠져들어가는 것이다. 여기서부터 그리스의 이성 개념에 들어있는 종교적 배경을 분명히 밝혔다.[174]

테오리아(이론)로써 사유는 주체의 자의식적 활동이 아니라 주체가 하나의 방법에 맞게 실행하는 순전한 반성의 작용이다. 그것은 사유자가 대상에 의해 사로잡혀 압도되는 자기 망각적 관조의 행위이다.

가다머의 기술에서 마지막 문장은 왜 그것이 그리스의 이해에 따르면 그러한지를 보여주고 있다. 축제 공연과 격투 경기를 테오리아적으로 보는 것은 신의 현전을 향하고 있는 것이다. 요아힘 리터Joachim Ritter의 표현에 따르면 테오리아는 "신성을 바라보는 가운데

신을 찬미하는 것"이며, 신적 질서로 주어진 선행하는 질서를 이해하는 것이다. 리터에 의하면 테오리아적 관조는 그 점에서 모든 다른 축제 참여의 방식으로부터 엄격히 구분된다.

어떤 이는 축제에서 향락을 좇고, 어떤 이는 물건을 매매, 거래하는 기회로 축제를 이용하는 반면, 철학자는 이론(테오리아)에서 축제의 의미를 이해하는 자이다. 이론과 신 그리고 신적 축제의 경축을 연결시키는 것은 전승된 유산이다. 필론Philon은 지혜의 제자를 위해 축제로 변신한 세월의 순환에 대해 이야기하고 있다. 신적 축제의 경축에는 광장Markt과 많은 사람들의 집회로부터 격리된 자유한 인식의 의미가 자리한다.[175]

가다머와 리터는 테오리아로 이해된 사유가 주체의 자의식적 활동으로 축소될 수 없다는 것을 강조한다. 테오리아로서의 사유에 대한 그들의 회고는 따라서 근대의 인식-이론에 대한 비판이기도 하다. 테오리아로 이해된 사유가 주관성에서 설명불가한 것을 가다머와 리터는 이론적 사유가 내포하고 있는 것으로부터 설명한다. 그것은 가다머와 리터가 세계의 신적 질서로서 해석하고 있는 축제의 "의미" 안에 있다. 가다머와 리터는 테오리아의 바라봄을 종교적으로 이해한다. 그리고 이 점에서 이론가Theoretiker의 특수성을 본다. 요아힘 리터의 표현에 따르면 이론가는 다수로부터 분리되고, 다수가 보는 것으로부터 분리된다. 다수의 관람은 플라톤이 테아트로크라티로 비

판한 미학적 관람 혹은 미학화된 관람이다.[176] 그러나 테오리아는 관람일 뿐만 아니라 관람에 대항하는 관람이기도 하다. 의미와 질서를 파악하는 테오리아적 관조는 감각적인 것과 이것의 향락에 내맡겨진 미학화된 관람에 대항한다.

그러나 테오리아적 관조와 미학적 관람의 구분이 절실하고 근본적인 만큼 그 둘의 구분은 실행이 매우 어려우며 격리와 대립이라는 또 다른 논리에 따르게 된다. 즉 미학적 관람으로부터 테오리아적 관조를 구분하는 것은 이론으로서 사유에 대한 사실이 아니다. 미학적 관람으로부터 이론의 구분은 오히려 이론 고유의 행위이다. 이론은 미학적 관람으로부터 자기를 구분해야 한다. 왜냐하면 미학적, 감각적 관람은 이론에 대해 외적으로 대립된 것이 아니라 이론 자신의 조건이며 내재하는 것이기 때문이다. 미학적 관람으로부터의 이론의 자기 구분은 이론의 자신으로부터의 구분인 것이다.

이것을 그리스 이론 개념의 한 관점이 지시하고 있다. 가다머와 리터는 이것을 간단히 언급하고 넘어가지만, 거기에는 이론가가 "축제 대사Festgesandtschaft의 참가자"라는 근본적인 의미가 담겨져 있다. 그러한 참가자는 축제에 단지 참석함으로써만 참가하는 "말의 본래적 의미에서의 관람자"(가다머)는 분명 아니다. 이론가는 사자使者로서 여행자이기도 하다. "밖으로의 여행, 공연의 관람" 그리고 이것을 보도Bericht하기 위해 "집으로의 귀향", 이것들이 이론가에게 해당되는 것들이다.[177] 이론가는 여행자, 관람자, 보도자라는 세 가지 모두를 자신 안에 지닌다. 테오리아, 사유는 (가다머와 리터가 말하듯)

축제 공연에서의 관람일 뿐만 아니라 관람에서 자신을 내맡기는 것 Sichaussetzen, 돌아오는 것, 관람한 것을 보도하는 것, 이 과정 전체인 것이다.

그러나 이론에서의 관조가 이론 전체가 아닐 때 그것은 가다머와 리터의 종교적 해석과 또한 다르게 이해된다. 가다머와 리터는 테오리아를 관조와 일치시키기 때문에 관조 자체에서 이미 그들은 이론가를 미학적, 테아트로크라티적 관람으로부터 분리시키는 차이를 염두에 두고 있어야 한다. 그러나 테오리아가 관조로의 운동과 관조로부터의 운동에 똑 같이 근거한다면 이는 테오리아에서의 관조 차원도 본질상 미학적 본성이라는 견해를 인가하는 것이다. 그러므로 (테오리아에서 관조를 질서와 의미의 경험으로 해석하는 가다머와 리터가 말하듯) 이론적 관조자가 감각적 향락에 자신을 내맡긴 미학적 관람자와 완전히 다르다는 것, (호의적 비판가들이 평범한 관람자의 명예를 회복시키기 위해 말하듯) 미학적 관람자가 본래는 의미와 질서를 사랑하는 이론가였다는 것, 이 두 가지 모두가 타당하지 않게 된다.[178] 오히려 이론가 역시 미학적 관람자였다는 것 혹은 테오로스theoros가 축제 공연에서 미학적, 감각적으로 자신을 내맡긴 관람자 테아테스theates였다는 것이 타당하다.

이론적 관조자와 미학적 관람자, 즉 테오로스와 테아테스를 구분하는 것은 말하자면 보는 것 자체에 근거하는 것이 아니라 미학적 관람으로 들어가서 다시 그로부터 나오는 운동에 근거하는 것이다. 이론은 다르게 보는 것이 아니라 다른 곳으로 옮겨져displaced 보는 것

이다.[179] 테오리아는 수동적, 감각적으로 사로잡혀 보는 것이다. 그리고 이렇게 본 것을 보도하는 것은 타자에게 하는 능동적이고 담론적인 발언이다. 즉 보도는 관람자를 위한 것이 아니라 주장과 의견을 교환하는데 참여하는 사람들을 위한 것이다. 이론은 자신 안에서 미학적 관람과 담론적 보도 혹은 담론적 발언으로 분리된다. 그러므로 이론은 완성된 결과물로 존재하는 것이 아니라 (미학적) 봄을 통해서만 그리고 미학적 봄으로부터 이론으로 되어가는 과정에서만 존재하는 것이다. 이론은 본질상 과정적이고 시간적이다. 그리고 그것은 이론가에게도 똑 같이 해당된다. 즉 테오로스는 테오로스와 테아테스로 분리된다. 테오로스는 테오로스로 되어질 테아테스이다. 테오로스는 자기 자신이 되어가는 현장이고, 자기 형성의 기재이다.

테오리아에 대한 이러한 생각은 오직 두 가지 질문에 대답될 수 있을 때만 모범이 될 수 있다. (i) 왜 보도는 본 것을 변화시키는가? 왜 보도는 다른 형태의 봄이 아닌 것이며, 그래서 보는 것과 보도 사이에는 거리와 단절이 아닌 연속성이 존재하는 것인가? 만일 관람이 다른 장소로 이동을 통해, 그리고 다른 매개로 근본적으로 변하여 관람과는 다른 어떤 것으로 된다고 이론이 가정한다면, 그럼 이론은 관람을 무엇으로 이해하고 있는가? (ii) 관람의 보도가 본 것을 항상 이미 무언가 다른 것으로 만든다면, 즉 발언된 관람이 더 이상 발언된 관람이 아니라면 관람의 발언은 왜 꼭 시도돼야 하는 것인가? 왜 테아테스는 (자신에 대해) 발언하기 시작함으로써 테오로스로 되어야 하는가? 왜 우리는 보는 것의 순결함에 계속해서 머물 수 없는 것인가?

왜 이론인가?

(i) 보는 것은 수사적 발언에서 필연적으로 변하게 되어 있는데 그 것은 보는 것이 미학적이기 때문이다. 미학적으로 보는 것은 내용이 없는 봄이다. 그것은 무언가에 대한 파악이 아니기 때문에 미학적으 로 보는 것에 대해서는 아무것도 보도할 것이 없다. 본 것에 대해 보 도한다는 것은 보는 것의 미학적 성격을 빼앗는 것이다. 즉 본 것에 내용을 부여함으로써 본 것을 탈미학화 한다. 왜냐하면 미학적으로 보는 사람은 뮤즈에 의해서 시인과 음유 가수를 통해 관람자로까지 이어지는 열광의 힘이 전이되는 사슬의 마지막에 전 단계일 뿐이기 때문이다. 이 순서의 마지막인 연설가를 향해 소크라테스는 다음과 같이 말한다.

그대가 호메로스를 찬양하는 것은 내가 말했듯이 그대 안의 예술이 아니라 그대를 움직이고 있는 신적인 힘이라네. 사람들이 헤라클레스 의 돌이라고 부르고, 에우리피데스가 자석이라고 부르는 그 물건과 비 슷하다고나 할까? 이 돌은 스스로 쇠고리를 끌어당길 뿐만 아니라 그 쇠고리에도 다른 고리를 끌어당길 수 있는 힘을 나누어주며, 쇠붙이와 쇠고리들은 서로 달라붙은 기다란 사슬을 이루게 되지. 하지만 이 사 슬 속의 고리들의 끌어당기는 힘은 결국 그 돌(자석)에서 나오는 게 아 니겠나. 뮤즈도 마찬가지라네. 뮤즈가 먼저 시인들을 신적인 열광 상 태로 몰아넣으면 이들은 다른 사람들을 똑 같은 상태로 몰아넣고, 그 리하여 사슬이 생기게 되는 거지.[180]

미학적 관람자는 시인과 시인의 도취된 열광 상태를 공유한다. 왜냐하면 이 상태는 자기磁氣를 전해 받은 쇠붙이가 다시 자기를 전하는 쇠붙이로 되는 것과 같이 (혹은 예술의 효과가 전염병과 같다고 말한 아르토Artaud가 옳다면 감염된 자가 또 다른 감염자로 되는 것과 같이) 미학적 관람자에게 전달되는 힘이기 때문이다.[181] 미학적 관람자는 따라서 수동적이지만 부동의 상태는 아니다. 오히려 그는 자신을 추동하는 힘을 통해 최고의 동적 상태로 된다. 이것이 파토스(열정)이며, 감동Bewegtsein인 것이다.

미학적 관람자임이 힘의 수령자를 말한다면 그 관람자는 자신의 자리를 떠날 수 없다. 그는 자신의 자리에 묶여 있다. 미학적 관람자임은 떨어져 나갈 수 없고, 다른 장소에 이를 수 없는 상태를 말한다. 만일 그렇다면 그것은 힘 전이의 사슬로부터 떨어져 나감을 의미하기 때문이다. 사슬에서의 자기 자리로부터 벗어난 미학적 관람자는 부동하게 되고 열정을 상실하여 비미학적으로 된다. 미학적 관람자는 열정, 힘 외에는 아무것도 수령하지 않기 때문에 그 어떤 다른 곳으로 가져갈 아무것도 소유하고 있지 않다. 그는 자신이 보존하고 전달할 수 있을 그 무엇도 경험하거나 배우지 않았다. 그러므로 보도는 자신이 말하려고 했던 관람에서 벗어나 그것을 해체해야 한다. 이론이 단순한 관람이 아니라 보는 것과 보도하는 것, 관람의 보도여야 한다면 이론은 불가능하다.

(ii) 이것이 테오리아의 문제이다. 그리고 이 문제는 바로 그 불가능함, 즉 보도에서 관람을 넘어서는 것이 필연적이기 때문에 역설로

된다. 미학적 상태는 유지될 수 없다. 미학적 상태는 "과도"하며(바그너), "영원히 고난 받는 것과 모순에 찬 것"(니체)이며, 따라서 스스로를 유지할 수 있는 어떤 형식이 존재하기 위해 "구원"이 필요한 상태이다.[182] 그러므로 미학적 상태와 이것의 열정으로부터의 탈퇴는 주체의 조건이기도 하다. 주체성은 오직 미학적 상태와의 단절을 통해서만이 주어진다. 이론이 (두 번째 단계에서) 첫 번째 단계의 미학적 관람을 넘어서는 거라면 그것은 주체성의 조건인 것이다. 이론의 미학적 관람과의 단절은 주체의 자기 제정Selbstkonstitution 행위이다. 모든 주체는 이론적(테오리아적)이다. 그러나 그것은 원래 테아테스였다. 자신에 대해 말하길 시작함으로써 미학적 상태로부터 스스로 나온 미학적 관람자였다.

그러나 이론이 필연적인 것은 관람으로의 첫 단계에 관람으로부터 나오는 두 번째 단계를 따르게 함으로써 주체성을 제정하기 때문만은 아니다. 이론(테오리아)은 미학적 관람과의 단절일 뿐만 아니라 보도하면서 자신이 떠난 미학적 관람으로 다시 향한다. 이론은 자신이 탈퇴한 미학적 상태에 대한 기억이다. 이때 이론은 미학적 상태에 대해 보도하는 것이 아니라 미학적 상태로부터 보도하는 것이다. 미학적 상태에서 경험한 내용을 보도하는 것이 아닌 것은 그런 내용이란 것이 존재하지 않기 때문이다. 소크라테스가 옳다면(혹은 옳기 때문에) 테오리아의 보도는 미학적 관람에서 암암리에 파악한 것의 명시일 수 없다. 왜냐하면 미학적 관람은 어떤 것의 파악이 아니라 감동됨Bewegtwerden이기 때문이다. 테오리아의 보도는 미학적 상태에서 일

어난 것에 대해 말하는 것이 아니라 미학적 관람이 존재했다는 것에 대해 말하는 것이다. 테오리아는 말로 될 수 없는 미학적 관람으로부터 보도하는 것이다.

테오리아는 보는 것이고, 본 것을 보도하는 것이다. 테오리아는 이때 두 조건 사이에서 움직인다. 본 것의 보도는 필요하다. 순수한 미학적 관람에는 존속하는 것이 아무것도 없기 때문이다. 동시에 본 것에 대해 말하는 것은 불가능하다. 이는 본 것을 주장에서 파악하는 것이 불가능하다는 말이다. 왜냐하면 보는 것은 말로 될 수 있는 내용을 지니고 있지 않기 때문이다. 이것이 테오리아의 역설이다. 테오리아를 보는 것과 주장 사이의 과정으로 이해할 때 그 역설은 운동으로 된다. 즉 전도된 힘의 미학적 수용과 담론적 발화와 경험에 대해 말하는 것 사이의 운동이다. 이 과정은 두 가지 서로 대립하는 방향을 지닌다.

- 테오리아는 보는 것으로부터 보도하는 것으로의 과정이다. 즉 자의식적인 자기 이야기, 자기 운동의 상태를 통해 수동적-열정적 운동의 관람 상태와의 단절이다.
- 테오리아는 보도에서 보는 것으로의 과정이다. 즉 뒤로 향하는 운동, 보도의 자기 행위에서 운동의 미학적 상태를 기억하는 운동이다.

이론가(테오로스)는 이 과정의 현장이다. 더 정확히 말하면 이론가

는 이 과정의 기재이며, 과정을 완성한다. 혹은 이론가는 사유한다. 사유는 관람에서의 움직임Bewegtwerden과 보도, 담론적 이야기에서의 자기 행위 사이에서 이중으로 향해 있는 과정이다. 사유는 본 것을 담론적 이야기로 전치轉置시키는 것이며, 담론적 이야기를 자신이 전치를 통해 생겨난 본 것과 다시 관계시키는 것이다. 사유는 말의 근거와 주름Faltung 관계에 있는 말의 자기 반성이다. 혹은 사유Denken는 숙고Nachdenken이다. 미학적으로 본 것을 근거로 하는 담론적 실천에 대한 숙고이며, 우리 자신에 대한 숙고이다. 사유는 우리가 누구인가를 묻고 있으며, 우리가 미학적 관람자였으며, 우리의 말은 단지 미학적 관람을 통해 운용했던 운동의 종착지라는 것을 묻고 있다.

사유가 관람과 보도 사이에 이중으로 설정된 과정을 실행하는 것에 근거한다고 말하는 대신 이것이 미학적 사유라고 말하는 것이 더욱 정확하다. "미학적 사유"라는 개념은 종종 감각과 오성, 관람과 담론적 이야기의 화해로서 이해된다. 그러나 그것은 사유의 운동을 추동하고 사유의 운동을 가장 먼저 필요하게 만드는 역설을 잘못 알고 있는 것이다. 미학적 사유는 시동 걸린 역설이다. 우리가 미학적으로 본 것을 말할 수는 없지만 우리 자신을 이해하기 위해 말해야 한다는 역설이다. 미학적 사유가 숙고라는 것은 미학적 사유가 담론적 말을 관람의 보도로서 이해하고 실행한다는 의미이다. 미학적 사유는 모든 담론적 말을 이해하고 실행함에 있어 미학적 관람에 대해 보도하는 불가능한 시도를 감행한다. 미학적 숙고는 담론적 말이 추동하며 동시에 은폐시키는 미학적 상태를 찾아낸다. 미학적 사유는 담론적

말의 원천이며, 담론적 말이 보도하는 미학적 관람과 다시 관계함으로써 말을 갱신한다.

부설 : 예술과 철학

앞선 숙고의 논지는 사유가 미학적이라는 것이다. 그것은 사유가 자신의 동력을 미학적 상태에서 보기 때문이고, 사유가 미학적 봄에 대해 보도하는 것, 즉 그것에 대해 말하고 표현하고 전달하는, 필연적이지만 불가능한 역설적 시도에 근거하기 때문이다. 그렇게 이해되고 실행되는 모든 사유는 미학적 사유이다.

예술에 대한 철학적 숙고에서 미학적 사유를 결정하는 이 문제는 특별한 형태를 수용한다. 왜냐하면 소크라테스가 이온에서 설명하는 것과 달리 예술은 단지 미학적 봄, 힘의 표현, 운동의 효과 같은 것만은 아니기 때문이다. 또한 예술은 단지 미학적 상태의 산출을 위한 매개(혹은 소크라테스가 말하듯 자석의 힘을 전달하는 사슬에서의 또 다른 쇠고리)가 아니라 말을 통해서, 말 안에서 미학적 상태를 묘사하는 시도이다. 그러므로 예술 자체, 역시 그리고 특히나 예술 자체는 미학적 사유의 한 형태인 것이다. 예술은 사유한다. 이 말을 해명하면 예술은 우리를 우선 미학적 상태로 옮겨놓고, 다음은 미학적 상태를 말로 옮김으로써 그 안에서 말을 갱신한다는 것이다. "예술 내부에서의" 사유는 "가시성Sichtbarkeit"과 담론 사이의 영역에서 실행된다.[183]

예술의 사유에서 예술은 예술에 대해 숙고하는 철학과 같다. 예술과 철학은 (미학적) 사유의 두 방식이다. 두 영역 모두 보는 것과 말하는 것 사이에 이중 운동을 실행한다. 예술과 철학은 무엇을 위해 사유하고 또한 어떻게 사유하는가에서 구분된다. 예술은 미학적 관람을 사유한다. 그리고 예술의 말은 미학적 관람을 재생산하기 위해 그것으로부터 벗어난다. "그것은 맹목적인 것−표현−반성−형식−생산, 맹목적인 것을 합리화하는 것이 아니라 미학적으로 생산하는 것, 즉 '그것이 무엇인지 모르는 사물을 만드는' 예술의 주관적인 역설로 인도한다."[184] 이와 반대로 철학은 담론을 변화시키기 위해, 즉 담론적 말의 다른 이해와 아울러 다른 방식을 획득하기 위해 미학적으로 보는 것을 사유한다. 예술은 말로 옮겨감으로써 보는 것을 재생산하려 하는 반면, 철학은 관람으로부터의 기원에 대한 통찰을 통해 담론을 변화시킨다. 그러므로 둘은 서로 의존하고 있는 것이다.

작품은 동화 속의 요정처럼 말한다. 네가 절대적인 것을 원하면 그렇게 될 거야. 하지만 알 수는 없을 거야 라고. 담론적 인식은 공개적이지만 거기에는 진실이 없다. 반면 예술적 인식은 진실을 지니지만, 스스로에게 설명될 수 없는 것으로서 지닌다.[185]

따라서 예술은 자신이 말할 수 없는 것을 말하기 위해 자신을 해석하는 철학을 필요로 한다. 그러나 그것은 오직 그것을 말하지 않는 예술에 의해서만 말해질 수 있는 것이다.[186]

철학은 담론적 말로부터 생겨난 담론적 말이다. 모든 말이 시작하고 또한 중단하는 관람으로부터 생겨난 말에 대한 말이다. 철학은 자신이 무엇을 말하고 있는지 안다. 그러나 보는 것은 말로 될 수 없으며, 따라서 알 수 없는 것이기 때문에 봄이 말로 넘어가는 것을 알고 있는 철학은 실제 자신이 말하고 알고 있는 것을 "소유"하고 있지는 않다. 봄은 철학에서 단지 지나간 것, 부재하는 것, 철학적 담론의 대상으로서만 존재한다. 이와 반대로 예술의 사유는 자신이 생겨난 미학적으로 보는 것을 재생산한다. 예술은 예술의 말의 역설적 형태, 즉 비형식Unform으로부터 형식Form을 통해 미학적 관람으로 되돌아간다. 그러나 "그것(미학적 관람)을 말하지 않음으로써"만이 예술은 그것을 행(혹은 말)할 수 있다. 예술은 자신이 행하는 것을 알 수 없기 때문에 말할 수 없다. 만일 예술이 그것을 말하고 안다면 그 즉시 예술은 더 이상 그것을 행할 수 없을 것이다. 예술의 성공이 맹목성과 결속되어 있다면 철학의 앎이란 자신이 아는 것의 상실을 의미한다.

알브레히트 벨머Albrecht Wellmer의 견해에 따르면 철학과 예술의 "아포리아적 지시 관계"[187] 형성은 철학의 경우 자신이 가질 수 없는 것을 말한다는 점, 예술의 경우는 알 수 없는 것을 행한다는 점에만 근거하는 것이 아니라, 둘의 관계가 해결될 수 없는 정반대의 방식으로 규정되어 있기 때문이다. 철학과 예술은 서로를 지시하고, 싸운다. 그들은 서로에게 잃어버린 반 쪽이다. 그들은 서로를 거부하게 되어 있지만 또한 서로를 다시 얻으려고 시도한다. 그들이 각자의 입장에서 그리워하는 것은 동시에 자신이 감당할 수 없는 것이다. 그

들의 관계는 다른 한 쪽으로 되려는 시도, 그리고 결국은 그것을 극복하려는 시도 사이에서 끊임없이 동요한다. 다른 한 쪽에 대한 그리움, 그리고 자기 자신에 대한 자존감 사이에서 왔다 갔다 하는 것, 그러나 이 자체가 그들을 살아있게 하는 것이다.

* * *

니체의 개념 규정에 따르면 "미학화"는 미학적 관람자를 지배자로 만드는 테아트로크라티를 의미한다. 미학적 관람자의 지배를 다시 "통제하는 것"은 니체의 비판적 진단에 따르면 "지금까지 불가능한 것으로 증명"되어 왔다. 미학적 관람자의 지배에서는 모든 질서, 형식, 규범이 해체된다. 그러나 그 지배는 동시에 니체의 변증법적 적용에 따르면 "예술의 갱신"을 위해, 형식과 규범의 질서의 갱신을 위해 "유일하게 존재하는 기반"이다.

미학화는 과정이다. 이 과정에서 미학적 관람은, 예술에서의 질서이든 예술 저편의 정치, 인식, 종교적 질서이든 간에 미학적 관람에 대해 독립된 것으로 주장하는 것 안에서 (혹은 그것에 대항해) 자신의 타당성을 관철시키는 과정이다. 이 과정은 외부라는 것을 지니고 있지 않기 때문에 탈 경계적이다. 미학적 관람의 타자인 형식화, 규범화, 짧게 말해 개념 혹은 담론적 말(모든 형식화와 규범화는 담론적이고 개념적이므로)이 미학화될 수 있고 미학적 관람자의 힘에 맡겨질 수 있는 것은 그들이 오직 미학적 관람을 이미 자신 안에 자신의 근거와

출발로서 지니고 있기 때문이다. 형식과 규범의 질서는 그들이 오직 미학적이었기 때문에 미학화될 수 있는 것이다.[188] 바로 이 때문에 외부의 미학화에 내부의 미학화가 응수할 수 있는 것이다. 미학적 관람자의 지배를 통한 질서, 형식, 규범의 해체적 미학화에 자기 미학화가 답할 수 있는 것이다. 즉 자기 자신을 통한 질서의 미학화이다. 미학화 대對 미학화, 담론적 질서의 자기 미학화 대對 그것의 테아트로크라티적 해체이다. 담론적 질서가 미학화를 만날 수 있는 것은 오로지 담론적 질서가 미학화를 지배하지 않으며 자신을 성취하고 아울러 다르게 성취하는 것을 시도함으로써이다.

질서, 형식, 규범의 자기 미학화가 사유이다. 이러한 사유가 미학적 사유이며, 질서의 미학화될 수 있음에 대한 숙고이자, 미학적 상태에서의 처음에 대한 기억이다. 테아트로크라티에 맞서는 사유는 스스로를 미학적이라고 인식하고 있는 사유인 것이다.

2 | 미학적 자유 :
의지에 반反하는 취미

미학적인 것의 새로운 해석을 통해 현재 사회의 핵심구조에 대한 설명을 얻고자 하는 요즘의 사회이론과 진단들의 시도는 미학적인 것이 주체의 특성, 더 정확히는 자유의 특성이라는 가정을 근거로 한다. 이 가정은 옳다. "미학의 마지막 말은 인간적인 자유이다."[189] 그러나 그만큼이나 시급한 문제는 미학이 자유를 어떻게 이해하고 있는지가 분명해야 한다는 것이다. 오직 이 문제가 분명할 때에만 현재 형성되고 있는 근대 이후의 사회를 18세기부터 20세기까지의 근현대 미학자들이 형성했던 사유 모델로 기술하고 설명하고 평가하는 시도가 전망이 있는지 결정할 수 있기 때문이다.[190] 한편 이로써 근대 이후 현재의 사회발전 모델의 역할과 심지어는 원동력의 역할이 근현대 미학자들에게 부여된다. 18세기 이후 미학이 정의해온 자유의 개념은 현재 후기 포드주의postfordistisch(다품종 소량생산 방식 ― 옮긴이) 사회 또는 후기 규율nachdisziplinär 사회를 막 실현하고 있는 자유의 사회적 형태의 청사진이어야 한다.

다음에서 나는 미학의 기초적 개념의 이러한 사회이론적 요구가 현재의 사회와 근대의 미학 두 가지를 모두 잘못 이해하고 있는 것이란 테제를 대변할 것이다. 현재 형성되고 있는 근대 이후의 주체성의 형태들이 근대에 고안된 미학적 자유 이념의 사회적 실현으로서 이해될 수는 없는 것이다. 그것은 파생Filiation의 문제나 단순히 역사적 차이의 문제가 아니다. 그것은 자유의 문제이다. 근대 미학이 사유한 자유와 현재 후기 규율사회를 실현해가고 있는 자유가 어떻게 이해되고 있는가의 문제이다. 이에 대한 나의 두 가지 테제는 (부정적인 표현에서) 다음과 같다. 우선, 후기 규율사회를 올바로 이해하는 것은 이것이 어느 점에서 자율로서 미학적 자유의 근대적 규정에 상응하지 않는가를 파악할 때가 아니라, 그 반대로 어느 점에서 그 자유와 단절하는가를 파악할 때이다. 후기 규율사회의 주체는 자율의 미학적 자유의 사회적 실현이 아니라 사회적 위기의 표현이자 그 결과이다. 다음으로, 미학적 근대의 자유 이념을 올바로 이해하는 것은 그것이 어느 점에서 시민적 자율성과 후기 규율사회의 주체성의 대안에 상응하지 않는가를 이해할 때가 아니라, 어느 점에서 이 대안과 대안의 양 측면을 그것이 동시에 넘어서는가를 이해할 때이다. 근대 미학의 자유 사상은 자율성의 모델도, 후기 규율사회의 주체성의 모델도 아닌 것이다.

　다음에서 나는 이 이중 테제를 취미의 개념에 대한 숙고를 통해 해명할 것이다. 왜냐하면 "취미"란 미학적이며 동시에 사회적인 범주이기 때문이다. 우선 취미는 미학적 범주이다. 왜냐하면 미학적 자유의

모범적인 모습을 취미가 만들어내기 때문이다. 취미는 자유의 능력이다. 왜냐하면 그것은 주체가 근본적 의미에서 "타자의 주도"[191], 즉 전통의 주도나 일반적으로 정의되는 방법의 주도나 이미 주어진 선행하는 개념의 주도 없이 행동을 취하는, 파악과 가치평가의 능력이기 때문이다. 이러한 취미의 가능성은 모든 사람에게 귀속된다. 미학적 산물의 자유가 천재나 단지 몇몇 사람만 소유한 것이라면 취미는 모두에게 교육될 수 있는 미학적 자유의 능력인 것이다. 그리고 취미는 사회적 범주이다. 왜냐하면 그것은 사회적 제도와 주체의 사회적 기능을 위해 근본적인 의미를 지니고 있기 때문이다. 그것은 "좋은" 취미의 개념이 사회적 구별을 만들어내고 전환 가능한 자본들을 축적시키는 또 다른 영역을 표기하기 때문에 (혹은 그것 때문에만) 타당한 것은 아니다.[192] 오히려 그것은 근대 사회 및 현재 형성되고 있는 후기 근대 혹은 후기 규율사회가 결정적인 점에서, 그러나 완전히 다른 방식으로 취미 능력을 필요로 하기 때문에 타당한 것이다.

1. 자율

그 어떤 다른 범주보다 취미의 범주는 18세기 미학의 형성과 깊이 연관되어 있다.[193] 여기서 개념은 중요한 특징을 형성한다. 미학이 정의하는 바 "취미"는 감각적인 것에 속하는 인식 능력과 판정 능력이다. 이는 취미가 선행하는 규율과 개념들 없이 작용한다는 말이

다. 취미는 방법적 검증과 논증의 정당화 없이 감각적 이해의 행위 안에서 인식하고 판단하는 능력이다. 이는 전통적 예술론과 합리적 철학 모두에 대립되는 것이다. 전통적 예술론에 대해서는 취미의 미학적 사물들이 통제될 수 없고 이론과 개념적-담론적 지식에서 원칙적으로 벗어난 것으로 규정된다. 미학자 호라즈Horaz가 즐겨 사용하는 인용에 따르면 "시는 (규칙에 맞게) 아름다운 것만으로는 충분하지 않다." "시는 달콤하며 마음에 스며들어 듣는 이를 사로잡아야 하고 저항할 수 없는 매력으로 감동시켜야 한다." "취미"를 지닌다는 것은 모든 규칙을 위반했음에도 불구하고 "작품"은 탁월할 수 있다는 것을 이해했음을 말한다. 취미는 "궁극적인 [혹은 성공적인 : heureuses] 불규칙성"을 향유하는 것이다.[194] 동시에 취미의 미학적 범주는 감각적 판단 능력의 이념을 모순으로 선언하였던 합리적 철학에 대립한다. 이는 분명히 정의되는 개념 없이 감각에서 대상을 이해하는 것 때문이 아니라, 우리의 인상과 성향이 그들을 투사하고 투사한 것을 즉시 망각하기 때문이다. 취미 판단을 합리적으로 단지 선호도의 투사로 환원시킨 것에 반대한 라 로슈푸코La Rochefoucauld의 원칙에 따르면 좋은 취미와 나쁜 취미는 구분될 수 있다. 좋은 취미란 바로 "각 사물에 가치를 명시할 줄 아는 것"이다. 좋은 취미는 "무엇이 어떻게 존재하는지를 우리에게 가르쳐준다." 그것은 사물의 진실된 모습을 열어준다.[195]

미학은 취미를 두 가지 서로 대립되는 긴장 요소들, 즉 주관성의 형태와 객관성의 요구 사이를 연결시키는 것으로 정의한다. 취미는

주관적 능력이다. 즉 연습을 통해 획득되지만 바로 그렇기 때문에 주체가 익숙한 전통이나 합리적 방법을 통해 주도되지 않고 자신의 책임 하에 적용할 수 있는 규칙으로 소급될 수 없는 능력이다. 취미에서는 주체 자신이 판단한다. 동시에 취미는 객관적 심급Instanz이다. 즉 선입견과 순진함을 통해 은폐되지 않은 사물 자체를 보는 능력이다. 취미는 사물 자체를 판단한다. 시민사회의 자율의 이상이 자신의 가장 분명한 표현을 발견한 것은 학문적 방법의 이성이 아니라 미학적 취미로서의 이성이다. 왜냐하면 자율적이라는 것은 자기 활동의 자유와 사물이 요구하는 규범성(혹은 법칙성)을 자신 안에서 통일시키는 것을 의미하기 때문이다. 미학적 취미는 외부의 장애에 주도되지 않고 규범적 요구를 충족시키며 사물을 고유한 상태와 가치에서 파악할 수 있기 때문에 자율의 모범적 심급인 것이다.[196]

취미의 미학적 이념에는 주관성의 형태와 객관성의 요구가 원래 있는 것이 아니면서 일치한다는 지식이 해당된다. 취미는 교육의 과제이다. 미학에 따르면 취미는 인위적 산물이다. 그것은 오직 문화에만 존재한다. 왜냐하면 자연 상태로부터 능력 있는 문화의 참여자로 교육받은 사람만이 객관적 능력이 있는 주관성의 형태를 획득할 수 있기 때문이다. 이 자리가 근대 미학과 규율사회의 내적 연관성이 나타나는 자리이다. 이 연관성은 근대 미학과 규율사회가 공통으로 지닌 주체의 개념에 근거한다. "17-18세기에 점차 […] 일반적 지배형태"로 된 훈육 과정들은 객체로 지각된 것들을 주관적 해석에 종속시키고, 주체에게 종속된 것들을 객관적으로 대상화시키는 것의 문제

이다.[197] 그러한 과정들은 복종된 자들을 스스로 요구한 과제를 성취해가는 능력과 의지가 있는 주체로 만듦으로써 사회적 지배를 실행한다. 즉 훈육된 자들은 자신이 판단할 수 없는 규범적 내용의 명령에 따르지 않는다(이는 노예나 종의 전통적 규정이었다. 즉 종은 주인이 자신에게 명령한 것을 이해는 하지만, 그것의 타당성은 판정할 수 없는 자였다). 그러나 훈육된 자들은 스스로가 실현하고자 하는 규범을 지향할 수 있었다. 이 점에서 그들은 바로 주체인 것이다. 따라서 훈육사회의 중심에는 개인이 주체로 되는 훈련과 시험과정이 자리한다. 이를 위해 교육기관들이 존재하며, 이들은 훈육사회에서 근본적 의미를 획득하게 된다. 교육은 규율사회에서 제도 중의 제도, 메타 제도 Metainstitution가 된다.

미학은 주체를 되어진 것으로, 혹은 더 정확히 말해 만들어진 것으로 서술함으로써 단지 규율적 지배의 새로운 사회적 현실을 반복하고 있다.[198] 미학은 사회적 규율의 중심에 자리한 주체화, 즉 훈련, 힘의 상승, 협력, 시험의 과정을 위한 이론이며 실천이다. 규범의 내면화를 통해 주체를 산출하는 사회적 과정 없는 미학적 취미란 존재하지 않는다. 그러나 미학적 취미와 아울러 미학적 주체는 훈육화의 주체를 결정하는 자기 통제 능력에서 결정적으로 대립하고 있다. 즉 규율 주체에게는 훈련의 전적이 항상 분명하게 각인되어 있다. 주체는 규율 주체로서 자신이 참여하고 있는 제도를 정의하는 규범들을 지향하고 있다. 그러나 이러한 자기 조정은 능력을 최초로 획득했던 훈육화의 이율배반적 현장에 대한 기억을 결코 잃어버리지 않는다.

이와 반대로 미학적 주체의 경우에는 훈련의 전적이 뒤로 밀려나 잊혀지거나 배제된다. 미학적 주체는 미학이 취미 개념에서 말하는 것처럼 사회적인 규범에만 관심을 쏟지 않는다. 마치 본래 있는 것과 사회적 규범이 요구하는 것 사이의 모든 차이가 남김없이 근절된 것처럼 미학적 주체는 행동한다. 미학적 주체는 자신의 감각적 힘을 완전히 자신의 능력으로 변화시켰다. 미학적 주체의 감각적 힘이 완전히 자유하게 발전함으로써 훈육화의 현장에서는 외적으로 강요 당했던 사회적 규범의 법칙성과 저절로 일치하게 된다. 미학적 주체는 가장 수월한 주체이며, 주체임이 자연스러운 주체이다. 훈육화를 통해서야 비로소 만들어질 수 있는 주체가 아니라 연습과 훈련을 받을 때조차도 그것은 "저절로" 주체인 양 보이는 것이다. 미학적 주체는 주체의 가상이다. 그것은 이데올로기이며, 미학적 이데올로기는 주체의 이데올로기이다.[199] 이론과 실천으로서 미학은 훈육의 미학화를 의미한다. 취미의 미학적 주체에서야 비로소 훈육사회의 목적, 즉 주체의 자율 안에서 교육적 타율을 사라지게 하는 것이 이루어지는 것이다. 미학적 취미의 주체는 자율의 시민적 이념의 전형이다. 왜냐하면 자율은 오직 미학적 가상에서만 존재하기 때문이다.

이것이 미를 "행복한 불규칙성"(뒤보스)에서 취미의 모범적 대상으로 만든다. 사실 취미의 영역은 아름다운 (혹은 숭고한) 사물의 영역보다 훨씬 더 광범위하다. 취미의 영역은 인식을 위한 어떤 개념도, 판단을 위한 어떤 규칙도 지니지 않은 모든 것을 포괄한다. 취미의 영역은 시민사회에서 재빠르게 확산되는 미지의 영역이다. 이 때문에

시민사회는 취미를 필요로 한다. 즉 모든 알 수 없는 행동 방식과 알 수 없는 대상들을 파악하고 이것을 가지고 개별자들을 대질시키기 위해서이다. 취미의 영역에서 아름다움은 이제 — 아름다운 대상은 모든 개념적 규정과 기능적 설명에서 벗어나기 때문에 — 극단적 경우일 뿐만 아니라 바로 이 점에서 위안과 확신을 주는 경우가 된다. 취미의 대상으로서 미는 동시에 미학적 주체가 자신의 가능성을 확신하는 매개이다. 아름다움 안에서 취미는 자기 자신으로 된다. 아름다움을 지향하는 취미는 교육활동을 성공시킬 수 있고, 주체성의 형태와 객관성의 요구를 긴밀히 연결시키는 미학적 주체를 보장한다. 아름다움의 미학적 취미가 특별히 도야되고 세련된 방식인 것만은 아니다. 그것은 취미의 취미이다. 미의 향유에서 주체는 자기 수양의 완벽함에 도달하며, 스스로를 향유한다. 그 교육의 과정에서 규율 주체의 사회적 존재를 각인시키는 모든 타율성은 지양된다. 칸트에 의하면 아름다운 사물이 알려주는 것은 "인간은 세계와 조화를 이루고 있으며, 그의 사물에 대한 직관조차 직관의 법칙에 일치하고 있다"는 것이다.[200]

2. 소비주의

취미의 미학은 동시적으로 형성된 시민사회와 결속되어 있다. 미학은 시민사회의 규율적 주체화에 자율의 이상을 제공한다. 순전히

자기 자신을 다스리고 자신을 온전히 자기 자신으로부터 형성할 수 있는 주체성의 이상이다. 자율의 이러한 이상은 오직 미학적 가상에서만 실현된다. 그러나 바로 그러한 방식으로 그것은 규율 주체가 "시민"으로 등장하는 사회 현실을 제정한다. 시민의 주체성은 사회적 훈육화를 통해 만들어지지만 대상의 특성과 가치를 객관적으로 파악하는 능력을 지닌다. 시민의 취미에서 사회적 훈육화는 자율적으로 보증된 객관성으로 돌변한다. 시민의 취미는 시민으로서의 규율 주체가 (객관적) 세계의 해명을 자신의 (주관적) 판단만으로 신뢰할 수 있기 위해 미학적 이데올로기로서의 취미, 미학적 취미를 필요로 한다.

그러나 현재 후기 규율사회의 자본주의에서[201] 취미는 완전히 다른 형태와 기능을 지닌다. 그것은 이제 대량 소비를 위한 결정적인 조건으로 된다. 대량 소비가 소비되는 상품과 소비하는 집단의 양적 증가만 의미하는 것은 아니다. 오히려 그것은 경제가 본질상 목적하고 지속되는 방식이 상품이 중심이 되어 상품 자체를 통해 비로소 산출된 소비욕구를 만족시키는 상품들을 대량으로 생산하는 것을 의미한다. 대량 소비체제에서는 상품이 소비욕구를 위해 사용 가치를 지녀야 하므로 욕구는 궁극적 의미에서 문화적이다. 그것은 인위적으로 만들어질 뿐만 아니라 상품과 상품의 소유로 귀속되는 나름의 의미를 지향한다.[202] 따라서 대량 소비는 대중문화를 전제할 뿐만 아니라 대량 소비체제와 대중문화 체제는 동일하다.[203] 경제소비자는 여기서 본질상 문화의 참여자이다. 그는 취미를 필요로 한다. 대량 소비경제에 늘 새로운 상품의 엄청난 속도의 생산이 속한다면 그것의

수용은 새로운 것을 좋아하는 것뿐만 아니라 유연화된 소비자의 판정능력을 요구한다.

소비지상주의적 취미의 성과는 창조와 적응의 새로운 결합에 있다. 소비지상주의적 취미는 창조적이며, 동시에 적응적이다. 즉 창조성을 통해 적응력이 생긴다. 대량 소비를 통해 정의되는 경제는 욕구가 전혀 존재할 수 없는 상품을 지속적으로 생산한다. 여기서 혁신이란 필수품을 넘어서는 것이다. 그래서 이제까지의 기준에서 보면 의미 없고 소비될 수 없는 것들이 생산된다. 〈타임〉 지가 "2007년의 발견"으로 자신 있게 발표한 iPhone이라고 불리는 기기를 가지고 2006년에 살고 있는 우리는 대체 무엇을 할 수 있겠는가? 아마도 우리가 다른 사람으로 되어서야, 즉 이 기기와 함께 자라난 사람으로 되었을 때야 비로소 그 기기로 무언가를 할 수 있을 것이다. 이 기기의 생산에는 광고와 문화산업에 의해 주도되어 이 기기에 상응하는 기준과 이 기준의 성취를 향한 욕구를 비로소 산출하는 소비자의 창조적 성과가 전제된다. 취미의 이러한 창조적 성과는 대량 소비적 자본주의의 기능에 본질적인 조건으로 되었다. 그렇기 때문에 취미는 이제 보편화에 대한 요구에도 불구하고 미학적 — 좋은 취미와 연결되었던 사회적 특권의 모든 특성을 상실한다.[204] 대량 소비체제에서 취미는 소비자의 지위만큼이나 널리 확산되어 있다. 가령 국가의 시민이나 권리 주체와 달리 소비자임은 모두가 공유하는 유일한 규정인 것이다. 대량 소비체제에서 취미는 급격히 일상화되었다. 더 이상 삶의 아름다운 측면만 관계하는 것이 아니라 전체 삶과 관계한다. 왜냐

하면 지금은 전체 삶이 아름답기 때문이다. 소비되기 위해 아름다운 면을 지니지 않으면서 (혹은 덜 아름다우면서) 취미적으로 판정될 상품은 없다. 따라서 현재 자본주의에서는 더 이상 아무것도 취미로 참작될 수 없게 되었다. 모두가 취미를 가지고 있고 또 가지고 있어야 한다. 이제 취미 능력의 최첨단에 있는 최신 상품을 열망하는 대량 소비의 아방가르드가 이전에 소시민적 차원에서 대부분 힘들게 얻어냈던 "좋은 취미"에 대한 시민적 자긍심과 대립하고 있다. 그들은 최신 생산물로 판정되는 관점들을 고안해냄으로써 의미 없는 것에 끊임없이 의미를 부여하고 있다.

소비지상주의적 취미를 시민적 취미와 구분하는 이 모든 창조성 증가는 동시에 적응의 원리에 종속되어 있다. 취미는 선택의 능력이다. 즉 취미는 판정하며, 아울러 하나를 다른 하나보다 선호하고 이것을 저것에 대해 과소평가한다. 미학적 취미도 이미 그러한 데 소비지상주의적 취미는 더욱더 상품 판정에 있어 이미 존재하는 기준을 신뢰할 수 없다. 그것은 상품 판정에 맞는 기준을 최초로 발전시키고 창조적으로 고안해야 한다. 그러나 소비지상주의적 취미는 이 기준들을 시민적−미학적 취미에서처럼 각 상품에서 찾는 것이 아니라 이 상품들이 적응해야 하는 삶의 성취와 삶의 스타일들에서 찾는다. 소비지상주의적 취미를 추동하는 것은 상품이 아니라 적응 관계들인 것이다. 이 상품이 나의 삶에 맞는가? 혹은 어떤 삶이 이 상품에 맞는가? 이 새로운 물건에 맞는 삶은 어떻게 나의 이전 삶에 상응하는가? 이 새로운 상품이 적응하거나 내가 이 새로운 상품에 적응할 수

있기 위해서 나는 어떻게 나의 삶을 바꾸고 새롭게 규정하고 고안할 것인가? "당신은 삶을 변화시켜야 한다"가 대량 소비지상주의의 취미의 명령Imperativ이다. 미학적 취미가 미의 향유에서 보장했던 사람과 상품의 조화로운 적응으로부터 늘 새로워지는 생산품에 대한 적응의 지속적 노력이 생겨난다. 소비지상주의적 취미 능력의 모든 창조성은 이제 살아가는 것의 보장, 단순한 자기 보존과 관련된다.

이때 자기 보존은 판단의 의미 있는 지속성을 통해 자신과 타자에게 동일한 것으로 나타나는 자기의 실현을 의미할 수 없다는 것, 따라서 소비지상주의적 대중문화에서 자기 실현이 그렇게 많이 거론되는 것은 바로 그것이 정확한 의미에서 생겨나지 않기 때문이라는 것은 자주 규명되어 왔고, 개탄되어 왔다. 소비지상주의적 취미는 의미와 지속성 같은 문제들에 대해서는 더 이상 신경 쓸 수 없는 적응의 창조성, 제한이 없는 유연성의 표현이다.[205] 그러나 이때 중요한 것은 소비적 주체가 『신자유주의와 인간성의 파괴Korrosion des Charakters』(리처드 세넷)를 고뇌하지 않고 오히려 완성시킨다는 점이다. "어제의 욕구를 과소평가하고 그것에 문제를 제기하는 것", 이제는 과거가 된 상품의 조소와 왜곡, 특히 소비생활이 소비욕구의 만족에 의해 주도되어야 한다는 단순한 표상에 대한 불신, 이 모든 "소비경제와 소비지상주의를 지탱하고 있는"[206] 것이 바로 소비 주체에 의해 취미 능력을 통해 행해지고 있다. 유연성이 그러한 결과를 낳는 소비 주체의 성과이다. 게다가 그것은 자본주의에서 성과들이 생겨나는 유일한 이유인 상품 매매에 근거한다. 소비하는 이유는 단지 소

비될 수 있기 위해서이다.

소비사회에서 가장 중요하고 결정적일 수 있는 소비의 목적은 […] 욕구, 갈망, 바람의 만족이 아니라 소비자의 상품화 또는 재상품화일 것이다. 소비자는 판매될 수 있는 상품의 상태로 되고 […] 소비사회의 구성원들은 스스로가 소비 자산이다. 소비 자산임은 그들을 사회의 온전한 구성원으로 만드는 특징이다. 판매될 수 있는 상품이 되는 것, 또 그렇게 머무는 것이 소비자의 가장 강한 목적이다.[207]

소비지상주의적 취미의 사회적 의미는 더 이상 미학적 취미의 의미처럼 자율성을 위한 교육의 이데올로기적 변용變容, Verklärung에 있지 않다. 그것의 사회적 의미는 오히려 경제적이다. 이는 다른 사람에 의해 구매되고 소비되는 상품으로서 자기를 연출하고 자기를 선전하는 주체의 "재상품화"(바우만)에 봉사한다. 주체 스스로가 제공하는 이 상품은 노동력이라는 상품이다. 대중문화로서 대량 소비에의 경쟁력 있는 참여로 주체는 스스로를 수요 있는 노동력으로 만들며, 자신이 적응의 창조성과 능력을 주관하고 있음을 보여준다.[208] 그 점에서 소비지상주의적 주체는 후기 규율사회의 주체로 증명된다. 규율사회에서는 활용될 수 있는 능력이 제도특수적으로 정의되었다면, 그래서 능력의 획득과 함께 제도 안에서 자신의 (평생) 직장의 보장을 받았다면 이제 그 능력들은 유연한 적응의 불특정 능력 혹은 메타 능력에 근거한다. 그것을 할 수 있는 사람, 즉 모든 임의적인 것을 할

수 있는 사람이 "노동력"이라는 상품으로서 시장에 쓸모 있는 사람이다. 그리고 그는 이것을 취미의 판단에서 훈련하고 보여주는 것이다.

3. 의지에 반反하는 취미

시민적–미학적 취미의 소비지상주의적 취미로의 변용은 사회 경제적인 원인을 지니지만, 또한 문화적 정신적 이유들도 지닌다. 포스트모던에 관한 논쟁들이 그것을 보여주었다. 왜냐하면 18세기 시민적 미학 이래로 포스트모던 이론들이 처음으로 다시 취미 개념을 중심에 세웠기 때문이다. 숭고함이 아닌 "느슨함Erschlaffung"의 포스트모던 이론들은[209] 소비지상주의적 취미의 변호자이다. 이 변호는 미학적 자유의 이름에서 생겨난다. 시민적 취미의 소비지상주의적 취미로의 변형은 포스트모던의 해석에 따르면 본래의 미학적 잠재력의 해방, 미학화의 행위이다. 취미가 시민적 특권으로부터 대중의 평등한 소유물로 됨으로써 그것은 비로소 진정 창조적인 것이 되었고, 아울러 취미의 미학적 개념이 약속하였듯 모든 기존의 규칙들과 기준들로부터 실제 자유롭게 되었다는 것이다.

대량 소비체제에서의 미학적 자유의 포스트모던적 호평과 그것의 문화산업적 주도, 그리고 자본활용에서의 기능적 인지는 서로 모순되지만 포스트모던은 자율의 능력으로서 시민적 취미를 향수하는 변호에 반대하는 입장을 고수한다. 왜냐하면 대량 소비체제에서 시민

적 취미의 몰락에는 그것으로의 회귀를 막는 합당한 이유가 있기 때문이다. 즉 시민적 취미는 진실이 아니며, 그것이 주장하는 주체성의 형태와 객관성의 요구의 동일성은 이데올로기적 속임수라는 것이다. 사물의 객관적 모습과 관계하는 것을 시민적 취미는 자신의 주관적 성과라고 여겼고, 이에 대한 노력을 통해 자신의 성공을 보장할 수 있었다. 이 성과를 시민적 주체는 자신을 처음 생겨나게 하였던 교육 활동의 반복으로 이해되는 "반성의 작용"(칸트)을 통해 달성한다. "이것은 타자에 대한 판단을 현실적 판단일 뿐만 아니라 오히려 가능한 판단으로 여길 때만, 그리고 우리의 판단에 우연적으로 고착된 제약들을 추상화함으로써 각각 다른 사람의 입장에서 볼 때만이 생겨난다."[210] 규율화의 주관화 작업에서는 타자를 통해 외부로부터의 발생했던 것, 즉 자신의 판단이 다른 사람의 판단에 고착되고, 자신의 판단이 다른 사람의 판단처럼 되고 이른바 객관적으로 될 때까지 자신의 야만성이 제거되었던 것, 이것을 이제는 취미가 스스로의 반성 행위에서 자신의 추진력과 능력으로 행해야 한다. 이러한 자기 반성을 통한 규율화 작업의 자유로운 반복에 취미의 자율성이 근거한다. 이제 취미는 오직 자신의 법칙에 따라서만 움직이고, 이 법칙에 따라 취미는 사물 자체를 해명한다.[211]

소비지상주의적 취미의 정당성은 시민적 취미를 정의했던 자기 수양의 낙관적 이데올로기에 대한 반대에 근거한다. 그러나 포스트모던이 의도했던 것처럼 진정한 미학적 자유로의 진보로서가 아니라 단지 극도로 잘 근거된 탈환상화Desillusionisierung의 표현으로서이다. 소

비지상주의적 취미는 주체 스스로 자신의 고유한 반성 행위를 통해 객관성의 심급으로까지 교육시킬 수 있다는 시민적 취미 모델의 약속이 이미 신빙성이 없었다는 것을 알아채었다. 소비지상주의적 취미의 근저에는 객관성을 제정하는 주관성의 실패에 대한 통찰이 자리한다. 이 통찰에 대해서는 W. 벤야민이 근대적 인식 프로그램을 위해 이미 말한 바 있다. 즉 "인내로 진리와 관계하지 않고 직접적인 심오함Tiefsinn으로 무조건 강요되어 절대적 지식과 관계한다면 사물들은 그들의 단순한 본질상 '의미'에서 벗어나고, 사물들과 숙고하며 반성하는 주체는 바닥을 알 수 없는 심오함의 심연"으로 떨어진다는 것이다.[212] 소비지상주의적 취미가 현실적 통찰로부터 내린 우울한 결론은 주체를 보장한 객관성의 요구가 소비지상주의적 주체가 포스트모던 기획에 따라 미학적-창조적 자기 실현으로 변형시킨 유연한 적응의 성공을 통해 단순히 대체되었다는 점이다. 소비지상주의적 취미의 관건은 사물을 사물 자체로 "단순한 본질"에 따라 파악하는 것이 아니라, 역설적 자기 창조 능력을 완성하는 점점 더 까다로워지는 적응 능률이다. 주체는 자기 창조 능력을 재빠르게 변화하는 관계 하에서, 사용될 수 있는 주체의 상태 즉 소비될 수 있는 상품의 상태에 이름과 동시에 자기 자신도 실현한다는 정체성의 환상을 존립시키기 위해 필요로 하는 것이다. 유연한 자기 실현과 이를 통한 자신의 상품화라는 이중 근심이 진리의 이념, 즉 이것의 불규칙적이고 주관적인 파악이 미학적 취미의 문제였던 진리의 이념을 몰아낸다.

＊ ＊ ＊

시민적 취미의 붕괴로부터 생겨난 소비지상주의적 취미와 이에 대한 포스트모던 이론 이외에 다른 결론은 없는가? 다른 취미는 존재하지 않는가? 이 다른 취미란 오로지 취미가 자기 자신에 대해 저항하는 힘으로부터만이 생겨날 수 있다.

『미니마 모랄리아』의 "약음기와 북Dämpfer und Trommel"에서 아도르노는 취미와 미학적 판단의 능력에 대해 다음과 같이 말하고 있다.

취미는 역사적 경험을 가장 충실하게 기록하는 지진계이다. 다른 어떤 능력과도 달리 취미는 스스로의 행동을 기록할 수 있다. 그것은 자기 자신에게 거역하는 반응도 하며, 스스로 취미가 없다는 것도 인식한다. 역겨움과 충격을 주고 무자비한 잔인성의 대변인 노릇을 하는 예술가는 자신의 특이체질 속에서 취미의 인도를 받는다. 그에 반해 예민한 신낭만주의자들의 영적인 섬세한 감수성을 배양하려는 것은 "가난은 내면에서 나오는 위대한 광채……"라는 릴케의 시구에서도 보듯 그 대표자들에게서조차 거칠고 감각 없어 보인다. 부드러운 전율, 다름에 대한 열정은 억압의 숭배 속에 있는 흔해 빠진 가면에 지나지 않는다. 이제 그런 자족적 감성주의를 견딜 수 없게 된 것은 감성적으로 최고 정점까지 올라간 바로 그 신경들이다.[213]

아도르노가 여기서 반대하는 취미는 미세한 차이에 대한 감수성,

세련됨의 만끽, 가장 정교한 차이를 탐지하고 전개시키며 취미의 성취를 스스로 즐거워하고 스스로 향유하는 취미이다. 그러나 이러한 자기 만족적 취미 자체를 반대하는 것은 아도르노가 아니다. 오히려 아도르노는 취미 자신이 자기 만족적 취향과 독선적 판단과 자기 자신에 대해 저항하고 있다는 것을 분명히 하고 있을 뿐이다. 아도르노에 의하면 취미는 위의 것을 행할 때만이 미학적 판단의 능력이며, "자신에 맞서" 반응할 때만이 미학적 능력이다. 이것이 아도르노가 현대의 자율 이념 그리고 창조적 유연성의 포스트모던적—소비적 이상에 대해 동시에 반대하며 각을 세우고 있는 미학적 취미의 새로운 규정이다. 즉 스스로를 견딜 수 없어 하는 취미가 미학적 취미라는 것이다. 자기 자신에게 저항하는 미학적 취미로의 전향, 즉 취미를 미학적으로 만드는 전향에는 타자에 대한 관대함이라기보다는 자기 자신에 대한 무관대함이 지배하고 있다. 미학적 취미는 자기 자신을 견딜 수 없어 한다. 자신의 판단이 옳다는 자기 독선에서 스스로를 성가시게 여긴다. 이는 "자기 중심적 미학적인 것을 견딜 수 없어 하는" "미학적으로 발달한 신경"이다.

질비아 보벤쉔Silvia Bovenschen은 자신에게 저항하며 반응하는 미학적 취미에 대한 아도르노의 생각을 해명한 특이체질Idiosynkrasie의 개념을 통해 중요한 생각들을 근본적으로 규정하고 있다.

취미는 […] 자신에 대해 저항하는 특이체질적 반응의 행동을 통해 일종의 미학적 양심으로 될 수 있다. 취미가 특이체질을 주도한다면

특이체질은 취미를 제정한다. 특이체질은 무한한 능가의 과정에서 취미의 다른 측면이며, 취미가 규칙이나 강제 규정으로 되지 않게끔 견제한다.[214]

자신에게 맞서는 취미의 전향은 "미학적 양심"의 행위이다. 그것은 취미에 대한 앎으로부터 저절로 따르는 것이기 때문이다. 양심은 자기의 앎이며, 니체가 양심의 미덕Tugend을 "정직함Redlichkeit"이라고 말하듯 무엇이 진실로 취미인지에 대한 숙고Gedenken이다. 취미는 자신이 자의식적 주관성의 능력이 아님을 알고, 자신을 미학적 능력으로 인식할 때 자기 자신을 거스르며 판단의 자기 독선에 저항한다. 미학적 판단의 능력이란 신경의 반응이 본질적으로 속하는 판단의 능력이다. 즉 그것은 느낌, 열정, 에너지의 표현이다. 대상에 대한 가치 규정의 주장이 아니라 유희 안에서 전개되는 감각적 힘들의 미학적 유희를 함께 완성하는 것이다.[215] 따라서 취미의 신경은 자신의 판단의 자기 독선에 맞서는 것이다. 판단은 자기 독선에서 스스로를 자의식적 주관성의 능력에 근거시킴으로써 어디에서 판단 자체가 신경의 반응인지를 밀어낸다. 판단의 자기 독선에 저항하는 취미의 전향에는 "모든 예술적 주관주의에 맞서는 미학적 반감"[216], 즉 판단의 옳음을 보장하는 기준과 절차들을 주체가 주관한다는 능력으로서의 취미에 대한 반감이 표출되고 있다. 미학적 판단은 반감의 판단이다. 판단의 아포리아를 의식하는 판단이다.

미학적 취미에 대한 아도르노의 규정은 아포리아적 취미, 의지에

반反하는 취미로서 근대 미학의 자율적 취미의 주체를 보장하는 객관성과 포스트모더니즘의 소비지상주의적 취미의 창조적 적응성 모두에게 각을 세우고 있다. 반감적 취미는, 규율적 사회화의 반성적 반복을 통해 자유로워지고 사물 자체를 해명할 수 있다고 말하는 자율성의 약속에 반대하며 바로 그렇기 때문에 사물을 왜곡한다고 주장한다. 왜냐하면 반성 과정에서 사물을 자신의 대상으로 만드는 것은 주체이지만 사물을 있는 그대로, 즉 미학적 사물로서 해명할 수 있는 것은 오직 주체의 신경의 특이체질적 반응, 느낌의 표현, 즉 감각적 힘의 표현, 유희뿐이기 때문이다. 이는 또한 소비지상주의적 취미에 반대하는 반감적 취미의 주장이기도 하다. 소비지상주의적 취미의 오류는 정체성 대신 유연성을 목적하는 것이 아니라 근본적인 의미에서 이것을 행하지 않는 데 있다. 왜냐하면 소비지상주의적 취미의 유연성은 창조적이어야 하며, 그것이 "노동력"이라는 상품으로서 자기 생산의 성과일지라도 생산적 성과를 가져 와야 하기 때문이다. 그와 반대로 미학적 취미가 함께 유희하는 미학적 유희는 비생산적이다. 미학적 유희는 아무것도 생산하지 않는다. 왜냐하면 그것은 자신이 유희를 통해 얻은 모든 것을 잃어버리기 때문이다.

반감적 취미의 테제가 말하는 것은 바로 이러한 미학적 비생산성이 진리와 자유를 가능하게 한다는 것이다. 취미의 미학적 유희는 주체를 통해 반성적 절차에서 판정될 수 있는 대상도, 사회적 활용과정에서 창조적, 즉 생산적으로 될 수 있는 자기Selbst도 배출하지 않는다. 바로 이 점에서 취미의 미학적 유희는 자신에 대해 열린 관계인

자유의 조건이자, 사물에 대해 열린 관계인 진리의 조건인 것이다. 자기 자신에 저항하며 — 자율성의 근대적 사회이든 창조성의 포스트모던 사회이든 — 자신의 사회적 형태에 저항하는 주체의 미학적 신경의 반응에서, 그리고 자신의 "주관주의"에 맞서는 취미의 반감에서 밝혀지는 것은 주체의 가장 깊숙이 무엇이 있는가이다. 즉 그것은 감각적 힘들의 미학적 유희이다. 바로 그렇기 때문에 사물을 "단순한 본질에 따라"(벤야민) 해명하는 것은 오직 취미의 미학적 반감뿐인 것이다(처음에 나는 시민적 취미와 소비지상주의적 취미 외에 다른 취미는 없는가를 물었다). 이 다른 취미의 처음에는 진리의 절대성이 미학적 자유에 근거한다는 통찰이 자리하고 있다.

첨서 : 미학적 자유의 개념 구조에 대한 여섯 가지 명제

(1) 미학적 자유는 차이의 범주이다. 미학적 자유는 자기 자신과의 차이에서의 자유이다. 미학적 자유는 자유의 궁극적 형식이나 화해의 형태가 아니다. 미학적 자유는 자유의 완전한 실현에서의 자유가 아니라 자유의 사회적, 문화적, 정치적, 법률적 실현과의 구분에서의 자유이다. 미학적 자유는 자기 자신과의 구분에서의 자유이다. 즉 자기 자신으로부터 분리되어 자기 자신 안에서 구분된 자유이다. 미학적 자유는 실천적 자유로서 자기 자신과 대립하는 자유의 차이이다. 미학적 자유는 실천적 자유로부터의 자유이다. 더 정확히 말하면 실

천적 자유로서의 자신으로부터 자유의 차이이다.

(2) 실천적 자유는 사회적 실천들의 성취에서의 자유이다. 인간의 모든 정신적 성취, 인간이 학습과 습관을 통해 수행할 수 있는 모든 성취들이 실천이다. 이는 행동, 인식, 말, 느낌 등의 실천이다. 실천은 자연 능력이 아니라 정신적인 능력에 한해서 학습된 능력에 근거해 실행되는 성취들의 매번의 조화Ensemble이다. 정신적 능력은 규범적 능력이며, 실천의 성공과 실패를 정의하는 규범적 기준들에 맞추는 능력이다. 따라서 실천적 자유는 자기 자신, 즉 자신의 태도와 아울러 자신의 신체를 (신체가 완전히 부재하는 태도란 인간에게는 존재하지 않는다) 실천의 성공과 실패의 기준에 맞추어 주도할 수 있음에 근거한다. 실천적 자유는 규범적 자기 주도의 자유이다.

자기 주도의 실천적 자유는 실천의 모습인 성취에서 실현된다. 실천은 규범적으로 기초된 사회적으로 정의된 영역이다. 그것은 재화, 척도, 규칙들을 통해 제정된다. 실천의 이러한 규범성은 사회적인 것의 기본적인 구조를 형성한다. 실천적 자유가 근거하는 자기 주도는 따라서 항상 사회적으로 정의되는 실천들의 실행이며, 사회적 실천을 각각 제정하는 재화, 척도, 규칙들의 실현이다. 이것이 의미하는 것은 실천적 자유가 사회적으로 (먼저) 주어진 규정 하에 자리한다는 것에 다름 아니다. 실천적 의미에서 자유롭다는 것은 우리의 실천을 정의하는 사회적 규범들과 스스로 관계할 수 있음을 말한다. 예를 들어 한 특정 언어를 어떻게 올바로 말하는가를 배워서 더 이상 지도

받을 필요가 없이 스스로 그 언어의 규칙들을 적용할 수 있는 사람은 실천적 의미에서 자유로운 것이다.

(3) 실천적 자유는 능력과 권력Macht의 역설로 연루된다. 실천적 자유가 사회적 규범성의 전제 하에 있다는 것이 자유의 주체에게 의미하는 바는, 사회적 실천에 자격을 갖춘 참여자를 위한 훈련 Abrichtung(비트겐슈타인)이나 규율화Disziplinierung(푸코)에서만 획득될 수 있는 능력을 주체가 자기 주도 하에서 활성화하는 것이다. 규율화는 실천적 자유의 전제이다. 왜냐하면 그것은 한 개인이 무언가 할 수 있고 사회적 실천을 성공적으로 수행할 수 있는 주체, 즉 하나의 심급으로 되는 사회화 과정이기 때문이다. 규율화는 능력을 위한 기초과정이다. 그러나 사회적으로 획득되며 정의되는 이러한 능력의 조건에 실천적 자유의 한계가 있다.

자유를 가능하게 하고 동시에 제약하는 실천적 자유와 사회적 능력들의 이러한 관련은 "능력과 권력 사이의 (관계의) 역설"을 기술한다.

18세기(혹은 18세기 일부)의 위대한 약속과 위대한 희망이 사물에 영향을 미치는 기술의 능력과 개인의 자유의 동시적이고 비례적인 성장에서 서로 관계했음을 우리는 알고 있다. 게다가 서구사회의 전 역사를 통해 능력의 획득과 자유의 투쟁이 대체적인 요소로 나타났다는 것을 우리는 볼 수 있다(아마도 이 점에 서구사회의 독특한, 즉 발전 과정에 있어 그리도 다양하고 보편적이며 타자와의 관계에 있어 그리도 지배

적인 역사적 운명의 뿌리가 있을 것이다). 그러나 이제는 능력의 증가와 자율성의 증가 사이의 관계가 18세기가 믿을 수 있었던 것처럼 그렇게 간단하지만은 않다. 우리는 다양한 테크놀로지들을 통해 어떤 권력 관계의 형태들이 — 그것이 경제적 목적에서의 생산물이든, 사회적 통제의 목적에서의 제도들이든 혹은 소통기술들이든 — 촉진되었었는지 볼 수 있었다. 즉 국가 권력의 이름으로, 사회의 요구의 이름으로 혹은 지역 주민의 이름으로 실행되는 집단적이고도 개인적인 규율들과 규범화 절차들이다.[217]

실천적 자유의 역설은 능력fähigkeit과 할 수 있음Können 혹은 능력 있음Vermögen의 역설이다. 능력이 없이는 자유도 없다. 왜냐하면 실천적 자유는 오직 사회적 실천의 실행에서만 실현될 수 있는 자기 주도이기 때문이다. 그러나 규율화 없이는 능력이 존재하지 않는 것 역시 타당하다. 왜냐하면 사회적 실천을 실행할 수 있다는 것은 사회적으로 자격을 갖춘 참여자를 위한 훈련 과정의 결과이기 때문이다. 실천적 자유와 사회적 훈련은 역설적으로 연루되어 있다. 그들은 서로를 조건 짓고, 서로에게 모순된다.

실천적 자유의 이러한 모순이 계몽주의의 자기 반성의 출발점이다. 푸코 역시 "서구사회"의 "독특한" 특징으로 보고 있는 "할 수 있음의 의식Koennenbewusstsein"(크리스티안 마이어)이 계몽주의의 중심에 자리한다면, 그리고 "능력 함양을 통한 해방"을 약속한 계몽주의의 기획이 변증법적으로 (혹은 역설적으로, 혹은 반어적으로) 어떻게 사

회적 규율화의 상승과 연결되어 있는지를 인식한다면 계몽주의는 자기 반성의 단계로 들어선 것이다. 계몽주의가 스스로를 계몽하기 시작할 때 제기하는 결정적인 문제는 "어떻게 능력의 증가와 권력 관계의 강화가 분리될 수 있는가?"[218] 어떻게 실천적 자유의 역설이 해결될 수 있는가? 어떻게 사회적 조건들 하에 자유가 존재할 수 있는가? 이다.

(4) (미학적) 자율의 개념은 실천적 자유의 역설에 대한 잘못된 대답이다. 미학의 사유는 처음부터 계몽주의의 자기 반성의 가장 급진적인 변형Version을 형성한다. 미학은 자유의 역설을 사유하는 것에 전념한다. 왜냐하면 미학은 바움가르텐이 문화의 이론으로서 미학, 즉 연습, 교육, 혹은 규율의 이론으로서 미학을 확립한 이래 자연과 사회의 차이의 이론이기 때문이다. 이 차이를 미학은 소외Entfremdung라고 말한다. 미학은 사회적으로 제조된 주체 형식과 실천 형식의 생소함Fremdheit의 경험에 대한 표현이고 이론이다. "미학"은 주체와 실천적 자유의 능력이 만들어졌던 매개인 사회적 규율화의 문제화를 말한다.

그러나 미학은 동시에 처음부터 (미에 대한) 미학적 쾌감, 사회적 형태에서는 낯설게 된 주체가 자기 자신과 화해하는 경험의 차원으로 기술하는 시도를 통해 규정된다. 미학은 소외 경험의 이론이자 동시에 화해 경험의 이론으로서 계몽주의의 자기 반성이다. 이 점에서 미학은 이데올로기이다(혹은 이데올로기는 미학이다). 미학적 이데올

로기의 중심 개념으로서 칸트의 미학은 미학적 자율 개념을 도입한다. 미학적 취미에서의 "판단력은 경험적 판단에서와는 달리 경험 법칙들의 타율에 자신이 종속되어 있다고 보지 않는다. 즉 이성이 욕망 능력의 존중에서 자기 자신에게 법칙을 부여하듯이 판단력은 순수한 흡족의 대상에 대한 존중에서 스스로에게 법칙을 부여한다."[219] 인식의 사회적 실천의 성취에서 발생하는 판정에는 이때 함께 등장하는 두 힘 사이의 극복될 수 없어 보이는 피상성, 생소함이 늘 존재한다. 오성과 감각, 문화와 자연 사이의 생소함이다. 사회적으로 정의되는 오성의 규범성은 상상력의 감각적 자연에게는 생소한 것이다. 인식적 판단에서의 오성이 감각에게 법칙을 부여하기는 하지만 서로에게 피상적으로 남는다. 어쨌든 미학적 쾌감의 경험에 이를 때까지는 그렇게 보인다고 칸트는 말한다. 즉 여기서부터는 완전히 달라진다. (미학적 쾌감의 표현인) 미학적 판단이 따르는 법칙은 바로 자신의 법칙이다. 미학적 판단은 자기 자신이 법이다. 왜냐하면 이 법은 오성과 감각의 내적인 일치의 법에 다름 아니기 때문이다. 미학적 쾌감은 "우리가 인식력의 상호적, 주체적 일치를 […] 의식하는" 상태이다.[220] 즉 이 상태에서 우리는 오성의 사회적 규범성과 상상력의 감각적 자연이 서로 낯설지 않으며 서로 일치하고 조화 안에서 함께 유희하는 상태를 경험한다.

미학적 자율이란 미학적인 것 안에서 인간이 스스로를 자율로 경험하는 것을 말하고, 자율로서 경험한다는 것은 다시금 실천적 자유의 주체가 숙달을 통해 근거하는 사회적 법칙이나 규범들이 주체 자

신의 법칙임을 경험하는 것이다. 미학적 자율은 주체가 규율화를 통해서야 비로소 전유할 수 있는 어떤 생소하고 피상적인 것이 아니다. 주체가 감각적인 것 또는 자연적인 것으로서 그러하듯 그것은 주체에게 항상 이미 상응해 있다. 미학적 자율(자율의 미학적 이데올로기)은 자유의 역설을 사라지게 한다. 실천적으로는 사회적 규율화로 나타나는 것이 미학적으로는 비폭력의 조화로운 "문명화"(칸트)로 증명되는 것이다.

(5) 미학적 자유는 상상력의 유희의 자유이다. 자신의 (두 번째[221]) 시작 이래로 미학은 자율의 미학적 이데올로기뿐만 아니라 미학적 자유의 급진적인 반대 모델을 발전시켜 왔다. 또한 미학은 미학이 시작한 이래로 미학적 이데올로기의 비판이었다. 이 비판은 "상상력으로서, 즉 우리의 능력 있음의 감각의 자유"[222]로서 미학적 자유가 법칙적일 수 없다는 인식을 도입한다. 미학적 자유는 자율이 아니다. 만일 상상력이 자기 스스로 부여한 법칙에 따른다면 상상력은 자유롭지 않다. 왜냐하면 상상력은 — 자신의 법칙에서도, 낯선 법칙에서도 — 법칙이란 것에는 전혀 따르지 않기 때문이다. 상상력은 자율적이지도 않고, 타율적이지도 않다. 상상력의 자유는 유희의 자유이다. 그리고 그 유희는 이미지(더 일반적으로는 형태들)의 산출 방식이며, 여기서 이미지는 이미지로, 형태는 형태로 지속적으로 변형된다. 상상력의 유희는 무한한 변형과 재변형의 변모적metamorphotisch 유희이다. 상상력은 — 사회적으로 정의되고 규율적으로 획득된 능

력이 아닌 — 힘이다. 왜냐하면 상상력은 하나의 이미지를 산출한 같은 에너지가 그 이미지를 해체시키고 또 다른 이미지로 변형시키는 산출에서 작용하기 때문이다. 혹은 상상력의 산출 방식은 유희이다. 왜냐하면 이것은 힘으로서, 사회적으로 정의되는 능력과는 반대로 내적인 척도를 지니고 있지 않기 때문이다. 따라서 상상력의 유희에는 성공도 존재하지 않고, 옳고 그른 이미지도, 옳고 그른 변형도 존재하지 않는다. 상상력의 유희는 능력의 주체로서 우리가 실천적으로 자유로울 수 있는 규범성의 사회적 영역 피안 혹은 차안에 놓여 있다.

이것이 미학적 자유의 기본 명제이다. 즉 미학적 자유는 상상하고 einbildend 변형하는umbildend 힘의 유희의 자유로서 법칙과 규범으로부터의 자유이다. 만일 그러한 자유의 도취적 경험이 미학적 쾌감의 본질적 규정이라면, 그 경험은 자율의 미학적 이데올로기에 따라 오성과 감성, 법칙과 자유, 문화와 자연이 상응하는 경험일 수 없다. 오히려 그 반대이다. 미학적 쾌감의 모든 경험은 우리가 사회적 실천의 규율적 참여에서 망각하는 것들 사이의 틈새를 다시 열어 젖힌다. 미학적 자유는 척도 없는 유희의 자유로서 부정성의 자유이다.

(6) 미학적 자유와 실천적 자유는 모순에서 일치를 이룬다. 미학적 자유는 타자로서 동시에 실천적 자유의 근거이다. 미학적 자유는 사회적으로 정의되는 규범적 실천의 성취에서 자기 주도의 자유를 중단시킨다. 미학적 자유는 사회적 훈련과 규율로부터의 자유이다. 그

러나 미학적 자유는 동시에 주체가 사회적 참여에 자격을 갖춘 참여자로 되기 위한 능력을 획득하고 실행할 수 있기 위한 전제이다. 미학적 자유는 사회적 훈련과 규율로부터의 자유이며, 역설적이게도 사회적 훈련과 규율을 위한 자유이기도 하다. 미학적으로, 미학의 용어로는 "천성적으로" 항상 이미 자유롭고 상상력을 지닌 개인만이 오로지 사회적 실천의 규범을 지향하며 자신을 주도하는 능력을 지닌 주체로 훈련될 수 있다. 상상력의 미학적 자유는 교육을 통해 획득되는 것이 아니다. 교육을 통해 획득된 모든 것은 사회적으로 정의되고 규범적으로 근거되기 때문이다. 오히려 상상력의 미학적 자유는 능력이 형성되며 획득될 수 있는 가능조건이다.

미학적 자유는 실천적 자유의 토대이기 때문에 이 둘은 각각 서로의 타자로서 외적으로는 무관심하지 않게 대립하고 있다. 실천적 자유는 유희 대신에 사회적 실천의 규범을 설정하기 위해 자신이 근거하는 상상력의 미학적 유희를 중단시킨다. 실천적 자유는 미학적 자유와의 관계에서 스스로 모순된다. 미학적 자유에 대한 실천적 자유의 태도는 조건과의 투쟁에서 오는 딜레마double bind이다. 같은 이유로 미학적 자유 역시 실천 이외에는 어떤 "왕국"(예를 들어 예술의 왕국)도 만들지 않는다. 왜냐하면 미학적 자유 역시 매순간 실천적 자유와의 모순적 일치에서만 존재하기 때문이다. 미학적 영역, 특히 예술적 영역은 결코 순수하게 미학적이지 않고, 매번 유희와 실천, 미학적 자유와 실천적 자유의 불안정하고 보장되지 않은 임시적 통합일 뿐이다. 미학적 자유가 없는 예술도 존재하지 않지만, 그렇다

고 미학적 자유로부터만 예술이 존재하는 것도 아니다. 예술은 (자신이 무력화시키는) 사회적으로 규범화된 능력을 필요로 한다. 실천적 자유가 미학적 자유를 전제하며 동시에 투쟁하는 것과 마찬가지로, 미학적 자유는 실천적 자유를 중단시키지만 동시에 필요로 하는 것이다.

미학적 자유, 상상력의 유희의 자유가 사회적 실천의 성취를 간섭한다면 어떤 일이 생길까? 이 성취는 어떻게 변할까? 얼핏 보면 미학적 간섭이 사회적 실천을 좌초시키는 것처럼 보인다. 유희가 실천으로 침입하는 것은 실천을 실패하게 한다. 능력이 유희하기 시작하면 (그리고 힘으로 되면) 능력에 내재하는 규범성은 해체된다. 미학적으로 자유로운 사람은 실천적으로 더 이상 자유롭지 않다. 그는 더 이상 아무것도 할 수 없고, 더 이상 아무것도 성취시킬 수 없다.

혹은 정확히 그 반대일까? 유희가 실천으로 침입하는 것이 성공의 조건일까? 단호한 의미에서 성공이란 자유가 행위에서의 실천적이고 실행적인 자기 주도일 뿐만 아니라 동시에 미학적이고 유희적인 자기를 넘어서는 곳에서만 존재할까? 진리의 인식과 선의 행동처럼 성공이란 단지 실천적 자유만의 산물은 아니다. 성공은 사회적 실천의 자유로운 수행을 통해서는 산출도, 보장도 될 수 없다. 순수하게 실천적인 자유는 사회적으로 정의되는 척도들의 반복에서 고갈되며 규범성은 평범함으로, 성공은 습관으로 변화시킨다. 규범적 성공의 절대성, 즉 진리의 이념이나 선의 이념은 모든 사회적으로 정의되는 재화, 척도, 규칙을 넘어선다. 실천적 성공을 자신의 요구에 따라 결정

하는 사회적 실천을 넘어서는 것은 미학적 자유의 개입을 필요로 한다. 실천적 성공은 사회적 실천의 평범함과 습관으로부터의 해방을 요구한다. 그리고 이러한 해방의 힘이 미학적 힘이며, 미학적 자유의 개입이다.

3 | 미학적 평등 :
정치의 가능화

미학적 사유는 미학적인 것에 대한 사유이다. 즉 어떻게 사유가 자신이 생겨나고 담론과 담화로 되면서 단절해야 하는 미학적 상태를 통해 가능해지는가에 대한 숙고이다.[223] 사유가 미학적 상태에 대해 말함으로써 이로부터 생겨나는 것이라면 미학적 사유는 그러한 미학적 상태에 대한 기억으로부터 사유를 "갱신"(니체)하는 것이다. 모든 사유가 법적인 것 혹은 규범적인 것에 대한 사유라면 미학적 사유는 법적인 것을 미학적 상태를 통해 가능한 것으로 사유하는 것이다. 미학적 사유가 그렇게 사유함으로써 그것은 법적인 것과 규범적인 것을 갱신하는 것이다.

어떻게 이 테제가 이해되고 관철되는지는 다음에서 평등의 법을 중심으로 살펴보고자 한다. 이를 위해 나는 평등에 대한 몇몇 고전적이고 잘 알려진 진술들을 재배열할 것이며, 이들을 다른 빛에서 조명토록 할 것이다.

1. 아무도 아니거나 모두Keiner oder Alle

알렉산더 클루게Alexander Kluge가 하이너 뮐러Heiner Müller와 진행한 TV 방송 대화에서 클루게는 뮐러에게 "당신의 서재로부터direkt von deinem Schreibtisch"라는 텍스트에서 낭독해줄 것을 청한다. 그는 뮐러에게, 텍스트에는 "괴벨Goebbels이 자기 자식들을 죽인 메데아Medea로 나오고, 이때 히틀러가 긴 독백을 하며 등장하는데 이것을 낭송해줄 수 있습니까? […] 한번 읽어주세요"라고 청한다. 그러자 뮐러는 히틀러가 자살 직전 벙커에서 했던 말을 낭송한다.

히틀러 : "여성 동지들, 나는 그대들이 충성 가운데 했던 일들을 모두 고맙게 생각한다. 여성의 충성 없는 인생은 무엇이란 말인가. 나와 함께 몰락할 독일에서의 나의 직무를 위해 나는 죽음에 대해 침묵한다." 감독의 지시 : 포성과 폭발음. "그대들은 통치에 들어선 비非아리안Untermensch 인의 승리를 듣고 있다. 비아리안 인이 더 강한 자로 증명되었다. […] 나는 나를 낳은 망자들에게로 간다. 예수 그리스도는 사람의 아들이었지만 나는 망자의 아들이다. 나는 나의 점성술가인 프리드리히 니체를 총살시켰다. 그것은 그가 나보다 앞서, 내가 그곳의 지상 대리인이었던 유일한 현실인 죽음의 왕국으로 보내기 위해서였다. 삶은 나의 프로그램으로 된다. 공산주의가 삶에 대해 하는 거짓말인 **아무도 아니거나 모두**에 반대한, 단순하고 대중적인 진리는 **모두를 위해 충족하지 않다**이다. 사이비 목사들Pfaffe의 거짓된 빈말인 **너의**

원수를 사랑하라에 반대한 나의 독일 교리문답서Katechismus의 정직한 명령은 **너희가 원수를 만나거든 그 자리에서 제거하라**이다. 나는 유럽을 나의 화형장으로 선택했다. 그곳의 화염은 나를 정치가의 의무로부터 해방시켰다. 나는 사인私人으로 죽는다 […] 독일 셰퍼드Schäferhund 만세." 그의 암캐를 총살하라.[224]

히틀러는 정치에 오직 두 가지 가능성만이 존재한다고 말한다. 그 하나는 파시스트이다. 그렇다면 사람들은 모두를 위해 충족하지 않다는 것을 안다. 재화, 공간, 시간, 자유에 있어 그것들이 모든 사람을 위해 충족한 적은 결코 없었다. 모두를 위해 충족한 적은 없었고, 앞으로도 없을 것이다. 모두를 살리기 위해서 먹이고, 숙소를 주고 보살피려면 점점 더 부족해질 것이다. 그래서 우리는 구분해야 한다. 우리와 같기 때문에 참여하는 자들과, 문화적, 민족적, 기술적, 경제적 혹은 그 어떤 다른 점에서 우리와 같지 않기 때문에 참여할 수 없으므로 참여하지 않는 자들 사이에 구분이 있어야 한다. 충족한 우리들, 심지어는 모두에 대해 똑 같이 충족하며 평등이 지배할 우리들 그리고 충족하지 않은 자들 사이를 구분하는 것, 이것이 히틀러에 따르면 파시스트이다.

그러나 히틀러는 사람들이 모두를 위해 충족하지 못하기 때문에 우리와 우리의 일부일 수 없는 사람들 사이를 구분해야 함을 알아야 한다고 또한 말한다. 그뿐만 아니라 무엇보다 그렇게 구분하지 않는 사람들로부터 구분해야 한다고 말한다. 이들이 공산주의자들이다.

공산주의자는 우리와 다른 사람들의 구분을 거부한다. 우리와 다른 사람을 구분하는 점에서 파시스트는 구분하지 않는 공산주의자로부터 구분된다. 파시스트는 구분하지 않음을 위해 투쟁하는 공산주의자들과 반대로 구분을 위해 투쟁한다.

 파시스트는 공산주의자가 너무 나약하기 때문에 구분하지 않는다고 믿는다. 파시스트에 따르면 공산주의는 구분에 취약하기 때문에 구분을 회피한다. 그러나 공산주의자도 구분은 한다. 공산주의자는 "아무도 아니거나 모두"를 말한다. 그는 이것이냐 저것이냐를 말한다. 모두를 위해 충족하거나 혹은 아무도 얻지 못한다는 것이다. 세 번째는 존재하지 않는다. 공산주의자에게 파시스트는 구분에 취약한 자이다. 왜냐하면 그는 단지 약한 구분만을 하기 때문이다. 의문의 여지없이 전제시키는 조건 하에 처한 구분은 "약하다." 우리와 충족하지 않는 자들 사이의 구분, 즉 파시스트적 구분에서 그 조건은 유한성의 경제적 조건들이다. 파시스트적 구분에서 자원의 한계는 의심의 여지 없이 수용된 수요와의 관계에서 또한 전제된다. 파시즘은 경제주의의 마지막 결론이다. 이와 반대로 공산주의는 파시스트로부터 자기를 구분하며, 하나의 강력한 구분을 한다. 즉 모두를 셈에 넣는 상태와 각각의 다른 상태의 구분이다. 각각의 다른 상태란 감산의 상태이다. 이 다른 상태, 잘못된 상태에서 우리는 모두에서 x를 감산한 것(Wir = alle minus x)이다. 공산주의자에게 x의 크기는 상관없다. 만일 x가 제로보다 크면, "우리는 모두에서 x를 감산한 것"은 몇 명 혹은 심지어 많은 셀 사람들이 있으므로 아무도 없는 것보다는 적어

도 나은 상태가 공산주의자에게는 아니다. "우리는 모두에서 x를 감산한 것"은 셈에 넣을 아무도 존재하지 않는 좋은 상태(즉 나쁜 상태)이다. 공산주의자에게는 더 많고 더 적은 것이 존재하지 않는다. 오직 모두이거나 아무도 없는 상태만이 존재한다. 구분이냐 혹은 평등이냐만이 존재한다.

* * *

그러나 평등은 어디서 오는가? 그것은 경제주의를 현실주의로 여기는 평등의 적대자, 불평등의 편집증 환자들이 말하는 것처럼 원한으로부터 생겨난 단순한 이상, 단순한 바람이며, 결코 올 수 없는 미래의 투사인가? 평등은 존재하지 않기 때문에 싸워 획득되어야 한다. 그러나 또한 평등은 이미 존재하기 때문에 싸워서 획득될 수 있는 것이다. 히틀러가 옳다. "모두를 위해 충족하지 않다"와 "아무도 아니거나 모두" 사이에서의 싸움은 더 나은 도덕을 위한 싸움이 아니라 진리에 대한 싸움이다. 즉 평등의 주장과 불평등의 주장 중 어느 것이 "삶의 거짓"이며, 어느 것이 "단순한 민족적 진리"인가에 대한 싸움이다. "정치적 평등은 소망하고 투사하는 것이 아니라 지금 여기 사건의 화염 속에서 미래로서가 아니라 현재로서 선언하는 것이다."225

그러나 이것이 평등은 어디서 오는가에 대한 대답은 여전히 아니다. 우리는 평등이 "선언"되는 곳에서만이 비로소 정치가 존재한다고 말할 수 있다.226 왜냐하면 정치는 "같음의 원리 혹은 평등의 원리의

표징에서 무한성을 그러한 것으로서 다루는" 실천이기 때문이다. 혹은 우리는 "불평등 의식이 […] 귀 먼 의식이며, 이것이 어떤 척도도 소유하지 않은, 정신병자에 의해, 어느 힘Macht에 의해 사로잡힌 의식"이라고, 그리고 이것이 "명백하게 모순되고 궁색한 불평등한 진술의 오만과 독단을 설명한다"고 말할 수 있다.[227] 이로써 평등의 존재에 대한 문제, 즉 평등을 선언하는 것이 정치를 결정하고, 평등을 부정하는 것이 불평등을 대변하는 비정치적 성격을 결정한다는 문제는 여전히 열려 있다. 평등이 정치에서 선언되지 않으면 그것은 정치가 아니다. 또한 정치는 평등을 존재해야 하는 것seinsollend이 아닌, 존재하는 것seiend으로서 선언한다. 따라서 정치는 평등의 정치적 선언을 실현해야 하는 것으로서, 하나의 요구로서 산출하는 것이 아니라 평등은 존재한다는 것을 규명하는 것이다.

이것은 평등이 단순한 "준칙Maxime"이 아니라 "원리"라는 것을 말하는가?[228] 평등은 존재해야 하는 것이 아니라 존재하는 것이기 때문에 원리로서 "모든 사회적 질서를 소급하는" 토대인가? 그래서 "불평등은 결국 평등을 통해서만 가능하다"라고 심지어 말할 수 있는 걸까?[229] 그래서 평등의 존재가 심지어는 평등의 반대인 불평등을 가능하게 하는 근거로 인식될 수 있는 걸까? 그렇다면 평등은 어디에 있으며, 어떻게 존재하는 걸까?

2. "자연으로부터"

르네 데카르트는 그의 인생의 "역사"를 모든 판단 능력이 있는 존재들의 평등선언으로 시작한다("역사"는 데카르트의 자서전적 "우화"이며, 나로 하여금 하나의 방법을 구축하게 한 "길"에 대해 데카르트는 여기서 말하고 있다). 똑 같이 판단 능력이 있기 때문에 그들은 평등한 것이다.

건강한 지성[bon sens]은 세상에서 가장 잘 분배된 것이다. 왜냐하면 다른 모든 것에는 만족을 모르는 사람조차도 보통은 자신이 소유한 것 이상은 바라지 않게 되어 있음을 모두가 믿기 때문이다. 이때 모두가 잘못 생각하고 있다는 것은 개연성이 없다. 오히려 그것은 건강하게 판단하고 진실을 거짓으로부터 구분하는 (사람들이 "건강한 지성" 혹은 "이성"이라고 부르는) 힘[puissance]이 천성적으로 모두에게 평등하게 주어져 있음을 증명한다. 마찬가지로 의견의 다양성은 누가 더 이성적이고 덜 이성적이라는 것에서 오는 것이 아니라, 우리가 생각을 다양한 방향에서 움직이며[conduisons] 같은 것만 인정하자는 것이 아니라는 데서 연유한다. 따라서 건강한 정신력을 지니는 것만으로는 충분하지 않으며, 그것을 건강하게 사용하는 것이 중요한 것이다.[230]

평등에 대한 데카르트의 논지는 간접적이다. 각자 똑 같이 판단 능력을 지니고 있다는 것은 각자 자신이 소유한 그 능력의 한 부분이나 기준에 만족하고 더 이상은 바라지 않는다는 것에서 보여져야 한

다는 것이다. 그러나 이것이 대체 무엇을 증명하겠는가? 그러나 분명한 것은 이 논지가 목적하는 바이다. 방법론적 자기 주도의 시작이 정치적 혁명의 시작이라는 것이다.

데카르트의 우화의 이러한 정치적 내용은 말해지지 않은 채 남아 있다. 그것은 이 우화가 말하지 않으려는 곳에 숨겨져 있다. 즉 이야기 되지 않은 그 부분이 바로 우화가 말하고자 하는 부분이다. 데카르트는 자신의 경우를 모범삼아 사람들이 각자의 생각에서 자신의 방법을 따를 수 있으며 또 그래야 한다는 것, 자신의 이성을 가장 잘 실행하며 자신의 오성을 가장 잘 적용할 수 있는 방법에 모든 주의를 기울여야 한다는 것을 보여주고 있다. 이성 활용의 방법적 주도라는 이러한 새로운 문제에 주의를 기울이기 위해서는 이성에 대한 숙고와 이것을 가르치고 개선하는 가능성을 감금하고 정치화시켰던 관습적인 문제들로부터 돌아서야 한다. 이 문제들은 모든 사람이 "옳게 판단하고 진실을 허위로부터 구분하는 능력"인 이성을 소유하고 있는가에 대한 문제이며, 나아가 이성적으로 되기 위해서는 어떤 과정을 거쳐야 하는가의 문제이다. 이러한 전통적인 문제들은 새로운 방법적 문제를 막는 위협이 된다. 왜냐하면 전통적인 "입장으로부터는 주체의 전향과 변화 없이는 진리는 존재할 수 없기" 때문이다."231 이성 소유의 여부와 이성 획득의 방법을 묻고 있는 전통적인 질문은 교육과 훈련의 정치 — 윤리적인 영역을 가리키고 있다. 데카르트에 의하면 이것은 매우 중요한 문제, 즉 "인식 행위에 내재하는 전제들"과 관련된 이성 실행의 방법적 주도라는 문제로부터 우리의 주의, 열정,

에너지를 다른 곳으로 돌려버린다.[232] 사유 작용의 점차적 실행에서 규율화의 과제에 전념하기 위해서는 모두가 이미 똑 같이 이성 능력을 지니고 있다는 이성 능력의 평등이 영구히 전제되어야 한다.

"내 자신의 생각을 개혁하고 온전히 나에게만 속한 토대 위에 구축하는"[233] 사유 개혁 구상을 확고히 하기 위해 데카르트가 반대한 것은 이성 능력의 소유 여부에서 인간은 이미 결정적으로 구분된다는 고전 정치 철학의 주장이다.

> 생명 있는 존재들은 우선 영혼과 육체로 구성되어 있다. 이 중 하나는 자연상 지배자이며, 다른 하나는 피지배자이다. 이때 무엇이 자연에 적합한 것인가는 부패한 것이 아니라 자신의 본성을 그대로 지니고 있는 것에서 찾아야 한다. [⋯] 영혼은 주인이 노예를 다스리는 방식으로 육체를 지배하고, 정신은 정치가나 군주와 같은 방식으로 욕망을 지배한다. 이로부터 분명해지는 것은 육체가 영혼의 지배를 받는 것이 자연스럽고 스스로에게도 좋다는 것이며, 마찬가지로 영혼의 열정적인 부분 또한 정신과 이성적인 부분의 지배를 받는 것이 자연스럽고 유익하다는 것이다. 반면 양자가 평등하다든지 거꾸로 된 관계는 모든 부분을 위해 해로울 것이다.
>
> 인간과 다른 생명 있는 존재들 사이의 관계 역시 마찬가지이다. [⋯] 또한 남성과 여성의 관계도 자연상 한 쪽은 우월하고 다른 한 쪽은 열등하며, 한 쪽은 지배하고 다른 한 쪽은 지배 받는다.
>
> 이와 같은 방식으로 이 원칙은 모든 인류에게도 일반적으로 적용되

어야 한다. 정신과 육체, 인간과 동물 사이에 (고작 일이라고는 그들의
육체를 사용하는 것이며, 그 이상의 것을 해내지 못하는 자의 경우에 있어
서와 같이) 이와 같은 구별이 있는 한 열등한 부류는 천성적으로 노예
이며, 주인의 지배 하에 있는 것이 그들을 위해서도 더 좋은 것이다.[234]

이러한 생각을 철학은 이천 년 동안 지배의 정당화를 위해 기꺼이
제공해왔으며, 데카르트가 이를 평등의 무조건적 전제를 통해 단번
에 쓸어버린 것이다. 영혼이 육체를 지배하듯 지배됨이 천성적인 사
람을 지배하는 것은 "자연으로부터" 적법하다는 것, 이러한 적법화,
지배의 필연성을 위해 보편적이며 모든 다양한 형태들에 타당한 논제
를 아리스토텔레스는 "천성적 노예"의 극단적인 경우에서 전개한다.
이들의 노예적 자연 본성은 이성 능력에의 불완전한 참여에 근거한
다. 이성을 온전히 소유하지 않았거나 바르게 소유하지 않은 것이다.

남의 소유가 될 만한 소질이 있으며 그럼으로써 그에게 속한 자, 이
성을 수용은 하지만 독립적으로 소유하지 않은 자, 이들은 천성적으로
노예이다. 다른 하등 생명체, 즉 동물은 이성을 수용도 못한 채 오직
본능에만 순종한다. 그러나 노예나 가축의 용도는 별로 다를 것이 없
다. 둘 다 모두 몸으로써 생활필수품을 마련하기 때문이다.[235]

이성을 소유한다는 것은 유익한 것과 해로운 것, 좋은 것과 나쁜
것, 의로운 것과 불의한 것을 구분할 수 있는 데 근거한다. 이는 판단

할 수 있다는 것을 의미한다. 노예는 이것을 천성적으로 할 수 없다. 노예의 이성은 망가졌거나 제한되어 있다. 그는 명령을 이해하고 따르는 정도에서 이성적 판단을 "수용"할 수 있을 뿐 스스로 판단은 하지 않는다. 옳고 그름에 대한 판단을 통해 자신을 다스릴 수 없기 때문에 노예는 다른 사람을 통한 외부의 지배를 필요로 한다. 그는 주인을 필요로 한다. 지배의 근거, 지배의 권리는 이성 능력의 분배의 불평등에 근거하는 것이다.

이로써 "건강한 이성은 세계에서 가장 잘 분배된 것"이라는 데카르트의 평등의 전제는 끝난다. 그러나 만일 데카르트가 옳아서 모두가 판단할 수 있다면 이성 능력을 소유한 자와 어느 정도만 이성 능력에 참여하는, 주인과 노예를 구분하는 권리, 그 지배의 권리는 더 이상 타당하지 않게 된다.

* * *

그러나 데카르트가 옳은 것은 아니다. 즉 자신의 개혁 구상을 궤도에 올려놓은 것이 이성 능력의 소유에 천성적인 차이가 존재한다는 전통 철학의 주장에 반대하기 위해 인간의 이성 능력은 본래 평등하다는 주장을 대립시킨 것이라면, 데카르트는 옳지 않다. 정치적 의미를 지녀야 하는 평등이 자연적 평등, 저절로 주어진 특성일 수만은 없는 것이다.

이것은 지배의 자연스러움이 아닌 평등의 부자연스러움에 대한 의

견이며, 한나 아렌트에 의하면 정치의 고전적 사유로부터 여전히 취해야 하는 통찰이다. 그 고전적 통찰이 말하는 것은 다음과 같다.

이소노미isonomie가 이소테스isotes(평등)를 보장한 것은 모든 인간이 평등하게 태어나거나 신에 의해 창조되었기 때문이 아니다. 오히려 본질적으로 평등하지 않으므로 법을 통해 자신들을 평등하게 만들어주는 인위적인 제도, 즉 폴리스를 필요로 했기 때문이었다. 평등은 이처럼 특별히 정치 영역에만 존재했다. 사람들은 이 영역에서 사적인 인간이 아닌 시민으로서 서로를 만났다. 이러한 고대적 평등 개념과 (인간은 동등하게 태어나거나 창조되었으나 인위적인 정치제도 또는 사회제도 때문에 불평등해졌다는) 우리의 평등 개념 사이의 차이는 아무리 강조해도 지나치지 않다. 그리스 폴리스의 평등, 폴리스의 이소노미는 폴리스의 속성이었지 사람들의 속성은 아니었다. 당시 사람들은 출생이 아니라 시민권을 통해 평등을 획득했다. 평등이나 자유는 인간의 본질에 내재된 특성으로 이해되지 않았다. 이들은 자연이 주고 자체적으로 증대하는 본성이 아니라 반대로 관습적이고 인위적인 것, 즉 인간적 노력의 산물이며 인위적 세계의 특성이었다.[236]

평등은 자유와 마찬가지로 자연적 사실이 아니다. 아렌트에 의하면 평등은 정치적 사실이며 인위적 산물이고 법의 효과이다. 평등이 "인간의 […] 특성"이 아니라고 그리스인들은 이해하였고, 아렌트는 우리 역시 그렇게 이해할 것을 권한다. 정치적 평등은 인간이 본

래 평등하다는 것을 통해 근거되지 않는다. 그것은 아리스토텔레스의 논제에서 무엇이 잘못인지를 보여준다. 이 논제에 따르면 좋고 나쁨을 판단함으로써 자기 자신을 주도하는 능력인 이성은 불평등하게 분배되어 있다. 이것으로 아리스토텔레스는 전근대Neuzeit 이후 가장 억압적이고 가장 굴욕적인 제도로 여겨지는 노예에 대한 주인의 지배를 정당화한다. 그러나 여기서 잘못된 점은 아렌트의 숙고에 따르면 그 규명이 아니라 아리스토텔레스가 이로부터 이끌어낸 지배를 정당화한 결론이다. 아리스토텔레스가 말하는 것이 이성 능력의 불평등한 분배와 다양한 소유라면 그는 옳다. 그러나 그것이 지배를 정당화시키지는 않는 것이다.

모든 능력은 불평등하게 분배되어 있다. 이는 우리가 천성적으로 능력을 지니고 있지 않기 때문에 그런 것이다. 인간은 "자연상 자유하지도, 평등하지도 않다"라고 아렌트가 말할 때, 여기서 그녀는 정치 이전의, 하지만 사회적인 자연 상태를 말하고 있다. 즉 이는 경제적, 기술적, 문화적 "생산"의 세계이며[237] 우리가 교육, 훈련, 연습을 통해 우리를 인간으로 만드는 능력, 재능 자격을 획득하는 세계이다. 모든 것을 연습하는 능력의 형성은 규범적인 구분들, 가령 잘 하고 잘 못하는 것, 고도로 발달한 확고한 수준의 능력을 획득하였는가 혹은 미숙하고 조야하고 쓸모 없는 능력만 지녔는가 등을 지향할 때 발생한다. 인간은 "자연상 자유하지도, 평등하지도 않다"는 것은 능력에서 그럴 수 없다는 것이지 그렇게 될 수 없다는 것을 의미하지는 않는다. 능력은 획득되는 것이며, 우리를 할 수 있는 자와 할 수 없는

자, 더 많이 할 수 있는 자와 덜 할 수 있는 자로 구분한다. 그리고 능력 자체의 방식과 수준에서보다 훨씬 깊고 광범위하게 우리는 누가 할 수 있는 자며 할 수 없는 자인지, 할 수 있는 자를 결정하는 것은 무엇인지를 판단해서 구별할 것이다. 능력은 다양한 방식과 수준에서만 존재하는 것이 아니라, 다양하기에 일치될 수 없고 서로 갈등하는 해석들과 적용들에서도 역시 존재한다. 우리의 능력은 우리를 사회화하고 또한 분열시킨다. 능력은 본질상 경쟁과 투쟁의 영역이다.

그리고 그것은 판단하는 능력인 이성 능력에도 해당된다. 이성 능력은 신이나 자연에 의해 주어진 것도, 선천적으로 타고난 것도 아닌 사회적으로 획득된 능력이라는 것을 진지하게 여긴다면 말이다. 우리는 이성도 교육을 통해 사회에서만 지닌다. 따라서 이성의 능력을 우리는 모든 다른 능력들처럼 다양한 수준, 기준, 방식, 해석에서 지닌다. 만일 이성이 연습을 통해서만 획득된다면 이성의 소유와 실행은 같지 않고 다양할 것이다. 연습의 영역은 더 좋음과 더 나쁨, 성공과 실패 그리고 이것을 투쟁하는 영역이자, 불평등의 영역인 것이다.

이성의 평등은 "자연으로부터" 존재할 수 없으며, 문화와 사회를 통해서는 더구나 존재할 수 없기 때문에 지배자와 피지배자, 우리에게 속한 자와 속하지 않은 자, 계산에 넣는 자와 충분하지 못한 자로 구분하는 정치에 대항하여 정치적 평등, 급진적 저항을 기초할 수 없다. 이성의 평등은 사회적으로 획득된 여느 능력의 평등이 그러한 것처럼 정치적 평등의 마지막 근거일 수 있는 사실이 아니다. 정치적 평등은 우리가 천성적으로 또는 사회를 통해 지니고 있는 능력을 포함

해 고유한 성질로부터 오는 것이 아니다. 왜냐하면 우리는 모든 고유한 성질과 능력에서 처음부터 혹은 교육을 통해 다양하기 때문이다.

부설 : 이해에서의 평등

자크 랑시에르Jacques Rancière는 아리스토텔레스의 판단 능력에서의 자연적 차이를 통한 지배의 정당화를 다음의 논지를 통해 기각하려 한다.

> 유익한 것과 해로운 것에 대해 논하는 로고스 [아리스토텔레스가 주인과 노예, 남자와 여자 사이의 구분을 근거시키는 로고스[238]] 이전에는 명령하고 명령의 권리를 부여하는 로고스가 존재한다. 그러나 이 최초의 로고스는 모순을 지니고 있다. 한 쪽은 명령하고, 다른 한 쪽은 복종하기 때문에 질서는 존재한다. 그러나 명령에 복종하기 위해서는 적어도 두 가지가 필요해지는데, 명령을 이해하고, 명령에 복종해야 한다는 것을 이해하는 것이다. 그런데 이를 행하기 위해서는 이미 명령하는 자와 같아야 한다. 이것이 모든 자연적 질서 [모든 불평등한 질서, 지배의 질서[239]]를 비워내는 평등이다.[240]

이렇게 랑시에르는 위에 인용한 문장 "불평등은 궁극적으로는 오직 평등을 통해서만이 가능하다"를 설명하고 있는 것이다. 즉 구분하

는 판단 능력인 로고스 (이에 대해서 랑시에르는 아무 말도 없다) 아래에는 평등의 "최초의" 로고스가 있으며, 이것이 이해의 로고스이다. 모두가 말할 수 있고 이해할 수 있다는 사실에 정치적 평등이 근거하며, 나는 명령을 이해할 수 있기 때문에 명령에 복종할 필요가 없다는 것이다.[241]

이 논제는 이중적으로 해석이 가능하다. 우선, 최초의 로고스는 정치 이전에 존재하는 능력으로 이해된다. 그러나 만일 그렇다면 그것은 평등의 매개가 아니라 다른 자연적, 사회적, 문화적 능력들처럼 방식과 정도와 해석에서 불평등하게 분배되어 있는 것이다. 혹은, 최초의 로고스가 평등의 매개라면 그것은 능력일 수 없다는 것이다. 즉 최초의 로고스는 능력 이전에, 능력과 능력의 차이 이전에 평등이어야 한다.[242] 최초의 로고스는 로고스이며 불평등하거나 혹은 최초이며 평등하다. 전자는 최초가 아니며, 후자는 로고스가 아닌 것이다.

3. 미학적 평등

그러나 우리는 데카르트가 평등으로부터 출발한 것을 더욱 근본적이고 근원적으로 이해할 수 있다. 즉 그것을 정치 외적인 자연적, 사회적, 문화적으로 규명되는 사실, 정치적 평등이 근거하는 사실의 주장으로서가 아니라 전제의 행위로 이해하는 것이다. 평등은 사실이 아니라 전제조건이며 사전에 설정되어야 한다. 왜냐하면 평등은 자

연적으로 주어지거나 사회적, 문화적으로 획득된 이성의 능력과 전혀 관계하지 않기 때문이다. 평등은 이성 능력의 전제조건과 관계한다. 평등은 우리가 이미 지니고 있는 것으로서 이성 능력과 관계하는 것이 아니라 이성을 형성하게 하는 가능성으로서, 능력 일반의 획득을 위한 가능성으로서 관계한다. 오직 이 가능성에서만이 우리는 평등하다. 평등은 가능성의 평등이다. 그러므로 "해방 중에 가장 중요한 해방은 성과를 통해 생겨나며 통제되는, 굴복, 지배, 특권을 통해 생산되며 전수되는 모든 차이로부터의 해방"이 아니다.²⁴³ 해방 중 가장 중요한 해방은 정치를 가능하게 하는 해방이며, 이를 통해 정치는 비로소 존재하게 되고, 슬로터다이크Sloterdijk(독일의 철학자이자 저술가)에 의해 요청된 굴복, 지배, 특권을 통한 성과 차이의 해방도 비로소 존재하게 되는 것이다. 그것은 우리의 능력을 결정하고 우리를 능력자, 무능력자, 덜 능력 있는 자 혹은 다른 능력이 있는 자로 결정하는 차이들로부터의 해방이다. 가장 중요한 해방, 정치를 가능하게 하는 해방이 결국은 능력과 불평등의 사실을 통해 정의되는 자연적, 사회적, 문화적 실존의 해방인 것이다.

능력Vermögen을 가능하게 하는 것은 능력이 아니다. 능력의 가능성은 힘이다. 우리는 연습을 통해 능력을 획득하고, 능력을 통해 무언가를 할 수 있으며, 사회적 기준에 맞는 행위를 성공적으로 수행할 수 있다. 그러나 힘은 능력의 가능성이며, 능력의 다자이다. 힘과 능력은 다음과 같이 구분된다.

능력이 사회적 훈련을 통해 획득되는 반면, 인간은 주체로 훈련되기 전에 이미 힘을 지니고 있다. 힘은 인간적이지만 전前주체적이다.

주체의 능력이 의식적인 자기 통제 안에서 행해지고 실행되는 반면, 힘은 저절로 작용한다. 힘의 작용은 주체에 의해 주도되지 않기 때문에 주체가 의식하지 못한다.

능력이 사회적으로 주어진 보편적 형태를 실현하는 반면, 힘은 형태를 형성한다. 즉 힘은 형태가 없다. 힘은 형태를 형성하고 자신이 형성한 모든 형태를 다시 변형시킨다.

능력이 성공을 목표로 하는 반면, 힘은 목적과 척도를 지니지 않는다. 힘의 작용은 유희이며, 자신이 항상 이미 넘어서 있는 어떤 것의 산출이다.

능력은 보편적 형태를 재생산함으로써 우리를 사회적 실천에 성공적으로 참여할 수 있는 주체로 만든다. 힘의 유희에서 우리는 주체가 아니다. 전주체적vorsubjektiv이며 초주체적übersubjektiv인 중재자이다. 활동적이지만 자의식이 없고, 독창적이지만 목적이 없다.[244]

힘이 없다면 인간은 능력자가 될 수도, 능력을 형성할 수도, 획득할 수도 없다. 힘은 능력을 가능하게 한다. 인간은 모두가 유희에서 발휘되는 힘을 지니고 있으며 그 안에서 평등하기 때문에 오직 능력을 획득할 수 있으며, 능력의 실행, 기준, 해석에서 구분되고 분열되는 것이다. 상상력은 이성 능력을 가능하게 한다. 인간은 모두가 상상력을 지니고 있으며 그 안에서 다르게 보고, 다르게 상상하고, 다

르게 느끼며 지금과는 다르게 될 수 있기 때문에 평등한 것이다. 오직 그렇기 때문에 자연적 사실을 통해 규정되지 않으며 사회적 능력 및 이성의 능력을 획득할 수 있는 것이고, 그 안에서 구분되고 분열되는 것이다.

가령 사회적이고 문화적인 것이 아무리 적은 힘을 지닐지라도 그것은 능력자 혹은 할 수 있는 자로서 사회적, 문화적으로 존재하는 가능성이다. 아무리 적을지라도 그것은 가능성으로서 자연적 사실이다. 힘 안에서 우리는 평등하다. 힘은 주어진 것으로서 객관적으로 증명, 규명될 수 없다. 평등은 힘의 평등이며, 주어진 것이 아니다. 우리가 그 안에서 평등한 힘은 오히려 하나의 전제이다. 힘은 단지 존재할 뿐이다. 그러나 우리가 힘이 발휘되는 행위를 성취할 때 그것은 경험되고 인식되는 것이다. 미학적 행위는 유희의 행위, 상상력의 행위이며 우리가 사회적으로 획득한 재능과 능력을 넘어서는 행위이다. 그 안에서 우리는 우리가 할 수 없는 것을 한다.

- 우리는 힘 없이 능력을 산출할 수 없기 때문에 힘을 전제한다.
- 우리는 자신의 능력을 넘어서며 "우리가 알지 못하는 사물을 창작"(아도르노)함으로써, 즉 미학적 사물을 창작함으로써 힘을 전제한다.

우리가 평등하다는 것을 우리는 사회적, 문화적 실존의 미학적 위반Transgression에서 경험한다. 테스테Monsieur Teste는 그가 관찰하는

미학적 관람자들에 대해 말한다. "궁극적, 마지막인 것이 그들을 단순화시킨다. 나는 그들 모두가 늘 같은 것을 생각하고 있다는 것에 내기를 건다. 그들 모두는 위기, 공동의 경계에 직면할 때 평등하게 될 것이다."[245] 미학적 관람자들을 오로지 관람만으로 평등하게 만드는 그 "위기"란 관람을 통한 행위와 인식에서의 이해의 "경계"이다. 이 경계는 "공동체적"(발레리)이다. 위기는 곧 평등이다. 평등은 일종의 미학적 효과이다. 즉 관람에서의 미학화의 효과이다. 미학적 관람이 하나의 행위라면, 우리는 자신을 미학적으로 평등하게 만드는 것이다. 혹은: 관람의 미학적 행위에서 우리는 평등해지는 것이다.

<p style="text-align:center">* * *</p>

발레리의 인물인 테스테는 미학적 관람에서 생겨나는 전사회적präsozial이며 초사회적transsozial인 평등에 대한 자신의 통찰에 평등을 제한하는 토를 단다. "그러나 이 법[미학적 평등의 법]은 그리 간단하지가 않습니다. (…) 그것은 나를 배제시킨단 말이죠. 그래서 나는 여기에 있는 거구요."[246] 테스테는 관람에 대해 말하고 있으며, 그가 관람에 대해 말하는 순간 그는 더 이상 관람자가 아닌 것이다. 그는 "위기, 공동의 경계에 직면한" 미학적 관람자들처럼 더 이상 평등하지 않다. 그러나 그로부터, 테스테가 주장하듯 미학적 관람에 대해 말하는 관찰자는 미학적 위기에 직면해 바라봄의 "법칙", 평등의 법칙으로부터 배제되는 결과가 따르는 것인가? 자신의 입장에서 관람자

들을 관찰하고 그것을 말하기 때문에 그에게 평등은 더 이상 해당되지 않는 것인가? 미학적 평등, 미학적 상태의 평등은 말하자면 이 상태가 경험되는 순간으로 한정되며, 이 상태를 경험하는 사람들의 범주로 한정되는가? 따라서 미학적 관람에서 경험되는 평등으로부터는 아무것도 남는 게 없는 것인가?

테스테는 미학적 관람의 관찰을 탈퇴Heraustreten라고 해석한다. 즉 관찰자로서 자신을 바라봄의 평등 법칙으로부터 배제시키는 것이다. 그는 이것이 자신을 관람자로부터 구분하며 사유자로 만드는 규정이라고 이해한다. 그러나 이는 단지 그의 방식으로 사유하는 규정일 뿐이다. 바로 이 점에, 즉 미학적 관람을 사유하는 그의 방식이 평등의 경험으로부터 배제를 의미한다는데 그의 제약이 놓여 있다. 테스테의 사유는 순수한 사유이다. 그것은 "무한성이 보이지 않는 고립된 체계의 특징을 고집스럽게 꾸며내는데 자신의 어둡고 초감각적인 힘을 [사용하는]" 사유이다.[247] 이러한 방식으로 사유하는 것은 미학적 관람과 다시 관계하기에 "미학적 사유"로 불리는 다른 사유 방식들과 모순된다.[248] 미학적 사유 역시 미학적 관람을 관찰하고 보도하는 것으로서 단순히 미학적 바라봄만은 아니다. 만일 그렇다면 사유가 아닐 것이다. 미학적 사유는 미학적 상태 밖으로 나오지만 자신의 출발이자 조건인 미학적 상태와 다시 관계한다. 미학적 사유는 비미학적 상태에서의 미학적인 것에 대한 숙고이자 기어Gedächtnis이다. 하나의 사유가 미학적이라는 것은 미학적 관람이 비미학적인 것의 사유에서 관철되는 것이다. 여기에 테스테가 시도한 순수한 사유에 대한 미학

적 사유의 모순이 있는 것이다.[249]

이것으로 우리는 미학적 관람을 통해 경험되는 미학적 평등이 어떻게 정치적으로 되는지 말할 수 있다. 즉 미학적 사유의 행위를 통해서이다. 정치의 미학적 사유는 우리의 정치적 평등의 출발과 조건이 미학적 바라봄에서만 경험되는 평등에 있음을 이해하는데 근거한다. 왜냐하면 미학적으로 경험된 평등만이 우리의 자연적이고 사회적인 존재의 위기 혹은 경계로서, 진정 보편적인 평등이기 때문이다. 그것은 자연적 혹은 사회적 능력을 규정하는 모든 차이들에 앞선 평등이다. 미학적 사유는 미학적 평등을 정치화시킨다. 그것은 정치의 조건으로서의 미학적 평등을 정치에서 관철시킨다. 혹은 미학적 사유는 정치적 평등을 미학화시킨다. 그것은 정치적 평등을 정치의 조건으로서의 미학적 상태에 소급시킨다. 사유에서의 정치의 미학화는 정치를 단지 해체시키는 미학화(테아트로크라티로서의 미학화)와는 반대로 평등의 정치를 가능하게 한다. 정치를 미학적으로 사유한다는 것은 정치를 미학적 평등을 통해 가능한 것으로 사유하는 것이다.

오직 미학적 평등으로부터만이 정치적 평등은 가능하다. 아렌트가 말하듯 만일 우리가 "스스로의 결정에 의해 […] 어느 집단의 일원으로서"만[250] 평등하게 된다면 모든 정치적 평등은 우리와 우리의 집단으로 한정될 것이다. 히틀러의 "모두에게 충족하지 않다"는 원칙적 거부는 따라서 가능하지 않다. 정치적 평등을 "최초의 로고스"(랑시에르) 혹은 "의사소통 능력"(하버마스)의 "전제"에 기초시키는 것 역시 도움이 되지 않는다. 왜냐하면 로고스는 모든 자연적, 사회적 자격처

럼 정도와 해석의 차이에서 존재하기 때문이다. "아무도 아니거나 모두"라는 급진적이고 보편적인 평등은 정치적 평등이 미학적으로, 즉 힘의 평등의 미학적 경험으로부터 사유될 때만이 존재한다. 정치적 평등은 미학적 이념Gedanken이다.

1 이 책에서 아마 가장 많이 등장하는 단어가 *Ästhetik*일 것이다. 한국에
서 *Ästhetik*은 일본 번역의 영향으로 대부분 "미학美學"으로 단순히 번
역되고 있지만 본래 *Ästhetik*은 어원에서부터 다양한 의미를 함축하
고 있다. 즉 미학은 그리스어 *aisthesis*에서 유래하며 단순히 아름다움
을 연구하는 학문이라기보다는 "감각", "감성" 등의 기본적 의미를 함
축하고 있으며 나아가 감각, 감성을 통해서 이루어지는 인식의 범주
로 분류되기도 한다. 독일어 *Ästhetik*은 *ästhtisch, Ästhetisierung, das
Ästhetische* 등 다양한 활용 형태가 있다. 그런데 이들을 단순히 "미
학", "미학적", "미학화", "미학적인 것"이라고 번역할 경우 말의 본래
적 의미가 지니고 있는 미세하고 섬세한 뉘앙스를 많이 놓치는 안타
까움이 있다. 이러한 어려움은 이미 헤겔이 『미학강의』 서문에서 언급
한 바 있다(G.W.F. Hegel, *Vorlesungen über die Ästhetik I*, Frankfurt
a.M., Suhrkamp, 1994, p.13). 헤겔에 따르면 *Ästhetik*은 단순히 감각
Sinnlichkeit과 느낌Empfinden의 학문이라는 점에서 예술, 특히 아름다운
예술을 논하는 철학 전체를 포괄하지 못한다는 것이다. 그렇다고 "미
학"을 단지 "감성학"으로, "미학적"을 단지 "감각적", "감성적"으로 번
역할 수도 없는 노릇이다. 그러할 경우 미학이 인식론의 일부로 축소되
는 또 다른 한계가 생겨나기 때문이다. 따라서 헤겔이 말하듯 *Ästhetik*
은 단지 전승되어온 "단순한 이름bloßer Name"(G.W.F. Hegel, 같은 곳)

으로 받아들이는 게 좋을 것이다. 아울러 "미학"이 언급될 경우 그 안에는 여러 가지 다양한 의미들, 즉 감각, 아름다움, 감정, 심미성 등의 의미가 함축되어 있음을 인지하는 것이 만족스런 내용 전유를 위해 바람직할 것이다. 이 책에서 역자는 의미의 혼란을 피하기 위해 *Ästhetik* 은 *ästhtisch, Ästhetisierung, das Ästhetische*의 번역을 "미학", "미학적", "미학화", "미학적인 것"으로 일관화 하였음을 알려두고, 독자들은 위에 언급된 사항을 인지하며 책을 읽어주길 바라는 마음이다. ― 옮긴이(크리스토프 멘케, 『미학적 힘』, 김동규 역, p.7 참고).

2 Johann Gottfried Herder, "〈Bruchstück von Baumgartens Denkmal〉", in: Herder, *Werke*, Bd.I, edit. by Ulrich Gaier, Frankfurt/M.: Deutscher Klassiker Verlag 1985, p.682, 683, 683.

3 Christoph Menke, *Kraft. Ein Grundbegriff ästhetischer Anthropologie*, Frankfurt/M.: Suhrkamp 2008. *Kraft*는 2013년 김동규의 번역으로 한국에서 출판되었다. 크리스토프 멘케, 김동규 역, 『미학적 힘 : 미학적 인간학의 근본 개념』, 그린비 출판사, 서울 2013. 이 책은 역자가 현재 번역한 『예술의 힘*Die Kraft der Kunst*』바로 이전에 발간된 책으로 함께 읽으면 많은 도움이 될 것이라 생각한다. 이하 *Kraft*는 『미학적 힘』으로 본문에서 표기할 것이다.

4 이 책 : "예술의 힘, 일곱 가지 테제".

5 예술의 미학적 개념의 이론 형태에 대한 요약된 언급으로 다음을 보라. Menke, *Kraft*, p.83-88, "Ausblick. Ästhetische Theorie"(한국 번역본 『미학적 힘』에서는 110페이지 이하).

6 시대를 표기하는 독일어 *Neuzeit, Modern, Postmodern*는 사상적 문맥에서 한국말의 근대, 현대, 탈현대와 완전히 상치하지 않는다. *Neuzeit*

는 넓은 의미에서 종교개혁, 이성철학, 문예부흥이 일어난 대략 1500년경 이후를 가리키며, 좁은 의미에서는 18-19세기 계몽주의, 산업혁명 시기를 가리킨다. 그러나 후자는 전자의 시각에서 볼 때 우리가 현대modern라고 부르는 기간과 다시 맞물린다. 중요한 것은 이 책의 저자가 계몽주의, 이성의 시대를 *Modern*으로 표기하고 있다는 것이며, 따라서 역자는 이를 중심으로 이하 나오는 시대 용어에서 *Neuzeit*는 "전근대"로, *Modern*은 "근대"로, *Postmodern*은 "포스트모던" 그대로 번역하였음을 밝혀둔다.

7 Platon, *Ion*, 533d-534b, Friedrich Schleiermacher 번역, in: Platon, *Sämtliche Werke*, ed. by Karl Heinz Hüsler, Frankfurt/M./Leipzig 1991, Vol. I. Ion의 이 부분에 대해서는 이후 더 자세히 논할 것이다. 이 책의 25-26페이지와 38-39페이지를 보라.

8 Georg Wilhelm Friedrich Hegel, *Vorlesungen über Ästhetik*, Bd.I, in: Hegel, *Werke in zwanzig Bänden*, Frankfurt/M.: Suhrkamp 1969-70,Vol.13, p.51.

9 Georg Wilhelm Friedrich Hegel, *Phänomenologie des Geistes*, in: Hegel, *Werke*, Vol.3, p.298. 헤겔이 "정신적인 동물의 왕국"의 이 장에서 관계하고 있는 것은 예술의 작품이 아니라 정신 활동 일반의 작품 성격이다. 이 차이점에 대해서는 앞으로 다룰 것이다.

10 같은 책, p.300.

11 다음을 비교하라. Dieter Mersch, *Ereignis und Aura. Untersuchung zu einer Ästhetik des Performativen*, Frankfurt/M.: Suhrkamp 2002, p.157 이하.

12 Albrecht Wellmer, *Versuch über Musik und Sprache*, München:

Hanser 2009, p.134. 작품 개념의 내부적 규범성에 대해서는 같은 책의 p.92 이하를 보라.

13 "예술작품은 정신으로부터 나와, 정신의 토양에 속해, 정신의 세례를 받아, 정신적 요소들에 의해 형성된 것을 묘사하는 한에서만이 예술작품이다" Hegel, *Vorlesungen über Ästhetik*, Vol.I. p.48.

14 다음을 비교하라. Christoph Menke, "Das Problem der Philosophie. Zwischen Literatur und Dialektik", in: Joachim Schulte/Uwe Justus Wenzel(Ed.), *Was ist ein 'philosophisches' Problem?*, Frankfurt/M.:Fischer 2001, pp.114−133.

15 Immanuel Kant, *Kritik der reinen Vernunft*, in: Kant, *Werke*, ed.by. Wilhelm Weischedel, Darmstadt: Wissenschaftliche Buchgesellschaft 1956, Vol.II, B 20. 내가 강조하는 분석은 도덕적 판단 방식에 대한 칸트의 철학적 고찰에 해당된다. 여기서 칸트는 우선 소크라테스로 소급하며 출발한다. 다음과 비교하라. *Grundlegung zur Metaphysik der Sitten*, in: Kant, Werke, Vol.IV. AB 20 이하.

16 이와 관련해 더 자세한 사항은 다음을 보라. Christoph Menke, "Subjektivität und Gelingen: Adorno−Derrida", in: Andreas Niederberger/Markus Wolf(Ed.), *Politische Philosophie und Dekonstruktion. Beiträge zur politischen Philosophie im Anschluss an Jaques Derrida*, Bielefeld: Transcript 2007, pp.61−76.

17 Platon, Ion, 533e−534a, trans. by Friedrich Schleiermacher, in: Platon, *Sämtliche Werke*, ed. by Karl Heinz Hüsler, Frankfurt/M./Leipzig: Insel 1991, Vol.I. 열광의 미학적 개념과 이것의 플라톤적 전통에 대해 더 자세한 사항은 다음을 보라. Christoph Menke,

Kraft. Ein Grundbegriff ästhetischer Anthropologie, Frankfurt/M.:
Suhrkamp 2008, Chapter IV. (『미학적 힘』에서는 p.90 이하.)

18 Hans-Georg Gadamer, "Plato und die Dichter", in: Gadamer,
Gesammelte Werke, Tübingen: Mohr (Siebeck) 1993, Vol.5, p.189.

19 *machen*은 "만들다", "하다"라는 의미를 지닌 동사로, 희랍어 ποιέω
(poieo: 만들다)와 같은 의미를 지닌다. 저자는 이 장에서 특히나 이
동사를 많이 사용하고 있는데 단순히 "만들다"의 의미가 아니라 "(시
를) 만들다", "(시를) 짓다"라는 예술창작의 문맥에서 사용하고 있다.
따라서 이하 등장하는 *machen*의 한글역은 몇몇 특별한 경우를 제하
고는 "창작"으로 번역했음을 알려둔다. 참고로 ποιέω는 철학적으로
실천적-이론적 행동에 상반되는 목적적 행동(아리스토텔레스)의 의미
를 지닌다. ― 옮긴이 주.

20 Paul Valéry, "Antrittsvorlesung zum Kolleg über Poetik", in:
Valéry, *Zur Theorie der Dichtkunst*, trans.by. Kurt Leonhard,
Frankfurt/M.: Suhrkamp 1987, pp.203-226.

21 같은 책, p.205 이하.

22 『시학』의 첫 문장은 다음과 같다. "우리는 앞으로 시 창작 기술 그 자
체, 그 여러 종류와 그 각각의 고유한 목적성, 시 창작에 성공하기 위
해 필요한 줄거리 구성 방법, 시를 구성하는 부분들의 수와 성질, 기
타 이 연구와 관련된 다른 모든 문제들을 다룰 것이다." (Aristoteles,
Poetik, trans. by Manfred Fuhrmann, Sttugart: Reclam 1982, Chapter
I, 1447a.) 아마 이보다 더 분명하게 소크라테스(혹은 플라톤)에게 반
대할 수는 없을 것이다.

23 Hegel, *Vorlesungen über Ästhetik*, Vol.II, in: Hegel, *Werke*,

Vol.14, p.27.

24 헤겔은 이러한 시적 이해를 예술의 고전적 개념(혹은 고전예술 개념)의 한 부분으로서 기술한다. "고전예술은 그 내용과 형식이 자유로운 것인 한, 오직 스스로 명료한 정신의 자유로부터만 산출된다. 그럼으로써 또 셋째로, 예술가는 예전의 예술가들과는 다른 위상을 얻는다. 다시 말해 그가 산출해내는 것은 사려 깊은 인간의 자유로운 활동으로서 나타난다. 그는 자신이 무엇을 하고 있는지 알고 있는 것처럼 자신이 하고자 하는 일을 할 수 있다. 그가 형상화해내려고 생각하는 의미와 본질적인 내용에 대해 분명하지 않거나 기술상 서투르더라도 이를 완성해내는 데는 지장을 받지 않는다."(Hegel, *Vorlesungen über Ästhetik*, Vol.II, p.27.)

25 Valéry, "Antrittsvorlesung", p.207.

26 같은 책. p.206.

27 같은 책. p.211.

28 같은 책. p.216.

29 같은 책. p.217.

30 같은 책. p.218.

31 같은 책. p.216 이하.

32 알렉산더 가르시아 뒤트만Alexander García Düttmann은 묘사된 예술작품이 자연처럼 보이는 순간을 예술작품의 참여에서 가상에 빠지는 것이라고 기술한다. "가상에 어떻게 빠져드는가? 예술작품을 관찰할 때 우리는 그것이 누군가와 관련되어 있으며 무언가 적중하고 있다는 느낌을 받는다. 마치 적중So-ist-es과 가정Als-ob이 혼연일체인 듯 그 적중함이 무엇이며, 왜 자신이 그 작품에 의해 동動하고 있는지 말할

수 없음에도 말이다. [뉘트만은 가정Als-ob의 경험으로 빠져드는 순간
과 그 반대 순간으로서 가상의 의식을 말한다 — C. 멘케] 예술에의 참
여는 강도의 경험, 작품으로 끌려들어가는 경험, 작품 안으로 침잠하
는 경험이다. 이러한 경험이 가상에 빠져들 때의 경험이며, 그때 사람
들은 이것이 작품인지 순간 잊은 채 묘사된 것을 직접 믿고, 그 예술
작품을 만들어진 것이 아니라 주어진 것, 자연의 일부로서 여긴다. 그
래서 소설 속 인물의 운명에 감동받고, 멜로드라마를 보면서는 울고,
공포영화를 보면서는 무서워하며 함께 열광하는 것이다. 관객, 독자,
관람자를 가상과 현실의 경계로 유도하고 그들로 하여금 가상에 빠
져들게 하는 것은 소위 자연주의적 재현이 아닌 예술적 과도함이다.”
(Alexander García Düttmann, *Teilnahme. Bewusstsein des Scheins*,
Konstanz : Konstanz University Press 2011, p.20 이하.)

33 Paul Valéry, “Eupalinos oder der Architekt”, in: Valéry, *Gedichte
– Die Seele und der Tanz – Eupalinos oder der Architekt*, trans.
by Rainer Maria Rilke, Reinbek bei Hamburg : Rowohlt 1962,
pp.127,129,127.

34 같은 책. p.130 이하. 이 장면은 보리스 그로이스Boris Groys와의 대화
에서 일리아 카바코프Ilya Kabakov가 서술한 또 다른 장면을 연상시킨
다. “종종 사람들은 쓰레기통 앞에 서서 물건을 손에 쥐고 버려야 할
지 취해야 할지를 두고 고민한다. 이러한 물러남과 흔들림의 순간이
나에게는 흥미롭다. 이 순간에 버릴 기회와 취할 기회는 대략 같다.
이는 보존과 버림 사이에서의 가물거림이다(⋯)” (Ilya Kabakov/Boris
Groys, *Die Kunst des Fliehens. Dialoge über Angst, das heilige Weiß
und den sowjetischen Müll*, trans.by Gabriele Leupold, München/

Wien: Hanser 1991, p.109.)

35 같은 책. p.132.

36 같은 책. p.137,133,134.

37 같은 책. p.135.

38 같은 책. p.135.

39 Enrique Vila-Matas, Bartleby & Co., trans.by Petra Strien, Frankfurt/M.: Fischer 2009, p.66 이하.

40 같은 책, p.200 이하.

41 같은 책, p.219.

42 같은 책.

43 같은 책.

44 Platon, Ion, 534e.

45 Friedrich Nietzsche, *Die Geburt der Tragödie*, in: Nietzsche, *Kritische Studienausgabe*, ed.by Giorgio Colli/Mazzino Montinari, München/Berlin/New York: dtv/de Gruyter ²1998, Vol.I, p.34. 나는 이어서 『미학적 힘』에서 상세히 묘사한 (특히 pp.63-66, 80-82, 110-115) 숙고들을 요약하고자 한다.

46 Friedrich Nietzsche, *Götzen-Dämmerung oder Wie man mit dem Hammer philosophiert*, in: Nietzsche, *Kritische Studienausgabe*, Vol.6, p.117.

47 따라서 주체적 능력에는 본질적으로 자의식이 속한다. X를 행할 능력을 지닌 주체는 자신이 X를 행하는 것을 알고 있다. 주체는 목적으로 자신을 주도할 수 있고, 자신의 성취를 의식하고 있다.

48 Nietzsche, *Götzen-Dämmerung*, p.117.

49 Nietzsche, *Die Geburt der Tragödie*, p.38. 비교 David E. Wellbery, "Form und Funktion der Tragödie nach Nietzsche, in: Bettine Menke/Christoph Menke(ed.), *Tragödie-Trauerspiel-Spektakel*, Berlin: Theater der Zeit 2007, p.205 이하.

50 Nietzsche, *Götzen-Dämmerung*, p.116.

51 Nietzsche, *Die Geburt der Tragödie*, p.32.

52 같은 책. p.33.

53 같은 책.

54 같은 책. p.25.

55 Menke, 『미학적 힘』, p.113.

56 이 주장이 플라톤의 예술에 대한 철학적 숙고의 요약적 진술로 의미된 것이 아님을 언급하는 것이 필요한가?

57 Hegel, *Phänomenologie des Geistes*, p.144f.

58 Hegel, *Vorlesungen der Ästhetik*, Vol.I, p.61.

59 같은 책. p.61f., 45.

60 같은 책. p.62.

61 이에 대해서는 제1부 3. "판단 : 표현과 반성 사이"에 더 상세히 기술되어 있다.

62 미학적인 것의 가상적 성격에 대해서는 다음을 참조하라: Karl Hein Bohrer, *Plötzlichkeit. Zum Augenblick des ästhetischen Scheins*, Frankfurt/M.: Suhrkamp 1981; Alexander Carcía Düttmann, "Der Schein", in: *Inaesthetik*, Nr.o (2008), p.149-157; 같은 저자, *Teilnahme, Bewusstsein des Scheins*, Konstanz: Konstanz University Press 2011; Martin Seel, *Ästhetik des Erscheinens*,

München/Wien: Hanser 2000.

63 Stendhal (Henri Beyle), *Über die Liebe*, complete edition, trans.by Walter Hoyer, Frankfurt/M.: Insel 1979, p.76; 스탕달은 계획했던 1842년의 두 번째 발행본 서문에서 "연애론"에 대해 말하고 있다. 같은 책. p.36; Stendhal, *De l'amour*, seule édition complète, Paris: Lévy Frères 1857, p.34 그리고 XVIII.

64 "나타남"을 제목으로 게르트 위딩Gert Ueding은 에른스트 블로흐Ernst Bloch의 미학적 고찰을 한데 모아 편집하였다; Ernst Bloch, *Ästhetik des Vorscheins*, 2 Volums, ed.by Gert Ueding, Frankfurt/M.: Suhrkamp 1974.

65 Aleaxander Nehamas, *Only a Promise of Happiness. The Place of Beauty in a World of Art*, Princeton/Oxford: Princeton University Press 2007, 특히 Chapter I.

66 Stendahl, *Über die Liebe*, p.45. 스탕달은 "결정 작용"의 용어선택에 대해 다음과 같이 말한다. "잘츠부르크의 염갱鹽坑에 겨울이 되어 잎이 떨어진 나뭇가지를 폐갱廢坑 깊이 넣어 두었다가 두서너 달이 지난 다음 꺼내보면 반짝거리는 결정체로 덮여 있다. 굵기가 곤줄박이의 다리 정도밖에 되지 않는 가장 가느다란 다리조차도 눈부신 숱한 다이아몬드로 장식되어 있어 이미 본래의 나뭇가지의 모습은 찾아볼 수가 없다"(같은 곳).

67 같은 책. p.53.

68 같은 책. p.76.

69 같은 책. p.65.

70 같은 책. p.76.

71 같은 책. p.75,63,77.

72 같은 책. p.81,78.

73 같은 책. p.79.

74 Charles Baudelaire, "Der Maler des modernen Lebens", trans. by Friedhelm Kemp/Bruno Streiff, in: Baudelaire, *Sämtliche Werke*, ed. by Friedhelm Kemp/Claude Pichois, München/Wien: Hanser 1989, Vol.5, p.216.

75 같은 책. p.215 이하.

76 디오티마는 기원전 440년경 아테네로 온 이방여인으로 역사적 실존인 물로 전해진다. 여기서 그녀는 플라톤적 소크라테스를 대변하는 역할 을 하고 있는데, 이러한 픽션이 소크라테스의 무지에 대한 입장을 유 지시켜 주고, 소크라테스로 하여금 대화의 형식을 가능하게 한다 — 옮긴이 주.

77 Platon, *Symposion*, 206e, trans.by Karlheinz Hülser, Frankfurt/M./ Leipzig: Insel Verlag 1991, Vol.IV.

78 같은 책. 206d.

79 진화이론의 해석으로 가는 도상에서 가장 중요한 잠정적 일보는 선 과 진의 관계에 대한 홉스의 자연주의적 재정의이다. "아름다움 [*pulchritude*]은 미래에 대한 선의 공시이다." (Thomas Hobbes, *Man and Citizen*, ed.by Bernard Gert, trans.by Charles T. Wood and others, Indiapolis/Cambridge: Hackett 1991, p.47 이하.) 혹은 "약속된 선"(Thomas Hobbes, *Leviathan*, trans.by Walter Euchner, Suhrkamp 1984, p.41), 그리고 "선"은 쾌를 유발하는 것이며, 쾌 는 다시금 "생동감 있는 운동의 강화와 촉진"(같은 책. p.41 이하)으

로 이해될 수 있다. – 진화이론적 미학의 역사적 재구성에 대해서는 Winfried Menninghaus, *Das Versprechen der Schönheit*, Frankfurt/M.: Suhrkamp 2003, Chapter II, III을, 진화론적 숙고의 범위에 대한 비판에 대해서는 특히 다음을 참조하라. Nehamas, *Only a Promise of Happiness*, p.63–71; Martin Seel, "Vom Nutzen und Nachteil der evolutionären Ästhetik", in: Seel, *Die Macht des Erscheinens*, Frankfurt/M.: Suhrkamp 2007, p.107–122.

80 Platon, *Symposion*, 209a.

81 미의 직관에 대해서는 Platon, *Symposion*, 211c–e; Platon, Phaidon, 250e, trans. by Friedrich Schleiermacher, in: Platon, *Sämtliche Werke*, Vol. VI, 테오리아*Theoria* 개념에 대해서는 Joachim Ritter, "Die Lehre von Ursprung und Sinn der Theorie bei Aristoteles", in: Ritter, *Metaphysik und Politik. Studien zu Aristoteles und Hegel*, Frankfurt/M.: Suhrkamp 1969, p.9–33, 영적selig 직관의 기독교 미학에 대해서는 Umberto Eco, *Kunst und Schönheit im Mittelalter*, München/Wien: Hanser 1991, p.122–127; Thomas Rentsch, "Der Augenblick des Schönen. Visio beatifica und Geschichte der ästhetischen Idee", in: Helmut Bachmaier/Thomas Rentsch(Ed.), *Poetische Autonomie. Zur Wechselwirkung von Dichtung und Philosophie in der Epoche Goethes und Hölderlins*, Stuttgart: Klett–Cotta 1987, p.329–353을 보라.

82 Arthur Schopenhauer, *Die Welt als Wille und Vorstellung*, in: Schopenhauer, *Züricher Ausgabe*, Zürich: Diogenes 1977, §38, p.253. 다음을 비교하라. Michael Theunissen, "Freiheit von der

Zeit. Ästhetisches Anschauen als Verweilen", in: Theunissen, *Negative Theologie der Zeit*, Frankfurt/M.: Suhrkamp 1991, p.285–298.

83 Friedrich Nietzsche, *Götzen-Dämmerung oder Wie man mit dem Hammer philosophiert*, in: Nietzsche, *Kritische Studienausgabe*, ed.by Giorgio Colli/Mazzino Montinari, München/Berlin/New York: dtv/de Gruyter ²1998, Vol.6, p.125.

84 같은 책, p.127.

85 Friedrich Nietzsche, Zur Genealogie der Moral. Eine Streitschrift, in: Nietzsche, Kritische Studienausgabe, Vol.5, p.347, 348 이하.

86 Nietzsche, *Götzen-Dämmerung*, p.116.

87 "행복"의 의미를 지닌 독일어 명사 *Glück*의 동사형인 *glücken*은 아이러니하게도 "성공하다"라는 의미도 지닌다. 독일인들은 "성공"과 "행복"을 같은 문맥에서 보는 것이다. 한편 멘케는 이 책에서 성공의 의미를 세분화하며, 근대의 능력 주체가 이루는 성공과 미가 약속하는 행복의 삶을 성공으로 보는 두 관점을 제시하고 있다. 따라서 저자가 일상적 기준을 넘어선 "힘의 상승"(니체)의 문맥에서 *glücken*을 썼다면 독자는 이 말 안에 주체적 능력에 기반한 성공을 넘어선 미가 약속하는 행복의 의미가 함축되어 있음을 염두에 두어야 할 것이다. 이러한 성공의 이중적 의미에서 저자는 *glücken*을 행복과 연결된 "성공"의 의미에서 적절히 사용하고 있는 것이다. ― 옮긴이 주.

88 Georges Bataille, "Der verfemte Teil", in: Bataille, *Das theoretische Werk*, ed.by Gerd Bergfleth, Axel Matthes의 협력 하에 trans.by Traugott König/Heinz Abosch, München: Roger und Bernhard

1975, p.34. 도취적인 미학적 행복에 대한 니체의 재정의는 욕구 충족을 지향하는 공리주의적 행복에 대한 그의 비판과 상응한다. 다음과 비교하라. Dieter Thomä, *Vom Glück in der Modere*, Frankfurt/M.: Suhrkamp 2003, p.143-169.

89 Friedrich Schiller, *Über die ästhetische Erziehung des Menschen in einer Reihe von Briefen*, in: Schiller, Sämtliche Werke, München: Hanser 1980, Vol.5, p.656 이하, p.637.

90 Theodor W. Adorno, Ästhetische Theorie, Frankfurt/M.: Suhrkamp ²1974, p.128.

91 같은 책, p.129.

92 같은 책, p.205, p.197.

93 같은 책, p.347.

94 Theodor W. Adorno, *Ästhetik* (1958/9), ed.by Eberhard Ortland, Frankfurt/M.: Suhrkamp 2009, p.127.

95 Georg Wilhelm Friedrich Hegel, *Vorlesungen über Ästhetik*, Vol. II, in: Hegel, *Werke in zwanzig Bänden*, Frankfurt/M.: Suhrkamp 1969-70, Vol.14, p.86.

96 "이는 육체로까지 완성된 아름다운 고대의 신상神像에서 고매한 정신들이 정신적 숭고함 가운데 느꼈던 비애의 숨과 향기이다." – "영적인 신들은 자신의 지복함 혹은 육체성을 동시에 슬퍼한다. 그 신들의 형태에서 그들 앞에 놓인 운명과 숭고함과 특별함, 정신성과 감각적 현재의 모순의 실제적 현현으로서 고전예술 자신을 몰락으로 이끈 운명의 전개를 읽는다." (Hegel, *Vorlesungen über Ästhetik*, Bd. II, p.85, 86.)

97 Samuel Beckett, *Proust*, trans. by Marlis und Paul Pörtner/Werner Morlang, Zürich/Hamburg: Arche 2001, p.66.

98 다음을 보라. Stephen Engstrom, *The Form of the practical knowledge*, Cambridge, Mass.: Harvard University Press 2009, p.97-118.

99 나는 여기서 판단의 개념을 경험적 판단을 포함한 모든 종류의 주장과 관련된 철학적 용어의 기술적으로technisch 확장된 의미에서가 아니라(Engstrom, *The Form of the practical knowledge*, p.97 이하를 보라) 규범적 혹은 가치 평가적 "판단"을 의미하는 일상언어의 좁은 의미에서 사용하고 있다.

100 Hannah Arendt, *Das Urteilen. Texte zu Kants politischer Philosophie*, ed.by Ronald Beiner, trans.by Ursula Ludz, München: Piper 1985, p.91.

101 같은 책 p.90. 내가 여기서 "실천적", "미학적"이라고 표기하고 있는 칸트의 판단의 반성이론의 두 영역의 관계에 대해서는 다음을 보라. Christoph Menke, "Aesthetic Reflection and Ethical Significance. A Critique of the Kantian Solution", in: *Philosophy and Social Criticism*, Bd. 34 (2008), Nr.1-2, p.51-63.

102 타자와의 관계에 대해 저자는 자신의 다른 소설에서 다음과 같이 말하고 있다. "너는 그를 좋아하지 않아 라고 나는 말했다. 왜? 한스는 여느 때와 달리 한동안 침묵하였고, 무엇을 대답할지 생각했다. 마침내 그는 자신도 모르겠다고 말했다."

103 Friedrich Nietzsche, *Menschliches, Allzumenschliches*, in: Nietzsche, *Kritische Studienausgabe*, ed.by Giorgio Colli/ Mazzino

Montinari, München/Berlin/New York: de Gruyter/dtv ²1988, Bd.2, p.350.

104 Jacque Lancière, *Die Aufteilung des Sinnlichen. Die Politik der Kunst und ihre Paradoxien*, trans.by Maria Muhle, Berlin: b_ books 2006, p.35 이하.

105 Georg Wilhelm Friedrich Hegel, *phänomenologie des Geistes*, in: Hegel, *Werke in zwanzig Bänden*, Frankfurt/M.: Suhrkamp 1969-70, Vol.3, p.535. 나는 "Noch nicht. Die philosophische Bedeutung der Ästhetik", in: Friedrich Balke/ Harun Maye/ Leander Scholz (ed.), *Ästhetische Regime um 1800*, München: Fink 2009, p.39-48에서 자세히 기술했던 논제를 다음의 양 단락에서 요약할 것이다.

106 아도르노는 이것을 "예술의 주체적 역설"이라고 기술한다. "맹목 – 표현 – 반성 – 형태 – 생산에서 맹목을 합리화시키는 것이 아니라, 미학적으로 비로소 생산하는 것이다. '그것이 무엇인지 모르는 것을 만드는 것'이다." (Theodor W. Adorno, *Ästhetische Theorie*, Frankfurt/M.: Suhrkamp ²1974, p.174.) 아도르노는 여기서 자신의 글을 인용한다. "한 예술 장르가 자신의 내재적 연속성을 함축하지 않은 것을 자신 안에 허용하면 할수록 이것을 모방하는 대신 자신에게 낯선 것, 물질적인 것에 더욱더 참여하게 되고 잠정적으로 사물 중의 사물로, 우리가 모르는 무언가로 된다." (Theodor W. Adorno, "Die Kunst und die Künste", in: *Gesammelte Schriften*, Vol. 10, Frankfurt/M.: Suhrkamp 1977, p.450; 이 책의 150페이지를 보라.)

107 Hegel, *phänomenologie des Geistes*, p.534.

108 Christiane Voss, *Der Leibkörper. Erkenntnis und Ästhetik der Illusion*, unv. Habilitationsschrift, Frankfurt/M. 2010, p.192.

109 Jean-Baptiste Dubos, *Réflections critiques sur la poésie et sur la peinture*, Reprint Genf 1967, Vol. II, p.343 이하. 뒤보Dubos는 여기서 단지 한 예일 뿐이다. 감각적 파악과 감각적 판정의 방법화에 대한 필요 및 가능성에 반대하는 유사한 논제들은 파스칼, 라이프니츠, 비코에 의해서 역시 언급되고 있다; Christoph Menke, Artikel. "Subjekt, Subjektivität", in: Karlheinz Barck외 (ed.), *Ästhetische Grundbegriffe*, Volume 5, Stuttgart und Weimar: Metzler 2003, 특히 p.743-748. 이에 대해 더 자세하고 (다른 시각에서) 이 책의 제2부 2. "미학적 자유 : 의지에 반反하는 취미"에서 다루고 있다.

110 이것은 미학적 판단이 예술작품과 관계한다는 것이 상응한다. 즉 힘의 미학적 유희와 직접 관계하지 않는다는 것이다. 이것은 본질상 판단될 수 없으며, 판단의 대상이 아니다. 예술작품 스스로 자신 안에서 자신을 생기게 한 미학적 유희로부터 분열되어야 하는 것처럼 (니체의 말에 따라 "구원" 되어야 하는 것처럼) 예술작품과 관계하는 판단 역시 그것을 표현하는 미학적 유희로부터 분열되어야 한다(이에 대해 더 자세한 것은 이 책의 본문 41페이지 이하를 보라). 예술작품을 확정하는 자기 분열과 판단을 실행하는 자기 분열은 서로 상응한다.

111 알브레히트 벨머Albrecht Wellmer는 아도르노에 이어 "내부로부터의" 예술작품의 모방적 파악과 "외부로부터의" 예술작품의 분석과 판단 사이에 변증법을 발전시켰다. 이에 대해서는 다음을 보라. Albrecht Wellmer, *Versuch über Musik und Sprache*, München: Hanser

2009, p.129.

112 Alexander Garcia Düttmann, *So ist es. Ein philosophischer Kommentar zu Adornos 'Minima Moralia'*, Frankfurt/M.: Suhrkamp 2004.

113 그것은 단지 세계를 해명하는 예술의 자기 반성일 뿐이다.

114 Gilles Deleuze, "Schluß mit dem Gericht", in: Deleuze, *Kritik und Klinik*, trans.by Joseph Vogl, Frankfurt/M.: Suhrkamp 2000, p.171-183.

115 미학적으로 판단하는 사람은 다음과 같이 말한다. "게다가 나는 오래 전부터 예술의 엄청난 힘, 결코 측정되지 않으며 그 무엇과도 비교될 수 없는 강력한 힘을 믿고 있다. 지오콘다Gioconda와 앙팡 Infante의 영원함에서는 누구나 자신의 어둡고 무의식적인 감동의 순간을 발견한다. 그리고 이미 수세기 전에 죽은 예술가는 자신의 예술의 힘을 통해 오늘날까지 사람들의 정서를 함양시키고 있다. 무엇이 그러한 힘보다 더 부럽겠으며, 이러한 영원함의 성곽 위에 자신의 돌 하나를 얹은 사람은 또 얼마나 행복하겠는가? 나는 아무도 서로 비교하지 않는다. 나는 기준의 개념을 지양시킨다." (Warlam Schalamow, An Boris Pasternak, in: Shalamow, *Über Prosa*, trans. by Gabriele Leupold, Berlin: Matthes & Seitz 2009, p.43 이하.)

116 Oil on Paper, 268cm×200cm, 카우프만 컬렉션, 베를린.

117 Gottfried Böhm, "Plötzlich, diese Übersicht. Farbe und Imagination bei Neo Rauch", in: *Neo Rauch: Neue Rollen*. Bilder 1993-2006, Köln: DuMont 2006, p.35.

118 『돌아온 자의 편지Brief des Zurückgekehrten』중 네 번째 편지에서 후

고 폰 호프만스탈Hugo von Hofmannsthal은 반 고흐에 대해 다음과 같이 말한다. "새로 일군 밭과 저녁노을을 등진 웅장한 대로, 굽은 소나무가 있는 좁은 길, 건물 벽 앞에 작은 마당, 야윈 말들이 있는 초목 위의 농부 마차, 구리 대야와 흙 항아리, 식탁 주위에 모여 감자를 먹는 몇몇 농부들. 그러나 이들이 그대에게 무슨 소용이 있단 말인가! 그래서 그대에게 색에 대해 말해야 하는 것이다. 거기에는 믿을 수 없으리만큼 강렬한 파란색이 늘 반복해서 등장하고, 부드러운 에메랄드 같은 초록빛과 노란색에서 오렌지 빛까지 있네. 그러나 그색깔들에서 대상의 가장 깊은 생명이 분출되지 않는다면 색이란 또 무엇이란 말인가! 그런데 가장 깊은 생명은 있었다네. 나무, 돌, 담벼락, 좁은 길은 가장 깊은 내면을 발산했고, 흡사 나에게 그것을 투사하는 듯했네. 그러나 그것은 이전에 간혹 오래된 그림들에서 마술적 분위기처럼 흘러나왔던 아름답지만 말없는 생명의 환희와 조화는 아니었네. 아니었네, 그것은 현존재의 힘이었네. 이들의 성나고, 강렬함으로 응시된 기적이 나의 영혼을 엄습했다네. 그대에게 어떻게 설명해야 할지. 여기서는 모든 존재, 각각의 나무, 노랑과 초록으로 그어진 각각의 들판, 각각의 울타리, 돌산으로 연결된 각각의 좁은 길, 주석으로 만든 항아리의 존재, 흙으로 구운 접시, 탁자, 볼품없는 소파 등 — 이 모든 사물의 존재가 생명 없는 무서운 혼돈으로부터, 존재 없는 심연으로부터 마치 다시 태어난 듯 일어나는 것이네. 이러한 각각의 사물들, 이 피조물들이 세상에 대한 무서운 의심으로부터 어떻게 태어났으며, 이제 자신의 현존을 지니며 끔찍한 나락, 입 벌리고 있는 무를 영원히 어떻게 은폐하고 있는지 나는 느끼고 있다네, 아니 알고 있다네! 이 언어가 나의 영혼에게 무엇을 말하

고 있는지 그대에게 단지 반만이라도 설명할 수 있다면! 그것은 나의 내면의 가장 기이하고 수수께끼 같은 상태의 엄청난 정당성을 내던졌고, 나로 하여금 한 가지를 이해하게 만들었다네. 내가 참을 수 없는 무감각에서 느낀, 견딜 수 없었던 것이 무엇이었으며, 더 이상 그것을 나로부터 떼어낼 수 없다는 것을. 오 내가 그것을 얼마나 강하게 느꼈던지. 어떤 알 수 없는 영혼이 불가해한 강렬함으로, 하나의 세계로 나에게 답을 준 것이네!" (Hugo von Hofmannsthal, "Die Briefe des Zurückgekehrten", in: von Hoffmannsthal, *Erzählungen. Erfundene Gespräche und Briefe. Reisen*, ed. by Bernd Schoeller, Frankfurt/M.: Fischer 1979, p.565 이하.)

119 "Mir ist nichts mehr peinlich", in: *Süddeutsche Zeitung*, 13. 9. 2006.

120 Wolfgang Iser, *der Akt des Lebens. Theorie ästhetischer Wirkung*, München: Fink 1976, p.280 이하를 보라. 후속 편은 Wolfgang Iser, *Das fiktive und das imaginäre. Perspektiven literarischer Anthropologie*, Frankfurt/M.: Suhrkamp 1991, p.377 이하.

121 라우흐의 그림에는 빈자리를 문자적으로 그려 넣으려는 시도들이 있다. 즉 그릴 것을 그리지 않는 시도이다. 하얀 면적이 있는 그림 See 검은 면적들이 있는 *Uhrenvergleich*, 글 없이 말 풍선만 있는 *Waldbahn* 같은 그림들이다. 이들은 라우흐가 미학적 빈자리를 오해해서 생겨난 가장 생산적 변종들이다.

122 이에 대한 아도르노의 생각에 대해서는 이 책의 172페이지를 보라.

123 이 인용에 대해서는 필립 슈튈거Phillip Stoellger에게 빚을 지고 있다. Phillip Stoellger, "Sichtbarkeit der Theorie", in: *Einunddreißig*,

Juni 2012, p.103.

124 Diedrich Diederichsen, o.T., in: *Texte zur Kunst*, 21.Jahrgang, Heft 81, März 2011, p.45.

125 같은 책, p.49.

126 Immanuel Kant, *Kritik der Urteilskraft*, in: Kant, *Werke*, ed.by Wilhelm Weischedel, Darmstadt: Wissenschaftliche Buchgesellschaft 1956, Vol.V, §40, B157.

127 Immanuel Kant, *Kritik der reinen Vernunft*, in: Kant, *Werke*, ed.by Wilhelm Weischedel, Darmstadt: Wissenschaftliche Gesellschaft 1956, Bd.II, B XIII−XIV. 이어 나오는 인용들은 이 단락에 있다.

128 같은 책, B.XIII−XIV.

129 같은 책, B XIII.

130 Arnold Gehlen, *Der Mensch. Seine Natur und seine Stellung in der Welt*, Wiesbaden: Aula [13]1986, p.219. (이 구절을 알려준 데이비드 웰버리David Wellberry에게 감사한다.)

131 Martin Heidegger, "Die Frage nach der Technik", in: Heidegger, *Vorträge und Aufsätze*, Pfullingen: Neske 1994, p.16.

132 이 물음은 실험에서의 예상치 못한 것의 등장과 관계한다. 학문적 실험은 "특정하고 선별된 관점 하에 처한 그 어떤 사물들을 변화하는 상황 하에 놓고, 이때 나타나는 법칙들을 연구하는 것에 근거한다. [···] 이미 존재하는 지식들로부터 생겨나는 정해진 예상 없이는 실험이란 전혀 행해질 수 없을 것이다. 그러나 이때 사람들은 그러한 예상(가정)의 확인이나 부정만을 접하는 것이 아니라 ― 바로 그

러하기 때문에 이들은 불안정한 상태로 유지되어야 한다 — 새롭고 예상치 못한 현상들도 만나게 된다. 그러면 이들은 이제 이론적 선취 없이 단지 그 현상 안에서 그리고 그것들이 등장한 상황의 법칙에 따라 연구된다." (Gehlen, *Der Mensch*, p.219.) 이러한 생각을 한스 요르그 라인베르거Hans Jörg Rheinberger는 실험에서 새롭고 예상치 못한 것이 등장하는 것은 부수적 작용에 그치는 것이 아니라 바로 실험이 산출하고자 하는 것이라는 테제로 극단화시킨다. 실험은 "차이들을 생산"하는 시스템인 것이다. (Hans Jörg Rheinberger, *Experimentalsysteme und epistemische Dinge*, Frankfurt/M.: Suhrkamp 2006, p.280 이하.)

133 Immanuel Kant, *Kritik der Urteilskraft*, in: Kant, Werke, Vol. V, B 146.

134 같은 책, B 69. – 다음에 언급될 이러한 자율 형식의 비판에 대해서는 이 책의 제2부 2. "미학적 자유 : 의지에 반反하는 취미"에 더욱 상세히 나온다.

135 예술의 시적 정의는 다음의 문장들에서 표현된다. "가장 중요한 것은 사건의 결합(즉 플롯)이다. 무릇 비극은 인간을 모방하는 것이 아니라 인간의 행동과 생활과 행복과 불행을 모방하는 것이다." – "이 관계를 규정한 후에 이제 우리는 어떤 특성을 사건들의 결합이 지니고 있는가에 대해 말하고자 한다. 왜냐하면 이것이 비극의 첫 번째 부분이자 가장 중요한 요소이기 때문이다. 비극이 완결적으로 일정한 크기를 가지고 있는 전체적 행동의 모방이라는 것은 우리가 이미 확립한 바이다. 일정한 크기를 가지고 있는 전체적 행동이라 함은, 전체 중에는 아무런 크기를 가지고 있지 않은 전체도 있기 때문

이다. 그런데 전체는 처음과 중간과 끝을 가지고 있는 것이다. [⋯] 그러므로 잘 구성된 플롯은 아무데서나 시작하거나 끝나서는 안 된다. 그 시작의 끝은 지금 말한 규정에 부응하지 않으면 안 된다." (Aristoteles, *Poetik*, trans.by Manfred Fuhrmann, Stuttgart: Reklam 1982, Chapter 6, 1450a, Chapter 7, 1450b.)

136 Friedrich Nietzsche, *Die Geburt der Tragödie*, in: Nietzsche, *Kritische Studienausgabe*, ed.by Giorgio Colli/Mazzino Montinari, München/Berlin/New York: dtv/de Gruyter 21998, Vol.I, p.60. 연기에 대한 니체의 생각은 현재의 극장에서 실천되고 있다. 다음을 비교하라: Carl Hegemann, *Plädoyer für die unglückliche Liebe. Texte über Paradoxien des Theaters 1980-2005*, ed. by Sandra Umathum, Berlin: Theater der Zeit 2005, 특히 p.129 이하, 248 이하; Hans-Thies Lehmann, *Postdramatisches Theater*, Frankfurt/M.: Verlag der Autoren 1999, p.216 이하.

137 Nietzsche, *Die Geburt der Tragödie*, p.61.

138 같은 책.

139 같은 책, p.44.

140 같은 책, p.61.

141 Samuel Beckett, *Proust*, trans.by Marlis 그리고 Paul Pörtner/Werner Morlang, Zürich/Hamburg: Arche 2001, p.76.

142 같은 책, P.64.

143 같은 책, p.65. ("중복의 원형"이란 반복되는 기억 안의 최초의 인상을 말한다. 인간 실존은 그 최초의 인상을 반복하려 애쓰지만 반복의 성공은 의지나 의도 등에 의해 변질되어 늘 실패하게 된다. 저자가 이 인

용문에서 말하고자 하는 것은 원형, 최초의 인상이 회복되는 것은 의지적인 반복이 아니라 미학적 실험을 통해서 가능하게 된다는 점이다. — 옮긴이 주.)

144 같은 책, p.77. 실증주의Positivismus의 개념에 대해서는 Manfred Sommer, *Evidenz im Augenblick. Eine Phänomenologie der reinen Empfindung*, Frankfurt/M.: Suhrkamp 1987을 보라.

145 Beckett, *Proust*, p.20.

146 같은 책, p.38.

147 Friedrich Nietzsche, Nachgelassene Fragmente, Sommer 1872—1873 처음, 19[30], in: Nietzsche, *Kritische Studienausgabe*, Vol. 7, p.426.

148 Friedrich Nietzsche, Nachgelassene Fragmente, 1874 초—1874 봄, 32[44], in: Nietzsche, Kritische Studienausgabe, Vol. 7, p.767.

149 Richard Wagner, Tannhäuser und der Sängerkrieg auf der Wartburg, ed.by Kurt Pahlen/Rosmarie Känig, Mainz: Shott 2008, I.2 (p.32) 그리고 II.4 (p.87).

150 같은 책, I.2 (p.37—39).

151 같은 책, II.4 (p.89, 93).

152 이것은 비너스 산이 예술적 실천인 한 일반적으로 타당하다. 파리 버전의 무대 지시사항은 다음과 같다. "열광적 도취의 몸짓으로 바카스의 여사제들은 사랑하는 자들을 점점 커져 가는 열기로 압도한다. 이에 도취된 자들은 격정적인 사랑의 포옹에서 서로 얽히고 설킨다. 이때 사티로스와 목양신들이 틈새에서 최고의 광기로 몰려온다. 그리고 극도의 광란이 폭발했을 때, 세 우미의 여신이 경악하며 일어

선다. 이들은 광란자들을 저지하고 떼어놓으려 하지만 맥없이 함께 쓸려갈 것을 두려워한다. 그들은 잠자는 큐피트들에게로 몸을 돌려 이들을 흔들어 깨우고 높이 쫓는다. 큐피드들은 새의 무리처럼 날개를 퍼덕이며 날아올라 전투방침에서처럼 동굴의 전 공간을 차지하고 그리로부터 화살비를 아래의 혼잡함 속으로 퍼부어댄다. 부상자들은 사랑의 갈망에 사로잡힌 채 광란의 춤을 멈추고 피로에 빠져든다. (Wagner, *Tanhäuser*, I.1, p.23-25.) 광란과 우아함의 이중성은 예술작품으로서 비너스 산에 내재하는 요소이다.

153 Nietzsche, *Nachgelassene Fragmente*, 1874 초-1874 봄, 32[15], p.759.

154 이것으로 시도와 경험의 관계는 칸트의 규정과는 반대로 된다. 우리가 시도 안에서 경험을 하는 것이 아니라 (경험은 본질상 부정적이고 반대 힘의 경험이기 때문에) 경험이 우리가 행동하고 알고 있는 모든 것을 시도로 만드는 것이다. 그래서 몽테뉴Montaigne는 "경험"과 "나의 삶의 시도들" 사이에 놓인 연관성을 이해하게 된다(Michel de Montaigne, "Über die Erfahrung", in: Montaigne, Essais, trans.by Hans Stilett, Frankfurt/M.: Eichborn 1998, p.544). 그의 경험은 알 수 없음의 경험이며, 이 경험이 삶을 시도로 만든다.

155 "천박한 방식으로 욕망이 지배하는 곳에 위대한 인간은 존재하지 않는다. (예를 들어 아우구스티누스나 루터 같은) 사람이 더욱 냉정한 차원을 전제하는 고차원적 문제들을 전혀 알지 못했다는 것은 이해가 된다. 아우구스티누스와 루터에게는 모든 것이 그야말로 개인적인 위기이다. 그것은 치유를 필요로 하는 병자의 문제이다. 종교는 본질상 스스로를 다스리지 못하는 사람들을 위한 동물사육소 혹

은 정신병동일 것이다. – 예를 들어 바그너의 파르치발Parcival과
탄호이저에게도 성욕의 위기는 우스꽝스러운 것이다." (Friedrich
Nietzsche, Nachgelassene Fragmente, Sommer-Herbst 1884, 26
[351], in: Nietzsche, *Kritische Studienausgabe*, Vol.II, p.242.)

156 Friedrich Nietzsche, *Richard Wagner in Bayreuth*, in Nietzsche,
Kritische Studienausgabe, Vol.I., p.437. 보들레르도 탄호이저
에 나타나는 이러한 이중성을 기술하고 있다. "Richard Wagner
und der 'Tanhäuser' in Paris", trans.by Friedhelm Kemp, in:
Baudelaire, *Sämtliche Werke*, ed.by Friedhelm Kemp/ Claude
Pichois, München/Wien: Hanser 1989, Bd.7, p.108 이하 비교.
아울러 다음을 보라:Carl Hegemenn, "'Ein furchtbares Verbrechen
ward begangen'. Notizen zum Bayreuther Tannhäuser 2011",
in: *Tannhäuser und der Sängerkrieg auf der Wartburg.*
Programmheft, der Bayreuther Festspiele, 2011, p.9-11.

157 Nietzsche, *Richard Wagner in Bayreuth*, p.439.

158 수잔 손탁Susan Sonntag은 한 일기 메모에서 예술과 삶의 분열에 대
해 다음과 같이 표현하고 있다.

"As a writer, I tolerate error, poor performance, failure. So what if
I fail some of the time, if a story or an essay is no good? Sometimes
things do go well, the work is good. And that's enough.

It's just this attitude I don't have about sex. I don't tolerate error,
failure ? therefore I'm anxious from the start, and therefore I'm
more likely to fail. Because I don't have the confidence that some
of the time (without my forcing anything) it will be good.

*
If only I could feel about sex as I do about writing! That I'm the vehicle, the medium, the instrument of some force beyond myself.

I experience the writing as given to me - sometimes, almost, as dictated. I let it come, try not to interfere with it. I respect it, because It's me and yet more than me. It's personal and transpersonal, both.

I would like to feel that way about sex, too. As if 'nature' or 'life' used me. And I trust that, and let myself be used.

An attitude of surrender to oneself, to life. Prayer. Let it be, whatever it will be.

I give myself to it.

Prayer: peace and voluptuousness."

(Susan Sonntag, *As Consciousness is Harnessed to Flesh. Journal & Notebooks 1964-1980*, ed.by David Rieff, New York: Farrar, Strauss und Giroux 2012, p.37 이하.) (이 영문 인용은 의미상의 직접적 전달을 위해 영문을 그대로 두었다. — 옮긴이.)

159 드레스덴 버전이 이와 같다. Wagner, *Tannhäuser*, I.2 (p.43-45). 파리 버전도 유사하게 표현하고 있다(같은 곳).

160 Friedrich Nietzsche, *Der Fall Wagner. Ein Musikanten-Problem*, in: Nietzsche, *Kritische Studienausgabe*, vol. 6, p.35 이하.

161 Friedrich Nietzsche, Nachgelassene Fragmente, Anfang 1874-Frühjahr 1874, 32[61], in: Nietzsche, *Kritische Studienausgabe*, ed.by Giorgio Colli/ Mazzino Montinari, München/Berlin/New

York: De Gruyter/dtv2 1988, Vol.7, p.775.

162 Friedrich Nietzsche, *Der Fall Wagner. Ein Musikanten-Problem*, in: Nietzsche, *Kritische Studienausgabe*, Vol.6, p.23.

163 같은 책, p.22.

164 Friedrich Nietzsche, *Die Fröhliche Wissenschaft*, in: Nietzsche, *Kritische Studienausgabe*, Vol.3, p.351.

165 Jean-Jacques Rousseau, *Brief an Herrn d'Alembert. Über seinen Artikel "Genf" im VII. Band der Enzyklopädie und insbesondere über den Plan, ein Schauspielhaus in dieser Stadt zu errichten*, trans.by Dietrich Feldhausen, in: Rousseau, *Schriften*, Vol. I, ed.by Henning Ritter, München/Wien: Hanser 1987, p.458. – 테아트로크라티를 진단하는 정치적 내용에 대해서는 다음을 비교하라. Christiph Menke, "Die Depotenzierung des Souveräns im Gesang. Claudio Monteverdis *Die Krönung der Poppea* und die Demokratie", in: Eva Horn inter alia, (ed.), *Literatur als Philosophie – Philosophie als Literatur*, München: Fink 2005, p.281–296; Juliane Rebentisch, *Die Kunst der Freiheit. Zur Dialektik demokratischer Existenz*, Berlin: Suhrkamp 2012, p.65 이하, 287 이하, 366.

166 Platon, *Nomoi*, 701a, trans.by Friedrisch Schleiermacher, in: Platon, *Sämtliche Werke*, ed. by Karlheinz Hülser, Frankfurt/M./ Leipzig: Insel 1991, Vol.IX.

167 같은 책, 700a–d.

168 첫 번째 인용은 William Shakespeare, *Hamlet*, IV. Iii, trans.

by August Wilhelm Schlegel, in: Shakespeare, *Tragödien*, Heidelberg: Lambert Schneider 2000; 두 번째 인용은 Walter Benjamin, "Was ist das epische Theater? 〈1〉. Eine Studie zu Brecht", in: Benjamin, *Gesammelte Schriften*, Vol.II.2, Frankfurt/M.: Suhrkamp 1977, p.528. (여기서는 벤야민이 왜 테아트로크라티의 모티브를 수용하고 브레히트에 대해 널리 퍼진 오해로부터 돌아서는지에 대해 상세히 다루고 있지 않다; Nikolaus Müller-Schöll, *Das Theater des "konstruktiven Defaitismus." Lektüren zur Theorie eines Theaters der A-Identität bei Walter Benjamin, Bertolt Brecht und Heiner Müller*, Frankfurt/Basel: Stroemfeld 2002, p.19-44.)

169 Platon, *Nomoi*, 701a-b.

170 법 해체의 미학화 과정이 현재 수용한 가장 최신의 논리적인 형태가 예술의 극단적 "길 잃음Verfransung"(아도르노)이다. 즉 장르 특유의, 매개 특유의 규정들 – 회화, 시, 음악, 연극, 사진의 본질은 무엇이며, 무슨 그림을 어떻게 그리며, 시를 짓고, 작곡하고, 연출하고, 촬영해야 하는지에 대한 규정들을 해체하는 것이다.

171 이에 대해서는 이 책 제1부 3. "판단 : 표현과 반성 사이"를 보라.

172 Thukydides, *Die Geschichte des Peloponnesischen Krieges*, ed. and Trans.by Georg Peter Landmann, Düsseldorf/Zürich: Artemis & Winkler 2002, 3.38, p.180.

173 이때 갱신은 소재Stoff와 형식Form에서 다르게 되는 것을 의미하지 않는다. 갱신은 근본적 차원에서 모든 소재와 모든 형식이 예술에서 단지 전승되고 계속해서 쓰여지는 것이 아니라 마치 최초인 듯 생산될 때만이 타당하다는 것을 말한다. 이에 대해서는 이 책의 103페이

지를 보라.

174 Hans-Georg Gadamer, *Wahrheit und Methode. Grundzüge einer philosophischen Hermeneutik*, Tübingen: Mohr (Siebeck) ⁴1975, p.118. (파토스*pathos*는 일반적으로 "열정"의 의미를 지니지만 사상적 문맥에서는 주체의 능동성이 아닌 수동적 태도를 의미하는 말로 이해된다. 기독교에서 그리스도의 수난을 passion으로 표현하는 것이나 대상에 사로잡힌 마음 상태를 pathos로 표현하는 것 등은 결국 능동에 반하는 수동의 의미를 함축한다고 볼 수 있다. 현대 사상가들이 이 용어에 주목하는 것은 "근대 주체"의 이성적, 능동적 성격에 대한 대안의 차원에서 새로운 주체 개념을 모색하는 문맥으로 설명이 된다. 아울러 실제 주체Subjekt의 본래적 의미 역시 "대상에게 몸을 굽힘", "굴복됨subiectum"이라는 라틴어의 어원을 지니고 있는 것을 미루어볼 때 근대 주체를 비판적 시각으로 바라보는 미학 내지 미학적 pathos는 본래적 의미의 주체를 드러내는데 오히려 가깝다고 볼 수 있겠다. ― 옮긴이 주.)

175 Joachim Ritter, "Die Lehre von Ursprung und Sinn der Theorie bei Aristoteles", in: Ritter, *Metaphysik und Politik. Studien zu Aristoteles und Hegel*, Frankfurt/M.:Suhrkamp 1969, p.16.

176 "관람"은 원문에서 쓰인 명사화된 동사 *Zuschauen*(바라봄)을 의역한 것이다. 저자는 앞으로 나오는 모든 (미학적) "바라봄"의 문맥에서 *Zuschauen*을 일괄적으로 사용하고 있으나, 이들을 모두 "바라봄"으로 번역할 경우 의미의 단순화가 발생할 것을 고려해 역자가 문맥에 따라 "관람", "관조" 혹은 단순히 "바라봄", "봄"으로 번역했음을 밝혀둔다. 아울러 "이론*Theorie*"의 어원인 "테오리아*theoria*" 역

시 저자는 인용문을 제하고는 모두 *Theorie*로 쓰고 있는데, 이 역시 내용의 분명함을 위해 역자가 문맥에 따라 각각 "테오리아" 혹은 "이론"으로 번역했음을 밝혀둔다. ─ 옮긴이.

177 Andrea Wilson Nightingale, *Spectacle of Truth in Classical Greek Philosophy: Theoria in its Cultural Context*, Cambridge: Cambridge University Press 2004, p.4 이하.

178 같은 책, p.51 이하 ; *theates*와 *theoros*의 차이에 대해서는: 같은 책, p.49-52.

179 James Clifford, "Notes on Theory and Travel", in: Inscriptions, Vol.5 (1989); http://culturalstudies.ucsc.edu/PUBS/Inscriptions/vol_5/v5_top.html; 마지막 접속은 2012. 11. 11에 있었다.

180 Platon, *Ion*, 533d-e, trans.by Friedrich Schleiermacher, in: Platon, *Sämtliche Werke*, Vol.I.

181 "무엇보다 중요한 것은 연극공연이 페스트처럼 잔혹하며 전염성이 있다는 것을 인정하는 것이다." "페스트에 담긴 이러한 정신적 이미지를 한번 통용시켜보면 페스트 환자의 흥분된 마음 상태에서 사람들은 다른 차원에서 우리에게 사건을 야기시키는 갈등, 투쟁, 재난, 패배에 상응하는, 구체적으로 된 무질서의 물질적 측면을 보게 될 것이다. 정신병동에서의 정신장애자의 생생한 절망과 외침이 느낌과 이미지로 전환하는 방식에 따라 페스트의 원인으로 될 수 있음이 불가능하지 않은 것처럼 외적인 사건들, 정치적 갈등, 자연 재해, 혁명의 질서, 전쟁의 무질서가 연극의 차원으로 옮겨질 때 그들을 관람하는 자의 감성 안으로 전염병의 폭력이 방전되는 것이다. 아우구스티누스는 『신국론』에서 내장을 파괴하지 않고 죽이는 페스트에서

의 작용과, 살인하지 않고 개인의 정신뿐만 아니라 민족 전체의 정
신에 가장 불가사의한 변화를 야기시키는 연극에서의 작용의 이러
한 유사성을 증명한 바 있다." (Antonin Artaud, "Das Theater und
die Pest", in: Artaud, *Das Theater und sein Double*, trans. by Gerd
Henninger, Frankfurt/M.: Fisher 1969, p.29 그리고 p.28.)

182 이 책의 p.36 이하, 그리고 p.69를 보라.

183 Chus Martinez, "Das Ausdrückbare nicht ausdrücken", in:
dOCUMENTA (13), *Das Buch der Bücher. Katalog 1/3*, Ostfildern:
Hatje Cantz 2012, p.529. 아울러 이미지에서, 그리고 이미지로부
터 어떻게 "파악"될 수 있는지에 대해서는 다음을 보라. Anselm
Haverkamp, *Begreifen im Bild. Methodische Annäherung an die
Aktualität der Kunst*, Berlin: August 2009.

184 Theodor W. Adorno, *Ästhetische Theorie*, Frankfurt/M.:
Suhrkamp ²1974, p.174. 아도르노 미학의 중심을 이루는 이 구절에
대해서는 이 책의 77-78페이지를 보라.

185 같은 책, p.191.

186 같은 책, p.113.

187 Albrecht Wellmer, "Adorno, die Moderne und das Erhabene", in:
Wellmer, *Endspiele: Die unversöhnliche Moderne*, Frankfurt/M.:
Suhrkamp 1993, p.179.

188 "실천적인 것이 미학화될 수 있다면 이것이 실천적인 것에 대해 의
미하는 것은 무엇인가? 실천적인 것이 미학화될 수 있는 것은 그
것이 원래 미학적이었기 때문이라는 것이다." (Christoph Menke,
Kraft. Ein Grundbegriff ästhetischer Anthropologie, Frankfurt/M.:

Suhrkamp 2008, p.81.) (『미학적 힘』에서는 p.109.)

189 Christoph Menke, *Kraft. Ein Grundbegriff ästhetischer Anthropologie*, Frankfurt/M.: Suhrkamp 2008, p.129. (『미학적 힘』에서는 p.168.)

190 미학적인 것의 범주에 대한 서술적인 쓰임에 대해서는 Axel Honneth, "Organisierte Selbstverwirklichung. Paradoxien der Individualisierung", in: Honneth, *Das Ich im Wir. Studien zur Anerkennungstheorie*, Berlin: Suhrkamp 2010, p.202−221, 설명적인 쓰임에 대해서는 Luc Boltanski/Ève Chiapello, "Die Arbeit der Kritik und der normative Wandel"; in: Marion v. Osten (ed.) *Norm der Abweichung*, Zürich/New York: Springer 2003, p.57−80, 미학적인 것과 미학화의 평가적인 쓰임에 대해서는 Juliane Rebentisch의 광범위한 연구 Juliane Rebentisch, *Die Kunst der Freiheit. Zur Dialektik demokratischer Existenz*, Berlin: Suhrkamp 2012를 보라.

191 칸트의 "Beantwortunf der Frage: Was ist Aufklärung?"에서 발췌한 이 표현은 『판단력 비판』에서 이성의 "수동성" 극복으로 해명되고 있다(in: Kant, *Werke*, ed. by Wilhelm Weischedel, Darmstadt: Wissenschaftliche Buchgesellschaft 1956, Vol.V, §40, B 158 이하). 자기 자신을 주도하는 것이 이성의 능동성을 결정하며, 혹은 자기를 주체로 만든다는 것이다.

192 이것이 최대로 요약한 피에르 브루디외Pierre Bourdieu의 테제이다. 여기서 그는 취미를 정의하는 "사회적인 것의 부정"을 무효화하고 취미의 숨겨진 사회적 기능을 발견하려 한다(*Die feinen*

Unterschiede. Kritik der gesellschaftlichen Urteilskraft, trans.by Bernd Schwibs und Achim Russer, Frankfurt/M.: Suhrkamp 1982, p.31). 그러나 취미의 사회적인 것은 바로 취미가 사회적인 것을 부인하는데 있을 것이다.

193 더 상세한 증명들을 위해서는 다음을 보라: Christoph Menke, Art. "Subjekte, Subjektivität", in: Karlheinz Barck inter alia (ed.), *Ästhetische Grundbegriffe*, Vol.5, Sttutgart and Weimar: Metzler 2003, 특히 p.743-751. 그리고 『미학적 힘』 II장.

194 Jean-Baptiste Dobos, *Réflexions critiques sur la poésie et sur la peinture*, Reprint Genf 1967, Vol. II, p.368.

195 La Rochefoucauld, "Réflexions diverses", X, in: La Rochefoucauld, *Oeuvres completes*, Paris: Gallimard 1964, p.517; Dubos, *Réflexions critiques*, p.343 이하.

196 취미는 법칙을 지니고 있지 않지만, 그렇다고 법칙이 없는 것은 아니다. 취미가 법칙 없이 이루어진다는 것은 법칙에 굴복하지 않는 것을 의미한다. 그것은 법 중의 법Gesetz des Gesetzes, 객관성의 법이다.

197 Michel Foucault, *Überwachen und Strafen. Die Geburt des Gefängnisses*, trans.by Walter Seitter, Frankfurt/M.: Suhrkamp 1977, p.176. 그리고 p.238. ("주관적 해석에 종속"이라는 표현의 독어 번역은 푸코의 개념 "assujettissement"이 지니고 있는 이중 의미를 재현한 것이다.)

198 미학과 규율사회의 관계에 대해서는 다음을 보라. Christoph Menke, "Disziplin der Ästhetik. *Eine Lektüre von Überwachen und Strafen*", in: Gerturd Koch/Sylvia Sasse/Ludger Schwarte(ed.),

Kunst als Strafe. Zur Ästhetik der Disziplinierung, München: Fink 2003, p.109-121; "Zweierlei Übung. Zum Verhältnis von sozialer Disziplinierung und ästhetischer Existenz", in: Axel Honneth/ Martin Saar (ed.), Michel Foucault. *Zwischenbilanz einer Rezeption*, Frankfurt/M.: Suhrkamp 2003, p.283-299.

199 다음을 보라. Terry Eagleton, *The Ideology of the Aesthetic*, Oxford/Cambridge, Mass.: Blackwell 1990, Chapter I; Paul de Man, *Die Ideologie des Ästhetischen*, ed. By Christoph Menke, Frankfurt/M.: Suhrkamp 1993, part I.

200 Immanuel Kant, Reflektion 1820a, in: *Gesammelte Schriften*, ed. by der Preußischen Akademie der Wissenschaften zu Berlin, Berlin: de Gruyer 1902-1956, Vol. XVI, p.127.

201 이것의 특징에 대해서는 Gilles Deleuze, "Postskriptum über die Kontrollgesellschaften"; in: Deleuze, *Unterhandlungen. 1972-1990*, trans.by Gustav Roßler, Frankfurt/M.: Suhrkamp 1993, p.254-262.

202 이것으로 통제사회의 사용 가치와 교환 가치의 구분 자체가 문제로 된 것은 이미 아도르노의 테제이다. Theodor W. Adorno, "Über den Fetischcharakter der Musik und die Regression des Hörens", in: Adorno, Dissonanzen. Musik in der verwandelten Welt, Göttingen: Vandenhocck & Ruprecht ⁴1969, pp.9-45. 지그문트 바우만Zygmunt Baumann에 따르면 이것이 소비와 소비주의의 구분을 결정한다; 다음을 비교하라. *Leben als Konsum*, trans. by Richard Barth, Hamburg: Hamburger Edition 2009, p.37 이하.

203 나는 여기서 미하엘 마크로풀로스Michael Makropoulos를 따른다.
Michael Makropoulos, *Theorie der Massenkultur*, München:
Fink 2008, 특히 Chapter I, IV. 이 문맥에 "상품 미학" 개념이 관
계된다. 이에 대해 현재 진행되고 있는 논쟁들에 대해서는 Heinz
Drügh/Christian Metz/ Björn Weyand (ed.), Warenästhetik. Neue
Perspektiven auf Konsum. Kultur und Kunst, Berlin: Suhrkamp
2011, p.9-44의 서문을 보라.

204 미학적 취미가 사회적 체제로 되면 그것은 자신의 보편적 요구
를 포기한다. "그렇게도 유력하게 내놓은 이론은 결국 다시 사회
계층에 호소한다."(Niklas Luhmann, "Individuum, Individualität,
Individualismus", in: Luhmann, *Gesellschaftsstruktur und Semantik*,
Vol.3, Frankfurt/M.: Suhrkamp 1993, p.205.) 좋은 취미는 평등하게
egalitär 시작하지만 엘리트적으로elitär 끝난다.

205 다음을 비교하라. Richard Sennett, *Der flexible Mensch. Die
Kultur des neuen Kapitalismus*, trans.by Martin Richter, Berlin:
Berliner Taschenbuchverlag 2006, Chapter.5 - 현재의 사회 경
제적 창조성의 형태 및 이것의 경제적-미학적 전력에 대한 정
확한 규명에 대해서는 다음을 보라. Ulrich Bröckling, "Über
Kreativität. Ein Brainstorming" 그리고 Dieter Thomä, "Ästhetische
Freiheit zwischen Kreativität und Extase. Überlegungen zum
Spannungsfeld zwischen Ästhetik und Ökonomik." 두 논문 모
두 다음에 실려 있다. in: Christoph Menke/ Juliane Rebentisch
(ed.), *Kreation und Depression. Freiheit im gegenwärtigen
Kapitalismus*, Berlin: Kadmos 2010(pp.89-97; pp.149-171).

206 Baumann, *Leben als Konsum*, p.130.

207 같은 책, p.77.

208 (시민적-자율적) 주체가 (자신의 개인 정체성을 규율적으로 보장된 자신의 제도적 역할 저편에서 표현함으로써) 이르는 성질이 존엄성인 한 (비교. Niklas Luhmann, *Grundrechte als Institution*, Berlin: Duncker & Humbolt ⁴1999, p.53-83) 이제 후기 규율사회에서 존엄성의 사회 외적인 성과는 "노동력"이라는 상품의 본래적 규정으로 된다. 그 사회 외적인 것이 사회화되고 생산력으로 된다. 그러나 이는 또한 반대로, 노동력의 산출과 유지가 이제는 개인 스스로 조달해야 하는 사회 외적이고 "사적인" 성과로 된 것을 의미하기도 한다.

209 Jean François Lyotard, "Beantwortung der Frage: Was ist postmodern?", in: Lyotard, *Postmoderne für Kinder: Briefen aus den Jahren 1982 bis 1985*, trans.by Dorothea Schmidt, Wien: Passagen 1987, p.11-31.

210 Kant, *Kritik der Urteilskraft*, §40, B157.

211 소비지상주의적 취미에게 역시 유효한 것은 그것이 "결국은 개인적 성과에 [기초한다]"는 것이다. 취미의 실행은 "개인적으로 획득한 소비 감각과 행동 표본의 도움으로 개인적으로 착수되고 해결되어야 하는 과제"이다(Baumann, *Leben als Konsum*, p.75). 하지만 시민적 취미와의 차이는 시민적 취미의 성과가 사회적 규율화의 자유한 반복에 근거했던 반면, 소비지상주의적 사회는 주체를 역설적 요구, 즉 자기 자신을 주체화하고 스스로를 주관성의 근원으로 만들며 이로써 자기가 되는 요구 아래에 둔다. 이것이 소비지상주의적 취미의 후기 규율적 성격을 결정한다. 즉 사회적 참여의 능력 배

양, 즉 근본적으로 시장 능력이 있는 노동력은 더 이상 규율사회에 서처럼 그 노동력을 또한 소비하고 있는 제도들을 통해 생산되지 않 는다. 대량 소비사회에서는 사회화를 통한 주관화의 성과가 사유화 私有化된다. 이것이 대량 소비지상주의 주체의 역설이다. 즉 해결될 수 없기 때문에 개인 각자에게 과도하게 요구되는 역설이다. 이것 을 통해 대량 소비지상주의 사회는 이제 우울함을 대량적으로 생산 하는 것이다(Alain Ehrenberg, *Das erschöpfte Selbst. Depression und Gesellschaft in der Gegenwart*, trans.by Manuela Lenzen and Martin Klaus, Frankfurt/M.: Campus 2004, 특히 p.229 이하, 요약은 다음을 보라: "Depression: Unbehagen in der Kultur oder neue Formen der Sozialität", in: Menke/Rebentisch[ed.], *Kreation und Depression*, p.52-62). 시민적 취미 주체의 답이 없는 의심, 즉 주체가 "보편적" 이고 객관적인 능력이 되기 위해 규율적 방침을 자기화 했는지 아닌 지에 대한 의심, 이 의심의 자리에 이제는 주체가 스스로를 소비될 수 있는 상품인 노동력으로 산출해야 하는 답이 없는 과제 앞에서 대량 소비지상주의적 주체의 절망이 등장하는 것이다.

212 Walter Benjamin, *Ursprung des deutschen Trauerspiels*, in: Benjamin, *Gesammelte Schriften*,Vol.I, Frankfurt/M.: Suhrkamp 1974, p.404.

213 Theodor W. Adorno, *Minima Moralia. Reflektionen aus dem beschädigten Leben*, Frankfurt/M.: Suhrkamp 1978, Nr.95, p.191.

214 Silvia Bovenschen, *Über-Empfindlichkeit. Spielformen der Idiosynkrasie*, Frankfurt/M.: Suhrkamp 2000, p.89.

215 이에 대해서는 이 책의 제1부 3. "판단 : 표현과 반성 사이"에서 더

자세히 논하고 있다.

216 Adorno, *Minima Moralia*, p.191.

217 Michel Foucault, "Was ist Aufklärung?", trans.by Hans-Dieter Gondek, in: Foucault, *Dits et Ecrits. Schriften*, Vol.IV, Frankfurt/M.: Suhrkamp 2005, p.704 이하; 저자 C. Menke의 강조점.

218 같은 책, p.705.

219 Kant, *Kritik der Urteilskraft*, §59, B258; 저자 C. Menke의 강조점. — 내가 기술한 것은 안드레아스 케른Andreas Kern의 칸트 해석 지적에 빚을 지고 있다. 케른은 미학적 쾌감이 미학적 반성으로 이해 될 수 있는 것은 오로지 미학적 반성이 자기 반성의 특별한 형태로 파악될 때만이라고 보여주었다; 비교. Andrea Kern, *Schöne Lust. Eine Theorie der ästhetischen Erfahrung nach Kant*, Frankfurt/M.: Suhrkamp 2000, p.55 이하, 주관성 이론의 결론에 대해서는 같은 책, p.92 이하, p.302 이하. 이 논제가 어떻게 계속 발전했는지 는 다음을 보라. Kern, "Die Anschauung des Schönen", unv. Ms. 2011, §§5 이하.

220 같은 책, §9, B 30.

221 미학의 이중적 출발과 내적 갈등 테제에 대해서는 다음을 보라. Menke, *Kraft*, Chapter II, III. 여기서는 미학의 두 번째 시작 시기 를 헤르더의 바움가르텐 비판에서 보고 있다. 즉 헤르더가 바움가 르텐의 미학적 문화 이념을 "미학적 지연"의 이름으로 비판한 시점 이다. (『미학적 힘』에서는 p.34. 이하)

222 Kant, *Kritik der Ueteilskraft*, §59, B 259.

223 이 테제의 설명에 대해서는 이 책의 제2부 1. "사유의 미학화"를 보라.

224 Alexander Kluge/Heiner Müller, *Theater der Finsternisse*. 비디오와 기록 전문은 http://muller-kluge.library.cornell.edu/de/video_transcript.php?f=120에서 얻을 수 있다; 마지막 접속은 2012. 11. 11에 있었다.

225 Alain Badiou, *Über Metapolitik*, trans.by Heinz Jatho, Zürich/Berlin:Diaphanes 2003, p.111.

226 같은 책, p.153.

227 같은 책, p.159.

228 "원리Prinzip"는 같은 책 p.153; "준칙Maxime"은 같은 책 p.158을 보라. 바디우는 어딘가에서 평등을 "공리Axiom"라고 말하기도 한다. p.110.

229 Jacques Lancière, *Das Unvernehmen, Politik und Philosophie*, trans.by Richard Steurer, Frankfurt/M.: Suhrkamp 2002, p.29.

230 René Descartes, *Discours de la method pour bien conduire sa raison, et chercher la verité dans les sciences – Von der Methode des richtgen Vernunftgebrauchs und der wissenschaftlichen Forschung*, in: Descartes, *Philosophische Schriften in einem Band*, trans.by Lüder Gäbe, Hamburg: Meiner 1996, I.1 p.3–5; 또한 Thomas Hobbes, *Leviathan*, trans.by Walter Euchner, Frankfurt/M.: Suhrkamp 1984, p.94. 이에 대한 자세한 설명은 다음을 보라. Ludger Schwarte, *Vom Urteilen. Gesetzlosigkeit, Geschmack*, Gerechtigkeit, Berlin: Merve 2012, p.107 이하.

231 Michel Foucault, *Hermeneutik des Subjekts*, trans.by Ulrike Bokelmann, Frankfurt/M.: Suhrkamp 2004, p.33.

232 같은 책 p.35 이하.

233 Descartes, *Von der Methode*, II.3, p.25.

234 Aristoteles, *Politik*, trans.by Olof Gigon, München: Deutscher Taschenbuch Verlag 1973, Buch I., 1254 a−b.

235 같은 책, 1254b.

236 Hannah Arendt, *Über die Revolution*, München/Zürich: Piper 1974, p.37.

237 비교 Hannah Arendt, *Vita Avtiva oder vom tätigen Leben*, München/Zürich: Piper 1981, Chapter 4. (여기서 "사회적", "사회"의 표현은 아렌트가 사용하는 용어의 의미로 사용하지 않았다; 같은 책, p.64 이하.)

238 저자 Christoph Menke의 첨가.

239 저자 Christoph Menke의 첨가.

240 Rancière, *Das Unvernehmen*, p.29.

241 랑시에르의 이 논제는 모든 합리적 담론, 로고스의 "불가피한 전제들"로 증명된 규칙들로부터의 평등주의적 도덕의 선험적−실용적인transzendentalpragmatisch 마지막 근거와 유사하다. 왜냐하면 이를 부정하면 스스로 모순에 빠지기 때문이다. 비교. Karl−Otto Apfel, "Das Apori der Kommunikationsgemeinschaft und die Grundlagen der Ethik", in: Apel, *Transformation der Philosophie*, Frankfurt/M.: Suhrkamp 1976, Vol.2, p.339 이하; Jürgen Habermas, "Diskursrthik−Notizen zu einem Begründungsprogramm", in: Habermas, *Moralbewußtsein und kommunikativen Handeln*, Frankfurt/M.: Suhrkamp [2]1985, p.100 이하.

242 이것이 스피노자가 이끌어낸 결론이다. "이때 나는 인간과 다른 자연적 개체들 사이에, 이성을 부여 받은 사람과 진정한 이성을 알지 못하는 사람들 사이에, 저능한 자들이나 정신병자 그리고 정신적으로 건강한 사람들 사이에 아무런 차이를 인식하지 못한다. 왜냐하면 각각의 사물이 자연의 법칙에 따라 행하는 것은 자연에 의해 규정된 것이라 달리 어쩔 수 없기 때문에 궁극적인 권리의 행사이기 때문이다. 인간을 단지 자연의 지배 하에 사는 존재로 여기는 한 그들 가운데는 이성에 대해 아직 아무것도 모르는 사람, 덕의 태도를 아직 수용하지 않은 사람, 궁극적 권리로 오직 자신의 욕망의 법칙에만 따라 사는 사람, 자신의 삶을 이성의 법칙에 따라 주도하는 사람들이 존재하는 것이다. 즉, 지혜로운 사람이 이성이 지시하는 것, 이성의 법에 따라 사는 것에 대해 궁극적 권리를 지닌 것처럼 우둔한 자와 무력한 정신을 지닌 사람 역시 자신의 욕망이 조언하는 것, 욕망의 법칙에 따라 사는 것에 궁극적 권리를 지니고 있는 것이다. 이것은 법 앞에서, 즉 인간을 자연의 지배 하에 사는 존재로 여기는 한 죄를 인정하지 않은 바울의 가르침과 완전히 같은 것이다." (Baruch de Spinoza, *Theologisch-politischer Traktat*, trans.by Carl Gebhardt/Gunter Gawlik, Hamburg: Meiner 1994, Chapter 16, p.233.)

243 Peter Sloterdijk, *Du mußt dein Leben ändern*, Frankfurt/M.: Suhrkamp 2009. p 207.

244 이 책의 13-14페이지를 보라.

245 Paul Valéry, *Herr Teste*, trans.by Max Rychner, o.O.: Insel 1947, p.35 이하.

246 같은 책, p.36.

247 같은 책, p.14.

248 이 개념의 설명에 대해서는 이 책 제2부 1. "사유의 미학화"를 보라.

249 그는 아마도 이것이 관철될 수 없다는 것을 경험했을 것이고, 그의 "일기Logbuch"에서 발췌한 몇몇 글들은 그로부터 설명된다. (Valery, *Herr Teste*, p.101 이하.) 여기 편지들을 보면 그의 친구들과 그의 아내는 이러한 견해를 이미 견지하고 있었다.

250 "우리는 평등하게 태어나지 않았다. 한 집단의 일원으로서 상대에게 똑 같은 권리를 보장한다는 스스로의 결정에 의해서야 비로소 우리는 평등하게 된다." (Hannah Arendt, "Es gibt nur ein einziges Menschenrecht", in: Christoph Menke/ Francesca Raimondi [Hg.], *Die Revolution der Menschenrechte*, Berlin: Suhrkamp 2011, p.404.)

이 책에 수록된 내용은 다음과 같은 선행연구들에서 유래한 것이다. 그
러나 이 책에서 저자는 전개된 논증을 바탕으로 이미 소개된 해석들을 좀
더 상세히 논하고 있으며, 특히 제1부 3. 판단 : 표현과 반성 사이 그리고
제2부 1. 사유의 미학화는 기존의 해석을 토대로 하여 다시 쓰여졌다.

예술의 힘, 일곱 가지 테제

- "The Force of Art. Seven Theses", in: *Index. Artistic Research,
 Thought and Education*, No.0, Herbst 2010, p.6-7.

제1부 미학적 범주들

1. 예술작품 : 가능성과 불가능성의 사이

- "Die Möglichkeit des Kunstwerkes", in: *Journal of the Faculty of
 Letters*, The University of Tokyo, Aesthetics, Bd.35 (2010), p.1-13.

2. 아름다움 : 직관과 도취 사이

- "Glück und Schönheit", in: Dieter Thomä/ Christoph Henning/

Olivia Mitscherlich–Schönherr (Hg.), *Glück. Ein interdisziplinäres Handbuch*, Stuttgart/Weimar: Metzler 2011, p.51–55.

3. 판단 : 표현과 반성 사이

- "Die ästhetische Kritik des Urteils", in: Jörg Huber/Philipp Stroellger/Gesa Zimmer/Simon Zumsteg (Hg.), *Ästhetik der Kritik. Verdeckte Ermittlung*, Zürich: Edition Voldemeer u. Wien/ New York :Springer 2007, p.141–148.
- "The Aesthetic Critique of Judgment", in: Daniel Birnbaum/ Isabelle Graw (Hg.), *The Power of Judgment. A Debate on Aesthetic Critique*, Berlin: Sternberg 2010, p.8–29.

4. 실험 : 예술과 삶 사이

- *Kunst-Experiment–Leben/ Art–Experiment–Life*, Wien: MAK 2011.
- "Treue zum Gegensatz in sich selbst", in: Eva Wagner– Pasquier/ Katharina Wagner (Hg.), *Programmheft I/2011 der Bayreuther Festspiele: "Tanhäuser und der Sängerkrieg auf der Wartburg"*, p.5–8.

제2부 미학적 사유

1. 사유의 미학화

- "'Ästhetisierung'. Zur Einleitung", in: Ilka Brombach/Dirk Setton/

Cornelia Temesvári (Hg.), "*Ästhetisierung*", Zürich: Diaphanes 2010, p.17-22.

2. 미학적 자유 : 의지에 반反하는 취미

- "Ein anderer Geschmack. Weder Autonomie noch Massenkonsum", in: Text zur Kunst, Heft 75, September 2009, p.38-46; 현저하게 확장된 상태로 in: Christiph Menke/ Juliane Rebentisch (Hg.), *Kreation und Depression. Freiheit im gegenwärtigen Kapitalismus*, Berlin: Kadmos 2010, p.126-135.
- Joseph Früchtl/Christoph Menke/Juliane Rebentisch, "Ästhetische Freiheit. Eine Auseinandersetzung", in: *Einunddreißig*, Juni 2012, p.126-135.

3. 미학적 평등 : 정치의 가능화

- *Aesthetics of Equality/ Ästhetik der Glechheit* (dOCUMENTA 13, 100 Notizen - 100 Gedanken, Nr.11), Ostfildern: Hatje Cantz 2011; 재판 in: dOCUMENTA (13), *Das Buch der Bücher. Katalog I/3*, Ostfildern: Hatje Cantz, 2012, p.120-123.

예술의 힘

지은이 | 크리스토프 멘케

옮긴이 | 신사빈

펴낸이 | 박영발

펴낸곳 | W미디어

등록 | 제2005-000030호

1쇄 발행 | 2015년 1월 23일

주소 | 서울 양천구 목동서로 77 현대월드타워 1905호

전화 | 02-6678-0708

e-메일 | wmedia@naver.com

ISBN 978-89-91761-78-0 03600

값 14,900원